解構游本寬影像美學

林貞吟 著

藝術家

誌謝

本書得以完成，特別感謝資深藝評家呂清夫教授、攝影家
莊靈先生、畫家劉獻中先生在訪談過程中給予指引與建議。
同時非常感謝國立中央大學法文系許綺玲教授為文引言，
也衷心感謝藝術家出版社何政廣社長及美術編輯王孝�小
姐多方協助，更由衷感激藝術家游本寬教授在焦慮的創作
過程中撥冗接受訪談及提供相關圖版。諸多心緒難以言詮，
謹以此書表達我無盡的謝意。

游本寬　大風起　2022

目錄

CONTENTS

他和他的作品召喚的

許綺玲╱國立中央大學法文系教授

上個世紀初，現代攝影藝術逐漸確立信心的年代，不少攝影家大約都以：「照片能說的，何須再用言語表達」自許，似乎認為言多無益，言多必失？也或者，曾幾何時，那是努力要將影像推至前台，試圖打破言語中心價值觀獨尊（縱使這也可能是假象而已？）的必要過程？

然而，經過了一個世紀，當代攝影藝術，或者如游本寬所偏好的用詞「美術攝影」，影像和文字勢不兩立的迷思或意識形態，種種難堪而自以為不對等的關係，因藝術整體的觀念藝術化走向，而逐漸有所改觀。

或許，能拍能寫，才是當今王道。游本寬，能拍能寫的攝影家亦是學者，是身體力行的極佳典範，一邊積極拍照（延續著走、尋、看、拍的基本行動，眼觀四方，面對「現實」，始終保持著無盡的好奇心，不斷地探索……），一邊進行理論思考。

思考本身，該如何引致影像化的可行性？換言之，如何讓原本屬於事前的準備階段，後設處理過程的理論應證，以及成像創作基本工作，三者均得以平起平坐，同受重視？而這種種步驟，彷彿透過（現今流行詞所言的）儀式感的塑造與排練，講求的是莊重而細緻（無論幽默或者悲憤，都可迄及莊重、細緻的境界），深入細節。細節：就是要計較差一點就會差很多的眼到手到腳到功夫。細節，又可指涉很多層面：從現實切割局部取景，化成景框內等同「文本」意義的影本，到展演語意化的形構元素，讓抽象構圖也增生象徵外延意涵……。然後，等待觀者前來參與，用眼用心識讀。同時，也要提醒讀者，別忘了其周邊有絕非可有可無的文字文本，有待加入並擴大識讀的範圍；進而從中指示、暗示著無盡的想像空間。

正是因此，又不止因此，游本寬的作品召喚研究者關注多方的面向，比如從作品之為圖像，圖像之為現實的留痕、現實轉化為指涉對象，又疊加上各種文化語境所引進來的種種意涵，最後還要建構一個與觀眾見面的框架，而框架本身，也富含訊息，也是藝術表現所繫。

林貞吟書寫攝影家游本寬其人其作，不正同樣要兼顧這諸多的面向？誠然，一位攝影家創作至今已四十多年，累積了極為豐富的成果，若想要談論其作品，先進行分類是必要的。但問題隨之而來：思考、分類；分類、思考；孰先孰後？如法國作家培瑞克（Georges Perec, 1936-1982）曾寫過一文（〈思考／分類〉）所示，與其認定孰先孰後，不如瞭解這其實是個並行相輔的人之精神活動，也正是知性活力的展現。而分類本身，總有某種邏輯為主導。縱然如此，也總有邏輯無法顧及的例外；而例外，卻也有其存在之必然與必要，尚且經常會是帶來活性變化的契機；再說，無論任何品項，都沒有絕對的，或者唯一的分類法。由此，不免思及先前（2020 年）筆者替國家攝影文化中心主編游本寬攝影家專輯時，在作品圖錄分類和撰寫切入點的選擇方面，確實也遭遇過一些質疑，只有經過來回辯駁、斟酌，以及書籍限定格式的規範要求之下，才終於達到一個決斷後的簡潔呈現方式。綜言之，分類之選，也即是要找出幾個足以貫穿不同時代作品的概念關鍵詞，合理而必要。

林貞吟文章所擬定的六個章節，確實抓住了重要性、持久性、涵蓋性，以及擴延之潛能。而其獨到之處，是將各時期作品不斷地從不同角度分析，又再重新放置於不同的章節重點之下充分檢視。由此反復來回地論述，不也更能顯現作品本身豐富的多重意涵？尚且，這也同時證實了作者本身在評論方面所具有的澄明洞見力。而更重要的

是，她將游本寬起自 2020 年至今，非常近、非常新的許多新作，甚至此刻書寫本文的筆者期待一睹的今秋新作（《釘地》），都已納入了相當細緻的評介討論中。有的作品系列僅在臉書發表過，也有每年年度重頭戲創作。後者往往為了展現思考重點，選擇以特定的書本排版裝訂，採取限定時空、一定對象群面對面的臨場展出形式。種種這些，無一不在林貞吟這本書之中相當充裕地得到關照。

我個人覺得特別有趣的，是游本寬作品中有關「自我裂解與縫合」的作品討論章節。「自我」在此有展延的定義，包含了一如齊克果所言的，自我不僅是單一內在的，而實際上是由眾多他人所見之「我」所共同構成的。若從精神分析面向來看，「我」所必然要面對的家庭或家人，是個生命不可迴避的互動互倚且互抑互挫的本源。而更耐人尋味的是，這個章節，林貞吟是從今年 2023 年游本寬在臉書發表的小小系列新作《有春》切入談起的，原本在游本寬的作品宣告中比較像是在兩個激昂樂章之間的低調間奏小品，林貞吟卻鄭重地賦予了完整的討論篇幅，甚至由此而點出情／欲／性在游本寬作品中一直以來悄悄占有的重要地位，並可由此切入點，溯自其留美深造後回台的首次大型個展「游本寬影像構成」，指明其中潛伏著許多既隱又顯的訊息：正當攝影家在文字方面仍顯得較為矜持寡言的年代，已運用了許多圖像的暗示性隱喻和換喻，配合三言兩語簡練的文字標題，甚至在多變的結構組織等各種形式的修辭中，或許已經撒播著性情中人的多層次私語。弔詭的是：經常以無人（或少人）入鏡為原則的攝影創作，原來，人在其中，從未缺席！尚且該說：人，遍在。而看似無私密性的影像，不僅可以很私密，甚至可以反向跨接至當代時事最熾烈、最須要被掀開、大聲疾呼的一些議題。而這些情況，林貞吟也在文中犀利而細膩地觀察、剖析，引領讀者更費心去觀察識讀，去努力動員自身或近或遠的文化認知和體會⋯⋯。

林貞吟就是這樣一位非常細心的攝影閱讀者，是以，從她閱讀影像到書寫影像，不畏

繁雜的開闢出多條路徑，多向軸線，形成了繽紛無比的網絡：無論是作品圖像解析、展覽的型式，還原現場的動靜態，甚至不時還有當下的迴響、口述、紀錄，再加上交代前前後後的創作過程，不可忽略的創作者思考文字，已寫的，未寫的，兼容並蓄。還有，屬於時代的印記，藝術家個人的成長與發展，周遭無論呼應與否的藝術風尚，台灣的、國際間的；當然，地球村既近且遠的世局，其對日常生活的影響糾結，最後這點，尤其經過疫情時代的大家必然深深感受得到，何況是心思敏感的藝術家的領會。若撇開疫情年代，來自家庭的衝擊感受、情感的觸動啟迪、教學的心得與回饋、學術研究的主動探掘，加上持續不斷進展中的攝影錄像技術條件，無一不牽動著創作者的藝術生命與工作；也無一不進入評論作者的思維與書寫。更遑論學術研究必然要借助在地研究者與國外學者理論的各種參照、引用，而作者林貞吟自然也要投入這場多聲的對話之中，或者根本就是這場對話舞台的導演。令我感到格外欣悅的，是不時出現的文學作品引文段落。而游本寬作品本來就擅長編排各種故事，彷彿也產生了類似羅蘭巴特所言的「可寫」（le scriptible）文本，亦即：最好的閱讀，是引發讀者接著書寫下去的欲望，因之，林貞吟不禁也分享了做為讀者的她從作品「得到靈感」所撰寫的小小敍事或隨筆雜感，帶起了文本愉悅的點點火花。

諸多的論述，辯證與否，或也許只是擬辯證，或反辯證。林貞吟預先告訴我說：這不是論文。我讀後想想，這樣的定位很好，因論文必要有結論，有時卻不免牽強。不當作論文看待，反而更好。段落間，時而有不盡然明確的起承轉合，這樣更有趣：不正猶如攝影影像蒙太奇之間的不確定性關係？這本書之中，充盈的是裡裡外外交織的對話，許多的回響。暫歇。暫歇，然後等著對話隨時再起。

重要的是：攝影家，首先是人，是台灣人，同時也必然是世界公民；然後，又是藝術家，時時刻刻。（2023 年 8 月）

他的相機，他的筆

照片

我　意識的，詮釋集體記憶

你　情緒性的，添加於對象

照片

知識交鏈不多

閱讀情境有異

你

我　解讀不同

（游本寬，2019）[1]

《烏蘭惡斯之春》系列
20220531
2022

游本寬的影像藝術，最引人深思之處在於他想要傳遞的觀念，也就是他的藝術「思維過程」。他的作品中涵蓋的訊息量，常常多過於表面的視覺訊號，他把他的故事說完了，剩下的是觀看者自己的理解和詮釋。而後設的理解和詮釋，因為各種條件的緩慢發酵和變化，常常產生難以名之的後座力。他受過扎實的藝術理論養成和技藝訓練，他創作之中的光影、色彩和結構，在他拿出相機時就已存在他的觀念之中；而他的照片反映的是他的觀念，他的每件作品都意圖擴大攝影在美術史上的可能。他按快門的時候，不是在拍照，是在擷取他的觀念。他的攝影，簡而言之即是他「對藝術的思維」。

《臺灣攝影家－游本寬》（2020）封面作品〈紅鶯鼓翅〉（1988）即使今天看來，仍然令人震驚。但若僅以《影像構成》系列（1988-90）來說明他的藝術成就，那麼恐怕也會過度簡化他三十多年在藝術實驗和實踐上的所有成果。《影像構成》系列的重

1　游本寬，超越影像「此曾在」的二次死亡（台北市：著者自印，2019），頁100。

中之重在於，它是游本寬藝術的「原點」，它確實在不同的面向中影響了幾乎後來的所有作品。從《影像構成》系列中，可以看出他受到現代主義的強烈影響，他吸收立體派精神、普普藝術刺激、超現實感知、極限主義形態和色彩，加上攝影（photo-graphy）兩個字當然也不能脫離印象派的追求。資深藝評家呂清夫就曾指出，或許從普普藝術或是英國藝術家大衛‧霍克尼（David Hockney）的作品來思考，對於游本寬的《影像構成》系列會有不同的體會。[2] 除了初期受到德國觀念攝影家貝夏夫婦（Bernd and Hilla Becher）的類型學攝影震撼，游本寬也曾表示，他在「龍的視野」展（1988）首次展出《影像構成》系列，確實也某種程度上在向霍克尼（David Hockney）致敬[3]。

《影像構成》系列開創了台灣攝影的新風格，對於現今年輕攝影家的影像並置表現仍影響深遠。然他的創作並未停留在「影像構成」時期，也持續影響台灣攝影界，例如後來的《真假之間》系列和《閱讀台灣》系列，不同的並置形態和影像裝置也對年輕創作者產生不小刺激，前輩攝影家莊靈即表示，「他的獨特性非常強烈，在當代性的表現上也不拘泥，不論是他的取材方式或結構方式，例如《真假之間》的假動物、台灣房子、景觀等，他都走在前面，許多年輕攝影者即受到他的影響。」[4]

而觀念藝術的概念，對於他的影響更是從內到外的革新。從「影像構成」時期強烈的美術性，到《游潛兼巡露──「攝影鏡像」的內觀哲理與並置藝術》（2012）、《老闆！老闆？摩鐵──》（2017）的觀念性，再到《既遠又近⋯⋯》（2022）、《釘地》（2023）的哲學性，表面上他的作品從複雜的非單張並置影像重新走回單格影像的形式，事實上他已轉向深入反省和反映觀念藝術的核心意義。他熱中於探討杜象的非物質性，追求事物的本質，對他來說，這也是觀念藝術帶給他在藝術道路上的最大啟發。

由於觀念藝術帶給他的冒險性和實驗性，他在影像的表現上也發展出新的藝術形貌，從《家

2 呂清夫，有關游本寬《影像構成》系列作品等相關問題的訪談記錄，林貞吟訪問，2023.7.29。
3 許綺玲，游本寬訪談紀錄，臺灣攝影家－游本寬，台北市：國立台灣美術館，2020，頁143。
4 莊靈，有關游本寬藝術表現等相關問題的訪談記錄，林貞吟訪問，2023.7.28。

庭照相簿》燈箱裝置（台北雙年展，1996）、《真假之間》系列和《法國椅子在台灣》系列影像裝置（中、歐藝術家「你說／我聽」主題展，1998-99）、〈無止境〉影像裝置（回憶與再現──游本寬 1998-1999 大影像作品展，2001）、《真假之間》影像裝置（Co4 臺灣前衛文件展 II──藝術轉近展，2004-05）等，他在影像藝術的表現上出人意表，而與此同時，他也不斷在影像表現上尋求新的突破。

八零年代末就已浸淫當代藝術熱浪滾滾的英美，游本寬和同時期在紐約進修創作的梅丁衍、薛保瑕等藝術家往來不少，也從他們身上汲取更多美術養分。後來眾藝術家各自懷抱熱烈的藝術理想先後回台，經過多年努力也各有天地，對於台灣的不同藝術生態都造成了重要的激盪。九零年，他定錨「美術攝影」理論，展出「影像構成」展，對於台灣攝影界形成前所未見的震撼。同年，他也和前輩攝影家共同推動成立「中華民國攝影教育協會」（後改稱中華攝影教育學會）並任秘書長至九七年，期間他戮力舉辦多次國際學術研討會，期望透過學會的力量把他「幸運獲得」的西方學養再傳遞給年輕創作者。他主張，攝影教育的責任，是提出觀點、誘發觀點、挑戰觀點，而不執著於技術的傳遞。觀點是創作能量的核心，從觀點開始蔓延，創作的天空就能無限寬廣。這也是他熱中中華攝影教育學會活動的關鍵因素，他滿心期待從點到點到線到面，就像撒下藝術的種子，點點逐步翻轉台灣攝影教育和攝影創作的環境。時任學會第三、四屆理事長的莊靈對於游本寬推動台灣攝影藝術教育的努力和貢獻，即給予極大肯定。[5]

此外，同年《游本寬影像構成展》（1990）的展覽書出版形式，也是他「展覽書」的概念成形的開始。此後至今游本寬已出版十餘本展覽書，他把書本的形式視為展覽的具體實現，是由藝術家主動走向觀眾的宣示和扭轉，也是藝術家單獨、隨時、重複為觀眾開展的概念實踐。

九零年代，他出版《論超現實攝影》（1995），並在中華攝影教育學會舉辦之國際研討會中

5　莊靈，有關游本寬藝術創作等相關問題的訪談記錄，林貞吟訪問，2023.7.28。

首次發表美術攝影論文「美術攝影試論」（1997）。九零年代末，從《法國椅子在台灣》系列（1997-99）、《台灣新郎》系列（1999-）、《不經意的記憶》系列（2000-）到《我的美國畫框》系列（2001-），他把七零年代後編導式攝影中「照片是人所製造出的『真實幻象』」[6]，具體實踐在他的幾個系列作品中，開創台灣編導式攝影的新觀念。之後出版《美術攝影論思》（2003），並重新把《台灣新郎：「編導式攝影」中的記錄思維》（2002）的編導式攝影論述重整出版《「編導式攝影」中的記錄思維》（2007），影響台灣攝影界甚巨。

近年他提出獨創的「敘事‧成像‧傳播」創作理念的基本操作概念與手法，提供年輕創作者在創作道路上的創作指引，而這樣的創作概念，其實早在八零年代末的「影像構成」時期就已建立路徑。從他非單張並置影像中的單格影像可以看出，這些看起來不具特殊意義的破碎單張圖像，都是在他「成像」之前基於「敘事」的目的而已設定的影像結構和內容。他作品中的故事性，與其從後設的詮釋來拆解，或許從原始的概念來想像，反而更能夠進入他說故事的情境中。

前輩攝影家莊靈（2023）認為，游本寬的作品三十多年來未有重複，「對於影像的看法、影像和台灣之間的關係、影像和他所在土地之間的關係，都很有他的獨特性和個人性。在他的不同階段，有不同的想法和不同的觸發，特別是在景觀的表現上，和唯美、紀實的表現手法是完全不同的，自然也帶給觀眾完全不同的感受。他的作品，拍攝之前有理論做為基礎，而他的表現，也隨時間、隨他的看法不同而有所改變，有他自己個人性的認知和看法，必須從不同的作品來詮釋他的藝術。」[7]他提倡、致力於美術攝影，用影像來探討藝術概念、美術史，說明攝影藝術的存在角色和意義。他的作品表現美學、哲學、文學、心理學、現象學，不僅僅是視覺藝術，耐人尋味的更是內容中其他理論的探索和研討、應用。從他的作品中，他在傳遞什麼？除了他的藝術思維、論述，作品中留下的是什麼？或許他想讓讀者和觀眾看到的，是他對藝術的態度和思想。對於藝術史各流派的認知，是讓創作者在內容或形式上有

6　游本寬，台灣新郎：「編導式攝影」攝影中的記錄思維（台北市：著者自印，2003），頁11。

7　同註 5。

所對應？或者是讓觀看者從中提升賞析能力，進而轉換成新的詮釋？

觀念藝術餵養他冒險和實驗的精神，在數位科技改寫「後攝影」，AI 人工智能開始「說」藝術時，遠在 1839 年受到攝影衝擊的畫家們或許正在猜測攝影家怎麼面對時代的劇烈變動；而從游本寬的《釘地》（2023）中，反而看到他遮掩不住的興奮和激動。眼前的阻擋或刺激，把他的創作胃口養得越來越大。

攝影，是他的眼、口、心；相機，是他的手。他的藝術創作，來自影像，沒有脫離影像，但超越影像。後現代的海嘯後退之後，AI 無所不能，唯藝術不死。游本寬的藝術不限於特定「風格」的框限，不止因為他仍繼續不斷地演進和繁衍，更是因為他不設限地創造和想像。可以「看見」，他的藝術，仍會繼續迸發、衍生、分裂、擴散……

拍照……

拍照
壓縮現實的世界——是科技
解壓縮影像的意涵——是文化
糾合可見和不可見——是哲學也是藝術
（游本寬，2019）[8]

8　游本寬，超越影像「此曾在」的二次死亡（台北市：著者自印，2019），頁 105。

1

我是誰?我在哪裡?
我將走去哪裡?

攝影不追念往昔(照片裡毫無普魯斯特的經驗)。
攝影對我的影響並非在於恢復(時間、距離)已撤
銷者,而是證實我看見的確曾存在。(羅蘭·巴特,
1980)[1]

在全球化和現代性的綜合探討中,英國社會學家安東尼·紀登斯(Anthony Giddens)
指出現代性是某種潛在的不確定性的控制,它與危機、不安全感、無能為力、焦慮等
負面情緒有關。這些負面情緒是因近端的熟悉和遠端的陌生互換互置而產生,也就是
遠端事件侵入近端日常生活而造成的繁複經驗。紀登斯(1991)認為,由於時空的抽
象化,不在場的事物甚至遙遠的事物便不再與我們無關。相反的,它們同時塑造了我
們的生活和文化經驗。[2] 即使時至今日,AI 進入新紀元,紀登斯的研究仍然和今天的
社會和文化現象密切相關。的確,某種程度上,「我們是依據遙遠的事物對於本地環
境的介入的緩慢變化的現存關係,來把握現代性的擴張的。」

在這種無法預測和無法設限的文化交換過程中,當局者迷的焦慮顯現在各種文化表現
上,舉例來說某種浮動的自我認同即是顯著呈現出來的結果。這種焦慮,根據紀登
斯,「並不導源於無意識的壓抑;相反,焦慮造成與之相聯的壓抑和行為症候。焦慮
事實上就是恐懼,它通過無意識所形成的情感緊張而喪失其物件,這種緊張表現的是

1 羅蘭·巴特(Roland Barthes),許綺玲譯,明室·攝影札記(La Chambre Claire),台北市:台灣攝影,1995,
頁 99。

『內在的危險』而不是內化的威脅。」[3] 而這種內在危險，常常導致自我的隱蔽甚或喪失。在文化發展過程中，也很容易產生某種文化的不對稱表現。

但也因此，「自我認同的存在問題與個體為自身所『提供』的個人經歷的脆弱性質之間存在緊密的聯繫。個人的認同不是在行為之中發現的（儘管行為很重要），也不是在他人的反應之中發現的，而是在保持特定的敘事進程之中被開拓出來的。」[4] 擁有多重殖民歷史經驗者，在這樣的地方人格形成和發展過程中，就很容易發生文化錯亂的現象。這在游本寬的諸多相關作品發展中，即相當程度呈現出明顯的時空條件和情境，也隱約顯露出他在文化認同上的矛盾和糾結。

游本寬在美國俄亥俄大學研究生藝廊展出的《Made in Taiwan》（1987），可以說是《閱讀台灣》系列的雛形，也可以說是《真假之間》的前作。他曾說，《Made in Taiwan》的影像，是他在赴美期間回台時猛然受到的視覺刺痛，當時的刺激誘發他內在的心理衝突，他對於自己的身分認同第一次產生強烈的危機意識和焦慮。這是他在兩種文化的猛烈撞擊之下，無法自我迴避的反射反應。當時台灣處於開發中國家階段，由於各種複雜的歷史文化交錯，生活中常見各種錯亂和失序，當局者往往視而不見；而他從英美文化返回原生地，這些矛盾和衝突在他的眼前就顯著地被放大了。

許多人初看游本寬的《閱讀台灣》系列，往往因為他時常往來台美，也長時間居美，因而對他的作品自動產生「鄉愁」的轉嫁和詮釋；但若從他的多年作品來推衍，或許就較容易看出他作品中無關於鄉愁的內容。如台灣前輩攝影家張照堂（1989）探討台灣攝影時曾說的：「過去，如果這些照片當年帶給我們『鄉愁』與『懷舊』的尋找與紓解，今天的再現不僅於此，更該是一種『理解』與『認同』的召喚與肯定，這些照片，讓我們認同我們是甚麼人，理解我們是怎麼走過來的。」[5] 從《Made in Taiwan》系列，或許就可以假設，游本寬浸潤了英式的工整典雅和美式的自由揮灑，再回到自己混雜的所在之地，是否不意外地出現了水土不服的不悅？《Made in Taiwan》系列某種程度上似乎確實反映出他對於自身背景的微妙和矛盾

2　周憲，文化表徵與文化研究，中國北京市：北京大學，2007，頁 196-197。

3　安東尼‧紀登斯（Anthony Giddens），趙旭東、方文譯，現代性與自我認同（Modernity and Self-Identity），新北市：左岸文化，2002，頁 40-58。

4　同上，頁 50。

5　張照堂，再版序，影像的追尋：台灣攝影家寫實風貌，新北市：遠足文化，2015，頁 6-7。本書在 1989 年初版，由光華畫報出版印行。

情感。《Made in Taiwan》三個字代表早期台灣的世界經濟角色，是否也隱含他自己對於自我的不解、不滿和不自在？根據游本寬，當時他的指導教授阿諾‧凱森（Arnold Gassan）曾說，《Made in Taiwan》是個有趣的抬頭，展現出文字的多層意義。他說：「我猜他看出我的台灣認同問題，」無奈的是，通常也只有在身分角色、文化定位不明確的情況下，才會有認同問題的產生。換句話說，這個階段的所謂「閱讀台灣」，是混亂張揚、消化不良的文化輸入，不論是台灣胡亂拼貼和無厘頭追求視覺張力的現象所產生出來的形貌，或是游本寬自我貶抑和質疑的情緒所顯現出來的表情，都是如此。「的確此時語境諷刺的成分比較高，」可見對於游本寬來說，在兩種文化交會的衝突之下，恐怕這時期的外在條件的確無法帶給他自我理解和自我接受的私有情感。

在法農（Franz Fanon）有名的後殖民論述中，他曾剖析被殖民者因殖民教育轉而內化殖民意識形態，陷入不可自拔的自卑情結，甚至完全否定自我。童妮‧摩里森（Toni Morrison）的小說《最藍的眼睛》（The Bluest Eye）（2007），就在探討這種極端的作用機轉，而游本寬早期的許多作品，多少隱約顯現出這樣的情結。相對來說，他在後來作品中不斷探討和表現的某種身分認同，恐怕也某種程度上相似於早期文化本質主義的隱性追求？

《自拍照》系列之 2　1981

《自拍照》系列之 3　1981

《自拍照》系列（1984）雖是他赴美之前的作品，但這件作品明顯顯出，他對於自我的描述，和他在《Made in Taiwan》之後的表現，有某種程度的若合符節。他的《自拍照》系列，有非典型的構圖表現，但具有典型的說明性，可以看出他的角色、身分，和受到自有文化壓抑的性格，這系列所有作品都沒有正面面向鏡頭，也把人物縮小放置角落或偏離鏡頭，非常明顯地呈現出自抑的東方情調。

從《自拍照》系列到《Made in Taiwan》系列可以看出，游本寬的作品情感雖然還是偏向非常東方的格調，但視覺表現形式則開始有了東西方文化的初步共融。換句話說，儘管處在內在文化的貧弱中，游本寬這時期作品中的自問自答，開始進入法農積極的後殖民論述。

從《Made in Taiwan》系列過渡到《真假之間》，再到後來的《閱讀台灣》，游本寬的視覺張力確立了一種特殊的風格，這一點也繼續延伸到後來的《遮公掩音》系列。而《Made in Taiwan》的一語雙關，也常常出現在游本寬的

其他作品中，不論是文字或是影像，一方面反映游本寬的語彙偏好，另一方面也某種程度上說明他的影像思維邏輯。此外，他的情感，也從《Made in Taiwan》的驚詫、憤怒和諷刺，轉到《真假之間》的心平氣和，儘管這些真假影像之間，「好像又充滿了嚴肅、趣味、嘲諷和悲哀氣氛的交融。」（黃寶萍，1996）[6]，但據資深藝評家呂清夫，因《真假之間》的假動物本身即是粗糙的，但在「透過攝影的框取之後，反而減除了那種粗糙的感覺，所以在這其中我感受不到那種批判、嘲諷的味道，反倒感到是一種有趣、幽默，讓人看起來很輕鬆、好玩的表現方式，這也是作者可愛的地方。」[7]

可以看出，他在美國接收到的，不論是美學的體悟，或是新地誌攝影或貝夏夫婦（Bernd & Hilla Becher）類型學攝影的衝擊，對於他的影像表現都具有潛在的影響力。當時《明室‧攝影札記》[8]中譯本尚未出版，但也可以明顯感受到，從《Made in Taiwan》到《真假之間》，游本寬放大了作品中的刺點，非常明確地表明了態度。他批判的不只是視覺上的侵犯和強暴，更是「心理和文化面的痛處」（游本寬，2001）。再到《閱讀台灣》系列，游本寬的觀景窗視線確實不僅止於他的肉眼接觸。

但相對來說，他也實現尼采的哲學觀點：「對於藝術世界的真正創造者來說，我們就已經是圖畫和藝術投影本身，而我們的最高尊嚴，就隱含在藝術作品的意義之中；因為只有作為審美現象，我們的生存和世界，才永遠充分有理。」（尼采，1871）[9]他用藝術來傳遞文化交換的結果，他呈現的面貌已是法農第三世界的態度，《閱讀台灣》借由作品陳述的是台灣積極走上世界舞台的自我認同，而不是一種混雜中空洞無力的文化想像。

不過，《Made in Taiwan》是否有那麼濃厚的政治內涵或文化認同的意味？阿諾‧凱森對於這件作品提及的趣味性和雙關性，某個層面上來說其實也是在於他文化對於文化衝突的不以為然，畢竟當時的台灣對於歐美國家來說，是一個「製造」的角色。但對於身在其中的主體人物來說，卻相反的帶有不被同理的痛苦。一方面是政治社會經濟文化都已經發展非常成熟的英美，這種異文化之間的經濟文化衝突並不真實存在；換句話說，所有想當然耳的觀點也等於自動投射出某種政治不正確的觀點。另一方面，這也顯示美國文化對於他文化的不關心

6　黃寶萍，「真假之間」的游本寬、陳順築，台灣美術影像閱讀，台北市：藝術家，1996，頁 63。
7　呂清夫口述，劉明珠整理，游本寬作品中的環境意識，游本寬影像創作論談（台北市：編者自印，2000），頁 46-53。
8　《明室‧攝影札記》中文版在 1995 年由學者許綺玲翻譯出版。
9　出自尼采（Nietzsche）《悲劇的誕生》（Die Geburt der Tragödie，1871）。

和不在意，而這種不關心和不在意某種程度上也說明已發展國家的自信與傲氣。綜合來說，二十世紀末對於異國情調的異常偏好，看起來是在全球性議題之下的必然，但或許實際上也就相當於政治不正確的洗白表現而已。但對於游本寬身處的文化和周邊環境來說，台灣文化是全球化下的一個必然存在，除此之外，並沒有政治正確也沒有政治不正確的聯想，恐怕只是某種蒼白無力的自白。但面對這樣的不在乎，在經歷英美文化再注視台灣混生文化環境和世界的差距之後，游本寬接收到的是視覺經驗全然不同的衝擊，文化衝突的刺激和身分不明的暗影反而朝他鋪天蓋地而來。

台灣製造，一個在一九八零年代的熱門關鍵字，或許反而在身分認同這件事上，帶給游本寬一種妾身不明的恐慌。他展出的作品中，「開發中」的意象、紅色的「圍籬」、進香團式的「到此一遊」、各式的偶像崇拜、強烈的陽具崇拜等等，矛盾的總合，提示了各種混雜的符號、元素。但阿諾·凱森曾提出，游本寬在《影像構成》中大量運用的紅色元素和符碼，只說明他的文化起源，並不證明他政治意涵的影射，就如同《Made in Taiwan》系列中非常顯要的紅色特寫，這些影像的視覺意義，同樣的也在於展示一種藝術家當初直面的視覺衝突。台灣製造，商標上印製的世界經濟市場記號，同時卻明顯指出台灣製造的「非台灣」。大同寶寶、土地爺爺、觀世音、可愛小妹妹、吉他，一張照片，多元的輸出；大雄鹿、大公雞、大野兔、活海產、控八控控、大豬公、純棉的大 YG、瑪麗蓮夢露，一個圖像，粗俗乖張的生命力。「熱舞十七（Dirty Dancing, 1987）」派屈克·史威茲（Patrick Wayne Swayze）的輸入，長頸鹿、大雄獅趨之若鶩，但明顯的警告標誌「停」在門口，不得其門而入。八零年代，台灣充滿政治符號的藝術表現，包括吳天章、楊茂林、林鉅、高重黎、陳界仁、王俊傑等，熱鬧喧騰。這時期的游本寬，對外的大聲叫囂，實際上比較接近對內的自省和自卑。對於他作品中混雜

圖：
《Made in Taiwan》
系列之3　1987

圖：
《Made in Taiwan》
系列之5　1987

多元的元素，他的諷刺口吻遠大於自我調侃和欣賞的比重。

從阿颯兒·納菲西（Azar Nafisi）對於英國小說家亨利·詹姆斯（Henry James）的作品描述，或許恰好對比出這時期游本寬作品中對於自身文化的手足無措和無力感：

我們可以相信詹姆斯對「災難的想像」；他有太多主角到最後是不幸福的，可是他卻賦予他們勝利者的姿態，這是因為那些人物高度仰賴他們人格上的尊嚴與完整，因此對他們而言，勝利無關乎幸福，反而與自我認同，一種使他們完整無缺的內省較有關係。他們的報酬不是幸福——這字眼在奧斯汀的小說中至為關鍵，卻鮮見於詹姆斯的世界。詹姆斯筆下的人物得到的是自尊自重，當我們讀到《華盛頓廣場》最後一頁，看著凱瑟琳的情人懊悔地離去時，便可瞭解這必定是世上最艱難的事，因為我們得知：「此時，大廳裡的凱瑟琳，拾起她的小片刺繡，又拿著它坐了下來——因為生命，一如往常。」（納菲西，2004）[10]

濃重的緊張感和焦慮感，不會傳遞出怡然自得的輕鬆。對於身分的未定和不安，無法得到隨性自在的安定。這些情緒，或許可以說是游本寬《Made in Taiwan》的某種獨白。

從阿普畫廊的「真假之間」（1994）到台北市立美術館的「中、歐藝術家『你說／我聽』主題展」（1998-99），以及在大未來畫廊的「入－Zoo」（1999），《真假之間》動物篇，可以說均是在《Made in Taiwan》系列的基礎上，繼續發展的作品。這些巨大的假動物，帶給游本寬的衝擊，與其說是視覺上帶給他的不協調和不愉快，更應該說是他內心對於認同與文化信念的某種情感損壞和裂解。這些對於所謂多元文化的反對和私有情感的反動，恐怕要到《閱讀台灣》系列（2001-），才開始慢慢有轉變和復原、重新塑造的機會。在這之前，游本寬的相關作品，似乎都帶著創作者厚重的痛苦和創傷。

10 阿颯兒·納菲西（Azar Nafisi），朱孟勳譯，在德黑蘭讀羅莉塔（Reading Lolita in Tehran），台北市：時報文化，2004，頁265。

同時期的《法國椅子在台灣》系列，在形式和內容上似乎非常直截了當，他應用編導式攝影手法，直接而簡明扼要地表述了他的文化觀點，一把外來的法國椅子，憑空拼貼在台灣的各地有名景點。創作者的移動路徑、作品的流線，藉由每張作品之間的傳遞而串連起來。王品驊（2003）曾評論：「在充滿對比性的被選擇主體與環境之間，充盈著種種台灣文化中既存的裂隙。而這種裂隙是存於普羅大眾的生活娛樂空間和精英分子的身分認同、文化血緣的實存，在游本寬的影像中自然的被呈現出來。攝影者像是一雙冷靜游離的目光，在種種的現實熱爐發現矛盾，以略帶幽默表情的親切手法，銳利的將對比製造出來。……他讓影像處在中性的描述狀態，因此觀者會同時感受到影像未曾脫離生活世界的氛圍。而這是游本寬所關注的，現實世界中實存的文化差異、時代差異的痕跡。」[11] 即如《法國椅子在台灣》系列在伊通公園展出時的投影裝置，透過介質（樓梯扶手）造成的影像破壞和切割，即明顯傳遞出文化縫合過程中的裂縫和缺口；而牆上的厚重明信片裝置，則破解了輕鬆的旅遊表象，加重了背後文化差異的沉重。

法國椅子在台灣》系列在
伊通公園的投影裝置，影
像透過樓梯扶手延伸的牆
面，形成阻擋、切割和破
壞，也造成影像的重組。
同時，觀眾經由樓梯進入
展場，即形同穿過台法文
化衝突的過道，進入文化
矛盾和融合的現場情境。

資深藝評家呂清夫亦曾談及《法國椅子在台灣》和《真假之間》中具有的明顯環境意識：「作者本來就希望作品跟環境、跟現實不要有太多的界限，因此藉由作品的內容以及大影像的展示方式，來造成一種環境效果，一種力量，讓觀者對於自己所熟悉的環境再次有強烈的感受與鮮明的印象，這應該就算是作者與觀者之間的一種對話方式。」[12]

而《台灣新郎》（2002）中，游本寬同樣採取編導式攝影的創作方式，不同之處是在於兩者身分和情境的對調。簡而言之，《法國椅子》或可說是異文化備受歡迎和喜愛的侵入，《台灣新郎》則是不被理解、歡迎和接納的輸出。而二十年後的《釘地》（2023），則又更為複雜而抽象了。全球化之後，地球村彷彿已然成形，但相對來說所有人卻可能都成了彼此的「異鄉人」。而為了表述複雜多重的文化觀點，從《潛‧露》系列（2011）之後，游本寬已進入「後編導式攝影」的多重複雜並置，他的後編導式攝影在形式上越到後期就越趨向於自由自在的變化，到了《釘地》中蓄意製造

11　王品驊，台灣當代影像創作，台灣當代美術大系‧媒材篇：攝影與錄影藝術，台北市：行政院文化建設委員會，2003，頁53-54。

12　呂清夫口述，劉明珠整理，游本寬作品中的環境意識，游本寬影像創作論談（台北市：編者自印，2000），頁46-53。

的不協調對比，即使他的後編導式攝影進入另一種更為
抽象的影像思維。

換句話說，包括《台灣新郎》、《法國椅子在台灣》系
列、《釘地》等，就如同伊麗莎白‧庫曲里葉（Élisabeth
Couturier）所言，「藝術家也不再保持中立，開始致力
於深化視覺，建構複雜的故事線，」[13] 游本寬的編導式攝
影創作，在真實和虛幻的界線之間遊走，藝術家在矛盾
之中破壞視覺，觀看者也因而猶疑不決，跟隨藝術家的
視覺訊息，進入他組建的複雜故事線之中。例如《台灣
新郎》，「他每件作品在虛構和紀實、人為捏造和自然天成之間，都存在著文化矛盾。」（Karen
Serago, 1997）[14] 而強烈的矛盾和曲折，也因此製造了觀看者視線的黏著。

《台灣新郎》系列
在美國賓州巡迴
展出時的現場裝
置情境。

而《釘地》較之《法國椅子在台灣》更高明之處在於，它的創作和展出並不止於影像的後攝
影處理，而涉及藝術家的行為藝術表演，抽象內容中涵蓋了藝術家「人」在場的真實性和「地
名」的虛幻性所衍生的文化和歷史的真假和矛盾。游本寬用不存在但啟人疑竇的「地名」[15]
和存在但不被關注的「無名地」，亦即在於影射自我身分的所在位置和情境。

人不可能由自己來了解自己；只有藉各式的參考點始能找到位置、遺忘的記憶、所犯
的錯誤，甚至未來的可能性。（游本寬，2000）[16]

而在影像內容上，《法國椅子在台灣》連接了之前的《真假之間》和之後的《閱讀台灣》，
影像主體法國椅子的角色，要說是掠奪了觀眾的關注，倒不如說是引導了觀眾的閱讀。如藝
術家姚瑞中（2003）指出的，這些具有文化指涉意義的象徵物，經由時空錯置下的異質文化
辯證和交互指涉，形成文化的對照，亦進而突顯出某種文化的矛盾。[17] 而它和《釘地》的某

13 伊麗莎白‧庫曲里葉（Élisabeth Couturier），施昀佑譯，訴說故事，當代攝影的冒險（Photographie contemporaine, mode d'emploi），台北市：大雁文化，2015，頁 60。

14 Karen Serago, A Multiplicity of Experience, The Puppet Bridegroom, Taipei, 2002, p.3. Karen Serago（施凱倫）為《台灣新郎》書寫的序言。施凱倫本身也是攝影家，曾在台灣舉辦個展並出版作品《My Other Neighborhood 我的另一個家》（1997）。

15 不存在的原因可能是經過區域性的行政重劃，也可能是經過改名。

16 游本寬，細說《真假之間》，游本寬影像創作論談（台北市：編者自印，2000），頁 12-23。

17 姚瑞中，台灣當代攝影新潮流，台北市：遠流出版，2003，頁 26-27。

種相似之處在於，一種遊歷和移動的意識。觀眾的視線經過同樣的元素（例如一張不動的法國椅子），而轉向該元素所在的地點及其背景的其他景象和內容物。

從海明威（Ernest Hemingway）《白象似的群山》（Hills Like White Elephants）中如下的段落，或許可以略微感知上述訊息的載入：「那女人端來兩杯啤酒和兩只杯墊，然後把啤酒和杯墊放在桌上，看著男人和年輕女人。年輕女人眺望著遠處在陽光下泛白的山巒稜線，大地看起來倒是顯得枯黃。」[18] 簡短兩三句話，讀者透過那女人的視線，從近處的酒杯到兩人，然後看到了後面的群山和大地。《法國椅子在台灣》中那張侵入的法國椅子，它的角色和作用可以說也就相當於端酒來的「那女人」。

《釘地》的不同之處在於，作品中浮貼的圖資影像，就像浮動的標籤，這裡面牽涉真假之間的針鋒相對，包括地名、地景、圖資三位一體的過度真實而產生的幻象；也探討浮動資訊的變動和釘註，特別是因為非單張影像製造的斷續的凝視，暗示一個闖入者（拍攝者）有意的介入和窺探。簡而言之，《釘地》和《法國椅子在台灣》系列、《台灣新郎》，以及衍生自《台灣新郎》的《有人偶的群照與聖誕樹》[19]，同樣都在探究文化移植的文化衝擊和不適。

異質的強烈對比下，不但糾集、統合了影像中各個細碎的訊息，更讓那些因過於熟悉，而為在地人所忽視的景物，在細看之後，產生了另一股內省的張力。（游本寬，1999）[20]

法國椅子在台灣》系列　三義　1998

釘地》　濫背　2023

18 原文（The woman brought two glasses of beer and two felt pads. She put the felt pads and the beer glasses on the table and looked at the man and the girl. The girl was looking off at the line of hills. They were white in the sun and the country was brown and dry.）出自海明威《白象似的群山（Hills Like White Elephants）》。

19 游本寬於 2008 年在台北國際視覺藝術中心「攝影家的書——世界名家攝影集特展」中展出的僅有三本的手工限量作品。在《有人偶的群照與聖誕樹》中，「台灣新郎」進入在地生活，游本寬刻意淡化、降低彩度的影像色彩，把《台灣新郎》中強烈存在的文化衝擊，轉換為另一種低調、低沉的嗚咽。

20 游本寬，《法國椅子在台灣》創作自述，1999。

如裝置藝術家梅丁衍的「物望我 Forget Me Not」聯展（2023）展出的複合媒材裝置作品，他持續探討一個混沌時空之下的自我身分認同，除了逃脫不了的混雜歷史背景，加之今日更為緊張險要的國際政治情勢，他的台灣可樂、台灣西打、反共抗俄、老照片、舊鈔票，以及種種戰爭的符碼，對於達達的挪用、改造、拼貼，用極其複雜的語言和內涵，清楚指向他的底層論述。表面現成物組構及再現的滿滿懷舊感和幽默感，梅丁衍用他獨有的語言和語法，以強烈的接近性，又同時含有厚重的美術史濃稠度，大大標舉他達達的「西打」諷刺和「反戰」精神，是台灣當代藝術史上極為重要的篇章。

梅丁衍的攝影蒙太奇，是他運用的元素之一；而游本寬的美術攝影，則是他創作的唯一表述。游本寬探索的身分認同和關注的時代脈動與趨勢，和梅丁衍的表現方式雖然完全不同，沒有大張旗鼓的反叛，在視覺上也不強調立即如海嘯般的衝擊；但他影像中顯現的美學成分，則是他的作品一再使人反芻的關鍵因素。他的作品，一直以來都在美術攝影的軸線上發展，更精確的說，都是以影像甚至靜態影像做為媒介；他的美學涵養，也造就他各個階段作品內涵的縱深。

例如世紀疫情（COVID-19）之下的《口罩風景》（2020），即明白顯示藝術家本人和這整個世界，都進入焦躁窒息的時空。平面靜止的無言影像，視覺張力無限累加。一場世紀疫情，東西強權在檯面下角力，黑白之間的政治不正確則既隱約又張揚地浮出人性的表層。人的情緒緊張，隨著世界的每一聲氣息呼吸吐納。再及於突如其來的國際政治風雲變化，俄羅斯侵襲烏克蘭（2022 年 2 月 24 日），戰地烽火；美國眾議院議長裴洛西（Nancy Patricia Pelosi）訪台，中國軍演，台海極度緊張。世界人有憤懣，有傷痛，有焦慮難眠的激動，有同仇敵愾的義憤填膺，東西方突然一夕之間開始躁動。

全球化之下的世界變動，沒有界線，也沒有停格，《釘地》（2023）之前，《既遠又近》系列[21] 及《既遠又近……》（2022）中的《水塔造像》和《家園照像》，亦即是演示游本寬內在層層疊疊的感傷和焦慮、憤怒、恐懼。而《釘地》（2023）中，世界關注台灣的視線越趨濃烈熱情[22]，台海繼續擴大緊張，台灣嚴重特殊傳染性肺炎中央流行疫情指揮中心正式解編，

21 游本寬發表於臉書（Facebook）的作品，屬《既遠又近……》前作，2022.7.6-8.15。

22 台灣總統蔡英文在 2023 年 4 月 5 日與美國眾議院議長麥卡錫（Kevin McCarthy）在加州雷根圖書館會面並於會後召開共同記者會之外，各國政要陸續來訪，台灣的世界聲量不斷擴大，同時台海危機也因此繼續升高。

《既遠又近》系列
20220804
2022

COVID-19 正式改列第四類傳染病 [23]，游本寬再度用不同以往的視覺語彙提出他對於台灣政治歷史情境的強烈態度，也明白表述他對自我身分認同的明確觀點。

在兩千年前後的作品中，包括《法國椅子在台灣》系列、《真假之間》、《不經意的記憶》系列（2000）、《台灣新郎》以及《我的美國畫框》系列（2001）等，游本寬探討身分認同和文化衝突的語彙，似乎均含有矛盾難解的情結。這時期的台灣身分，對於游本寬來説，一方面是他無法否定的起源，另一方面是他無法消化的某種四不像傳承。其中《我的美國畫框》應可説也屬於他《自拍照》系列的發展變形。這時期的編導式攝影形式和內容，都明顯呈現出視覺上的「刺點」[24]，但對於游本寬來説，他想透過影像來説明的，應該可以説更接近於他內在不可明説的痛處。

1999 年，游本寬面臨情感上的重大轉折。那年他因執行國科會「美國大學攝影教育的現況研究」計畫而攜家赴美擔任賓州州立大學訪問學人，也順利地從計畫中得到相當重要的成果。沒想到在計畫結束之後，他卻孤身回台，把太太施凱倫（Karen Serago）和兩個孩子都留在原地，從此開始他每年往返台美至今長達十多年的空中來回。這個意料之外，對他此後的作品隨即產生了極大的影響和變化。訪問學人時期的創作，包括在「第三屆台北國際攝影節」（2000）展出的《不經意的記憶》系列（之二十五）、在「台北市立師範學院美術節教授聯展」（2001）展出的《我的美國畫框》系列，以及《台灣新郎》（2002）和《有人偶的群照與聖誕樹》（2008）等，都是他在強烈的文化衝突中產生「情感排擠與壓抑」之下創作的作品，一種卡繆《異鄉人》（1942）的巨大孤寂和壓力，全部灌注在作品之中。這三系列作品，均是以編導式攝影的手法，顯著表現異國婚姻中異質文化交融的不適和痛楚。這段時期他的身分認同位在非常貶抑和微渺的位置，從《不經意的記憶》、《我的美國畫框》中主體人物的肢體語言和臉部表情，再到《台灣新郎》的符號意義與比例關係，都可以非常明顯看出游本

23　經過 1192 天，最後一場中央流行疫情指揮中心疫情記者會在 2023 年 4 月 27 日召開，COVID-19 正式調整為第四類傳染病，自 2020 年 1 月 20 日成立之嚴重特殊傳染性肺炎中央流行疫情指揮中心在 2023 年 5 月 1 日正式解編。

24　羅蘭‧巴特（Roland Barthes），許綺玲譯，明室‧攝影札記（La Chambre Claire），台北市：台灣攝影，1995，頁 36-38。

寬在文化衝突中的自我（ego）崩潰和瓦解。如施凱倫在《台灣新郎》序文中所言，他把渺小的台灣新郎置入碩大的美國景觀之中，均可清楚解讀出他繁複的形式和文化意義。[25]

而游本寬裝飾在表層的若無其事，就如同《陌生的土地》中，曾得到普立茲小說獎（2000）的鍾芭・拉西莉（Jhumpa Lahiri）寫到外來文化侵入的異物感時，採用芝麻綠豆的小事來輕描淡寫她波濤洶湧的情緒轉折：

「不要太深。」她爸爸說，「不要比一隻手指頭深，你摸得到東西嗎？」

阿卡點點頭，然後拿起一隻迷你塑膠恐龍，用力把它塞進土裡。

「那是什麼顏色？」她爸爸問。

「紅色。」

「孟加拉話的『紅色』怎麼說？」

「Lal。」

「很好。」

「還有 neel ！」阿卡指著天空大喊。

（拉西莉，2009）[26]

但這階段的認同崩塌、裂解和重構，對於游本寬後來的作品反而有相對重要的意義。進入《閱讀台灣》系列之後，游本寬進入「駭客任務第四部：復活（The Matrix: Resurrections）」，對於台灣大街上粗暴而衝突的影像內容，他開始出現不同的態度和情感，或可說他開始正面坦率面對並接受自己的文化和政治上的特有風格。對於那些極巨化的物象，游本寬開始產生同理的欣賞。《閱讀台灣》深入台灣各個街角，傳播學者林元輝就曾以「用雙腳走台灣」的字眼來形容游本寬的入世觀察和攝影創作。不僅如此，畫家陳奇相也曾在訪談中得到同樣的結論：

25 Karen Serago, A Multiplicity of Experience, The Puppet Bridegroom, Taipei, 2002, p.3.

26 鍾芭・拉西莉（Jhumpa Lahiri），施清真譯，陌生的土地（Unaccustomed Earth），台北市：天培文化，2009，頁 60。

他的創作都身歷其境地在環境裡勘探及觀察，沉浸台灣旺盛生命力氣圍中，體驗其幽微存在的意識及震盪，意圖與觀眾分享藝術家那份喜悅的感受與覺知之影像，在平淡無奇中窺見其偉大。藝術家說：「我手裡拿著相機，腳走在這塊土地上，我在想甚麼？我看甚麼？我在找甚麼？我在動盪的環境裡尋找那份樸實創意的一面。」放眼庶民的美學，尋回台灣的氣味及美感經驗。攝影讓他對生存環境的珍視、對人間事物的關懷，觸及台灣在地文化底蘊，貼近這塊土地實質感，從中體會在地偉大的實在。（陳奇相，2016）**27**

《台灣公共藝術——地標篇》（2011）部分也延續自《法國椅子在台灣》系列的旅遊意識，形式上以類明信片的表達方式來呈現作品內容，暗示一種影像帶來的旅遊感；在內容上，他則明顯地翻轉了外來文化的侵入，以台灣自有的文化樣貌來取代某種表面客觀實則過度主觀的所謂「普世」藝術標準。《台灣公共藝術——地標篇》的影像內容，即「表述了在地人對公共的形體，對寫實形態方面的偏好，以及那種表述率直的美學。也因此，台灣各地那些『非都會』標的物，不管原製造者（或擁有者）有意或無意，一旦成為地方上指示性的建物時，大多能顯露區域內居民情感、生活習性等『地域性美學』。相對的，華麗城鎮中，許許多多被盲目推崇，所謂具有當代國際感的公共藝術，卻往往只強調作者菁英的存在，和其個人對藝術符號、象徵語意的操作能力。」（游本寬，2011）**28**

換句話説，游本寬的《台灣公共藝術——地標篇》，不呈現那些符合某種現代藝術指標或標準的大型公共藝術作品，一方面在反對和嘲諷「公共藝術」菁英式的傲慢，另一方面也在再詮釋公共藝術的實質內涵和在地性。某種程度上也可以説這件作品論述的便是一種約翰·伯格（John Berger）式的哲學性「觀看」（seeing）。甚至可以説這件作品亦即是回應了美國攝影家麥諾·懷特（Mirrors White）的理念：「引導觀者解放自己能量，全然接受來自影像的影響，進而發現個人的『內在風景（inner landscape）』。」**29**

藉由自身形貌上遠離一般性話語的結構，
加上沒有顯見的敘事軸線，而達到某種靜、默的力量，
顯示鏡頭是如何「聽到、摸到、聞到」生活；

27 陳奇相，游本寬－台灣美術攝影的拓荒者，台南鹽分地帶文學雜誌 64（2016.5），頁 115-125。
28 游本寬，台灣公共藝術——地標篇（台北市：著者自印，2011），頁 29。
29 游本寬，游潛兼巡露——「攝影鏡像」的內觀哲理與並置藝術（台北市：著者自印，2012），頁 25。

讓「看」成為一種自己對在地眾多社會現象的反思。

（游本寬，2014）[30]

用《哈克歷險記》（Adventures of Huckleberry Finn）來解釋，也許會有相對明顯的既視感。湯姆和哈克的角色和故事情境，經過斷章取義和轉譯之後形成了對於白人的菁英價值某種擦指抹粉的遮掩：在原始文學的意涵中，湯姆的英雄式浪漫主義和白人優越感，實則反映了他人格的自大和傲慢；相對的，真正擁有高貴性靈的，反而是自由的哈克和被社會禁錮和操縱的黑奴吉姆。而吉姆明顯顯現高貴人格的階段，也就是被哈克視為一個人的平等視線之下產生出來的亮光。

而游本寬的《閱讀台灣》和《台灣公共藝術》，顯然就有類似於多年對於台灣美學品味的誤解和貶低的反對與再定義。他的再定義，也顯示出他對於自我文化認同的接納和再詮釋。他曾說：

我們眼前所見的各種結構、線條、色彩，都是人間造形。（游本寬，2022）

他的鏡頭下擷取的台灣水塔、台灣圍牆、台灣房子、台灣公共藝術、台灣色[31]，都涵蓋歷史文化的美學意義。辨識「美」的存在，不在於典型的美術史和造形規範。

再以《釘地》（2023）為例，它具有多重視點和觀點，涵蓋複雜多元的表現意義，遠遠超越美的表層定義。它在形式上挪用《法國椅子在台灣》系列的旅遊情境，套用《招·術》的實地實境，諷刺精準圖資的「虛擬實境」；在內容上，他探究的不是地理歷史語言文化，而是涵蓋了地理歷史語言文化而形成「地方」的一種隱約不張揚但真實存在的複雜實體（entity）。在數位圖資上還存在實際紀錄的「地名」，實景卻與「地名」的原始意義已經無法連結，藝術家意欲訴說的是一種文化的失落感，是一種數位侵入的無力辯駁和抵抗；同時，已經不存在圖資地名的「地方」，仍有其人文、血脈的意涵，游本寬意圖陳述和反映的，恐怕其實是在國際政治環境的大翻轉之下的台灣處境。而地名的存在，地方的形成，暗示的同樣是自我的身分認同。

30 游本寬，《鏡話·臺詞》，我的「限制級」照片（台北市：著者自印，2014），頁47。
31 游本寬拍攝多年但未曾發表之系列作品。

根據庫曲里葉（2015），她認為在風景攝影中，許多攝影者專注於探索日常生活的某種荒蕪和廢棄，意圖找出人在該處的平凡存在，描繪「地方」中「最無法言說、最不吸引人的特色」[32]，甚至探討某種「非地方」[33]的概念，人和時空之間的關係變得疏離、無效、失落；相反的，游本寬在風景影像中，雖然在表象上常常呈現出新地誌的乾冷印象，人的形貌被淡化，甚至越到後期越被徹底抹除，但人的存在和軌跡卻以各種符號、意象和環境之間形成密切的關係和連結，「地方」的人文意義和「地方」的政治、歷史文化軌跡，反而是他作品中意圖強調和突顯的訊息。在他的作品中，時間位移帶來的空間變異，某種程度上或許反而強化了人在其中的角色和情境。

圖：
《既遠又近……》
林縣斗南鎮 - 2021
22

圖：
《既遠又近》系列
220811-1
22

《釘地》的影像，即如沃夫林（1932）所提示的：「豐富的線條和團塊本身常可導致某種動態的錯覺，但繁複的群聚形式尤其能夠創生如畫的圖。」[34] 在影像中浮動的圖資標籤，即自動形成動的樣態，而騷動的樣式，也似乎比靜止的樣式更具有如畫的質感。雖無《既遠又近……》影像的傾斜路面、岔路，以及各種明顯的社會符號，它的動能卻較之《既遠又近……》又產生出更駭人的氛圍。畫家劉獻中（2023）[35] 曾指出《既遠又近……》中一種被抽離空氣的滯悶壓力和瀕死恐慌，非常清楚地詮釋出游本寬在不明確的身分認同之下的政治焦慮。如梅丁衍的「物望我」強烈表述的政治意識，游本寬的《釘地》則用浮動的影像語言來標識台灣的政治條件和現況。在《釘地》作品中每一張浮貼的圖資，都暗示了台灣如同幽靈般的國際政治地位，它們遮住了觀眾面前的物象，也產生如《中線》[36] 的心理距離。一張張在「形」上一模一樣的貼紙，呈現的恐怕也就是創作者和觀看者都無法迴避的刺點。

32 伊麗莎白·庫曲里葉（Élisabeth Couturier），施昀佑譯，「非地方」的概念，當代攝影的冒險（Photographie contemporaine, mode d'emploi），台北市：大雁文化，2015，頁 54。

33 出自馬克·歐傑（Marc Augé）的人類學經典著作《非地方：超現代性人類學導論》（NON-LIEUX: intruduction à une anthropologie de la surmodernité）。按譯者陳文瑤，「非地方」，指的是因應加速人或物的運輸而產生的必備設施（快速道路、交流道、火車站、機場），以及交通工具本身（汽車、火車或飛機），也包括顧客川流的大型連鎖旅館、超市，甚至是那些讓全球難民、流亡者短期棲身的中繼站。

34 韓瑞屈·沃夫林（Heinrich Wolfflin），曾雅雲譯，藝術史的原則（Principles of Art History），台北市：雄獅圖書，1987，頁 50-54。

35 劉獻中，有關游本寬影像藝術等相關問題的訪談記錄，林貞吟訪問，2023.3.22。

36 《中線》系列是游本寬赴美之前的重要作品之一，發表於 1984 年在台北美國文化中心的首次個展中，當時另展出有《黑白街景》、《光影行》及《自拍照》等三系列。此系列直接或間接地影響了他後來觀念攝影作品的表現概念。

開始創作《閱讀台灣》系列時，游本寬的《台灣水塔》[37] 也逐漸成形。他拍攝的台灣水塔並不是物質表面的台灣水塔，它們沒有造形上的顯著特性，或說，台灣水塔的形式意義也許在他的作品中已經成為他對於自我身分的某種隱喻：從首次正式展出《台灣水塔》系列（2008）到《台灣水塔》影像裝置（2013），再到《招‧術》，台灣水塔持續在「台灣房子」的屋頂上觀看混雜錯亂但生動靈活的台灣當代社會 [38]。游本寬的《台灣水塔》不只有水的隱喻，還有聲音的暗示，似乎可從游本寬平靜的水塔影像之中流瀉出來，寂靜，擾動；而在台灣音樂館展出的《台灣水塔》影像裝置，游本寬則透過和美國當代數位音樂家史特丞（Kurt Stallmann）跨界合作，聲音直接具體地進入作品之中。水塔有聲音，是否暗示藝術家難以言之的情緒？是一種生機流動的姿態？是一種緩緩入海的自在？還是一種躁動不安的樣態？裝滿水而沉悶厚實的水塔，和半桶水卻叮咚亂響的水塔，或許常常是處在相同情境下所有人同時擁有、面對、忽略卻有意識、看見但視而不見的所有面向。

《中線》系列之 6　198

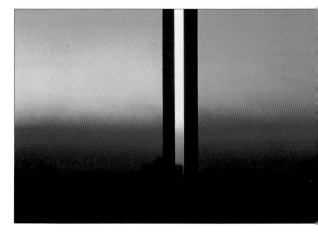

《中線》系列之 7　198

在《既遠又近》系列（2022）的論述中，游本寬直言是「以藝術的觀點透視水塔『未雨綢繆、防患未然』的儲存意象，」此意象不僅意指物理性的儲存，他也用作品主張台灣水塔裡面儲存的集體意志。他說：「台灣人對於自己海峽命運的危機意識，早在 2022 烏俄戰爭之前。」同年五月份整整三十一天《烏蘭惡斯之春》[39] 的純風景論述，他簡單明瞭地指出圖像的內容和意義。每張作品，不論單張或非單張，都有近乎明確的影像指涉，不具任何社會性符號，

37 德國觀念攝影家貝夏夫婦（Bernd and Hilla Becher）開創的類型學攝影，用極度單調的影像，呈現強大的抽象表現力；1980 年代末游本寬赴美之初曾受到莫大的震撼與衝擊，他的影像美學認知經此產生新的作用和變化。游本寬從 2000 年代開始拍攝台灣水塔，儘管他的台灣水塔並不採取貝夏夫婦的類型學攝影樣式，把包括光線、色彩、相對構圖等外部環境和客觀條件抽離，創造極致扁平和抽象的水塔塔體，反而賦予台灣水塔身分認同和隱喻；他在「2008 平遙國際攝影大展」展出的台灣水塔九宮格，某種程度上仍有意在向貝夏夫婦致敬。

38 游本寬，金紙包檳榔，招‧術（台北市：著者自印，2021），頁 90。

39 游本寬發表於臉書（Facebook）的作品，屬《既遠又近……》前作，2022.5.1-5.31。在臉書發表結束後，亦限量出版「展覽書」《烏克蘭》（2023），惟內容因脫離臉書限制而有部分變動。游本寬從《游本寬影像構成展》（1990）以來，已出版十餘本展覽書，他的一本書，即是一個展覽，是由藝術家主動走向觀眾的宣示，也是藝術家單獨、隨時、重複為觀眾開展的概念實踐。出版《超越影像「此曾在」的二次死亡》（2019）的同年，也是游本寬的藝術展演方式進入大翻轉的時期，此後他的作品發表和展演，進入小型空間的多層次深度對話，他的作品開始主動走到觀眾的面前。

13年在台灣音樂館展的《台灣水塔》影像裝置，游本寬和美國當代位音樂家史特丞（Kurt Stallmann）跨界合作，用聲音製造平面藝術多向的對話。

但自然形成造形和氛圍。其後在《既遠又近》系列中，游本寬續用直觀而入世的觀點來直指核心。他未用慣用的插敍和倒敍，而採用直敍、借喻、暗喻的影像語言和敍事方式，利用圖像中的符號或直言或暗示性地提出他的觀點。

同年七月初至八月中，包括封面作品總共四十天的逐日發表，看似「客觀」但主觀激動的情緒，則具體裸露在平鋪直敍的數位相紙上。四十八張的《既遠又近》，遠的是什麼？近的是什麼？遠的是昨日，近的是此時此刻；遠的是太平洋另一端，近的是台灣海峽這一邊；遠的是看不見的未來，近的是觸不到的腳邊。遠的是當下，近的是歷史；遠的是伸手不可及的親人，近的是説一知二的遠方友人；遠的是不在乎的五分鐘前，近的是可看見的明天。《既遠又近》用具象的語彙，陳述抽象的概念；用尋常人的眼睛，觀看形而上的真理。當水塔進入既遠又近的思維，水塔的意義即進入文史哲學、社會學的層次，具有時間性，同時涵蓋現代性社會的觀察和行動。換句話説，若陷入眼前所有具體的圖像，那麼，圖像的形式就會輕易地統治觀者的視野，遮掩藝術家意圖透過他的眼和手而讓觀眾「看見」的線條、塊面、框架、色彩整合而成的論述和思想。[40]《既遠又近……》（2022）中，游本寬借由X型符號、岔路以及幾乎所有作品前景中起伏、傾斜的路面，指出《既遠又近……》指涉對象的「位置」和當下情境。因其複雜的視覺語彙，除了影像本身的藝術性之外，這些複雜但明顯的影像內容，亦即説明了在各有詮釋、難以言説的「視覺氛圍」之外的哲學問答與社會性對話。

在《紙牌的祕密》中，喬斯坦・賈德（Jostein Gaarder, 1996）以撲克牌中的小丑角色，借喻「圈外人」的旁觀身分，意指小丑能夠看到其他人看不見或忽略的人生真相。但小丑難道不是局中人嗎？「在人生的紙牌遊戲中，我們每個人一生下來就是小丑。可是，隨著年齡增長，我們漸漸變成紅心、方塊、梅花或黑桃。但這並不意味我們心中的小丑就此消失無蹤。我們不妨攤開一副撲克牌，看看那些紅心圖案或方塊圖案底下，是不是隱藏著一個丑角呢？」[41]

從游本寬的《既遠又近……》前作《烏蘭惡斯之春》開始，游本寬的觀點，或許某種程度上就相當於賈德在《紙牌的祕密》中的哲學討論。更為複雜的是在於，藝術家的角度和位置，事實上直接存在於作品之中。

40 以上部分摘自林貞吟個人網頁之「和藝術家喝下午茶之 1-14」（https://reurl.cc/v7G90l）。

41 喬斯坦・賈德（Jostein Gaarder），李永平譯，紙牌的祕密（The Solitaire Mystery），新北市：智庫，1996，頁 II-VII。

近年的台灣處在世界漩渦的中心，不論是台積電、半導體、地緣政治、《晶片戰爭》[42]，台灣一步一步逼使全世界站在她的同一側。俄烏戰爭以來，游本寬的作品用強烈的政治語彙，表達他在此時空中的同理和矛盾掙扎，他認為藝術家處在當代各種變化一觸即發的時代背景下，無法全然遁逃到純美學的平行時空中。對他來說，用藝術的形式傳遞藝術家的關心和憂懼，是他身為藝術家的意義。藝術家如果不關心所處的時空，那麼這樣的藝術對於世界的意義在哪裡？

英國小說家詹姆斯（Henry James）曾表示對於戰爭帶來的殺戮和毀滅感到束手無策，他認為沒有文字能夠填補這種可怕的深淵或照亮這種無盡的黑暗，但儘管如此他仍盡其所能以文字避免信念的瓦解。他曾在寫給友人的信中表示，必須為可貴的生命對現實做出反擊。從以下納菲西這段關於他的描述，或許正好可以用來解釋游本寬身為藝術家的態度：

終其一生，他都在爭取力量，不是他不屑的政治力量，而是文化力量。對他而言，文化與文明甚於一切。他說過人類最大的自由是「獨立思考」，這讓藝術家得以享受「生命無限多種形式的侵犯」。（納菲西，2004）[43]

從游本寬的《閱讀台灣》可印證游本寬常說的，他關注的是台灣正在發生的事，他認為藝術家先是一個人，再是一個藝術家；他先是一個台灣人，再是一個台灣藝術家。因此對於政治

42 克里斯‧米勒（Chris Miller）著，《紐約時報》盛讚：「如果有哪本書能讓所有人了解矽時代，並認知到這個時代的刺激與重要程度毫不亞於原子能時代，就是這本書了。」米勒在研究冷戰武力競賽的過程中，發現半導體扮演了最關鍵的角色，他採訪上百位晶片業相關科學家、政府官員、工程師、企業家，寫出晶片業的重要發展軌跡。在這段比電影更驚心動魄的真實歷史之中，台灣毫無疑問是核心角色。（依據本書譯者洪慧芳譯文）2014 年 4 月 10 日起的「反對服貿協議開放通訊產業聯盟」即是其中的重要環節。

43 阿颯兒‧納菲西（Azar Nafisi），朱孟勳譯，在德黑蘭讀羅莉塔（Reading Lolita in Tehran），台北市：時報文化，2004，頁254。

社會的強烈變動，沒有理由漠不關心、事不關己。他的影像，是他的宣言。從《遮公掩音》系列（2013）和《《鏡話・臺詞》，我的「限制級」照片》（2014），即可看得出他作品中顯著的政治意涵，他在作品中毫不遮掩他對於時局的嚴厲批判，甚至憤怒的控訴。後續的《烏蘭惡斯之春》系列、《既遠又近》系列、《既遠又近……》和《釘地》，他又從扁平的全球化之下的國際關係，直接投射台灣恐怕瞬間即要面對的挑釁和攻擊。

我們默默接受，把它當作一項無可挽回的事實 [44]，預料到它即將滲透一切的考量計畫，悄悄進入我們的生活範疇。有天早晨當你醒來時發現，你的人生已被自己掌控不了的力量徹底改觀，這難以預料的決定性時刻，究竟由多少事件醞釀而成？（納菲西，2004）[45]

游本寬的藝術表現，早期有很長時間屬於非常現代主義的範疇，探索及回應現代藝術的諸多表現形式；而他採用的元素和材料多半都是生活中的軟性素材，探討的題材幾乎未有明確涉及政治性的主張。中後期他的作品開始著重在觀念藝術的表現，主題與內容開始走向當代藝術的藝術主張，直接回應政治社會和生活的綜合面向。在大趨勢畫廊展出的《遮公掩音》系列，即是游本寬的作品首次直接觸及政治議題。這次展出，也是游本寬的個展形式產生革命性變化的轉捩點。

2012 年，台灣政治情勢開始鬆動，游本寬的《遮公掩音》系列隨即呈現出台灣政治環境大幅度變化的重大訊息。作品探討的核心包括英雄的再定義、視線重心的偏移、主客體的變位、性別的思辨等。當年蔡英文首次參選總統，台灣的政治氣氛有強烈的變化，當時政治的情境、條件及趨勢，都隱晦地出現在游本寬作品的表現上。

2012 年之後，親中的執政黨走向極度左傾，外交休克，2014 年爆發太陽花學運 [46]，可以據此推測，游本寬的《《鏡話・臺詞》，我的「限制級」照片》即是以無法遏抑的情緒，大聲嘲諷政局的癱軟無力。和《遮公掩音》時期的晦暗不明有截然不同的影像表情，《《鏡話・

44 此處指 1980 年 9 月 23 日爆發的兩伊戰爭。

45 同註 43，頁 184。

46 又稱 318 學運，發生於 2014 年 3 月 18 日至 4 月 10 日期間，起因於當時執政黨強行通過《海峽兩岸服務貿易協議》審查，引發眾怒，由大學生和民間、公民團體等共同發起，占領立法院及侵入行政院的社會運動。該學運成功擋下《海峽兩岸服務貿易協議》，其後衍生由學界發起的「反對服貿協議開放資通訊產業聯盟」，成功阻斷中資紫光入股台灣 IC 設計產業。

臺詞》，我的「限制級」照片》極為顯著地顯現出當時近
乎絕望的鬱悶沉滯，也相對帶來大聲叫囂吶喊的快感。游
本寬反寫「限制級」三個字，封面作品標示「勿看」兩個字，
複雜的並置影像中翻轉具有指示意義的單張照片在影射什
麼？他反寫的「限制級」三個字，在他的論述中就明顯指
出資訊不對等的心理距離：

起初我也是無厘頭的記錄著這些「文字風景」，但回
頭檢閱這些有的傳播特定的商業訊息，有的則只是簡
單表露某些人小意念的「文字風景」時，卻發現：這
些語意所要傳達的對象是有所限制的。對外國人而言，
這些可能只是文字圖案，沒有語義；對我而言，雖然
我能讀懂字面的意義，但訊息仍是有收沒有到，因為
我不是那一個區域的人；就算我是那區域的人，也許
仍收不到訊息，因為我不是在那一時段活動的人。（游
本寬，2014）[47]

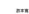

《鏡話·臺詞》，我的「限制級」照片

在《遮公掩音》時期，儘管他已吸收有話直說的西式文化，儘管當時的政治氛圍已開始轉變，
他仍採用東方式委婉繞圈的說法，不做直接嚴厲的批判；到《《鏡話·臺詞》，我的「限制級」
照片》時期，他則把「反」的概念用到極致，幾乎可以說是大聲叫囂、大力諷刺。這系列作
品可以說是說明他創作語彙最典型的例子，雖然仍然保有他一貫的語氣，但或許因為當時的
政治變化過於劇烈，使他完全顛覆了從小至今的教養和習慣。他的反，包括了鏡像、反話、
鏡中有語、畫中有話；他的反，包括了反省、反思、反諷、反對；他的反，包括了文字世界
的旋轉、「照像文字」的不躲閃、俚語式「水臺語」和商家「好臺詞」的讚頌。如前所述，
看他的作品，必不能略過他的言外之意，他提示「小確幸」時，背後可能真正要說的並不
是「偶得」小確幸的欣喜，而是「只能」享受小確幸的悲哀。他在讚美小確幸時，他的潛台
詞是：「我們為什麼只能為這種微不足道的小事高興不已？」他標舉在地文化的文化特色時，
可能在暗諷後殖民的侵犯、舊時代小媳婦的自我貶低和壓抑。

上圖：
正寫的「勿看」兩字和
寫的「限制級」三字，
確提示了 2014 年政治
會的氛圍和現象，也指
了特定文本的認知和制
問題。

下圖：
《遮公掩音》系列
仲尼·遮公
2013

右頁四圖：
除了探討「照像文字」
影像藝術中的意義，游
寬利用各種左傾的符號
文字暗示，強烈表現出
於時政的不滿。

47　游本寬，《鏡話·臺詞》，我的「限制級」照片（台北市：著者自印，2014），頁17。

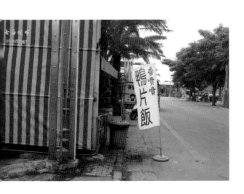

即如游本寬所言，《《鏡話・臺詞》，我的「限制級」照片》的影像內在思維即是在於：「回應了當事者的主觀意識，在創作或閱讀時自我限制的現象；自省了創作者的知識，對於特定文本的認知以及制約問題。」[48]

鏡頭瞧不見「光」的對象，底片哪來「心」的意旨？遑論，按下快門能衍生出什麼「情」的能量。一張一張的「臺詞」照片，即使有些內容不是人人都能懂的閩南語，但其中確實有令我深思和抒發情感的動能；它是我對大環境期待的落空、滿意度不足的寫照，一種對搖晃社會眾象嘲諷的藝術包裝。（游本寬，2014）[49]

游本寬用大量的台式「街坊詞」來說故事：「這些用日常生活裡的口語，創意的書寫成招牌或置入在各式各樣的公告裡的文詞，深深吸引著我，因為這些近代臺灣人自創式的文、詞、句，在用詞和創字之間所流露出的直爽、常民性，常常能把被專家學者視之為抽象、難明言的文化事，成功的呈現出某種具體可見，並讓眾人有感的『文字風景』。」[50] 例如「呷甜・呷鹹・呷燒・呷涼・呷飽・呷巧・攏入來坐」、「拔辣」、「大胖胖脫光光」、「脫光光帶出場」、「嘴8開生猛熱炒」、「五折天」、「隆隆來」、「打鐵根」、「雞緣到了」等等等。

這些「街坊詞」並不組成「照像式的文字筆記」，而是形成「照像文字」的影像結構，它們倒映游本寬對於特殊自有文化的同感和接納；而大張單格影像中明顯左傾的符號，則暗藏時局全面西進和過度左傾的憤怒和反抗。作品中對於鏡像的對映、鏡話的對應、台詞的重組和暗示，以及照片倒置暗示的政治反動等等藝術操作，也同時說明游本寬的影像概念和藝術思維。

《鏡話・臺詞》照片裡的文字，

48 同註 47。
49 游本寬，《鏡話・臺詞》，我的「限制級」照片（台北市：著者自印，2014），頁 83。
50 同上，頁 17。

不僅僅是一種形貌擬真圖象符號
式的「說文解字」，

它

正看，是你、是我和他的，近身
在地的圖象小史，

側看，是近代臺灣人對自個兒民
族意識的認知，

倒著看，則是另類「照像式攝影
話語」中的文化觀。

（游本寬，2014）[51]

《鏡話．臺詞》，
我的「限制級」照
姿色五折
2013

此外，游本寬的政治語言，不論是
《遮公掩音》系列或《《鏡話．
臺詞》，我的「限制級」照片》，
都有極為顯著的「台式」風味，就如同學者林元輝描述游本寬，認為他是「很台」的藝術
家，他口中「很台」的風格，和游本寬慣用的視覺語彙應該有種異曲同工的矛盾趣味。從游
本寬赴美之後的作品，到回台之後的《閱讀台灣》，除了《游本寬影像構成展》極為美術性
的探討美術史課題以外，這段時期從影像語言上他明確地樹立了他的台式風格。《Made in
Taiwan》若如凱森所評，藝術家顯現他對於身分認同的含糊曖昧和矛盾不悅，那麼《龍的視
野》（1988）[52] 展出的標題和態度，則某種程度上顯示游本寬對於自我文化和身分的辨識和
認同。但這時期「龍」的隱喻，恐怕仍然還處於大中華文化籠罩之下的某種難捨難分，或許
也可以解釋為游本寬對於歷史淵源的有條件接納。直到回台《閱讀台灣》之後，游本寬的影
像語言才開始進入「常民」[53] 的形態。

即如台灣重要文學作家蕭麗紅的台語文學，即是採用去殖民化的語言形式，包括俚語俗話、
民情傳說等，回憶、重塑及召喚台灣的歷史文化、本土意識和身分認同：

　白水湖有一些老先覺，愛講這句話：

51 游本寬，《鏡話．臺詞》，我的「限制級」照片（台北市：著者自印，2014），頁65。

52 游本寬 1988 年在俄亥俄大學的學位展，展出《影像構成》系列，當時因為材料條件無法達成預期表現而未能展出〈水果照片〉。

53 「常民」或庶民的字眼常被用來佐語游本寬的「台」，甚至藝術家本人也在藝術家論述中多次提及。但近年游本寬已經捨棄這樣
的語彙，他認為用高下貴庶來定義「人」本來即有政治不正確的傲慢和偏見，應回到「人」的本質來書寫或描繪。

「少年的！這齣戲，看有無？」

「看在目裡的，不一定是真的‼」

「為什麼？」

「用講的，若會清楚，世間就不會死彼堆人！」

……

「這就是世情‼」

（蕭麗紅，1996）[54]

她的書寫，有聲音色彩，如同影像藝術的傳遞：

「當初──離開白水湖，一身出外，是懷抱著怎樣的美夢⁉」

「是為著日後回來，再看故鄉美麗的海水；少年的我，以為人的經濟富裕，手頭不缺，才能優閒過日！」

「現在，我已年近六十，錢項免煩惱，才發現自己的夢，早就碎去！」

「當我返來，我已經找無原先的海水；港灣每日進出的船隻用油，匯成一股黑流……」

「彼，才是我流下的目矢！」

……

（蕭麗紅，1996）[55]

這些語言文字的角色功能，在游本寬的《招・術》中，也達到相當程度的落實和運用。儘管《招・術》在探討及挑戰世紀疫情土石流時期氾濫的「訊息」和「認知」真假辯證，其中影像藝術家游本寬說的故事卻是飽藏一個小說家游本寬在地文化的想像力和文學性。例如一張電線桿上的紅色算命廣告貼紙，僅僅「算命」兩個字，就讓游本寬成了說故事的在地台灣人：

一命。二運。三風水。

少年讀錯科系？中年選錯行業？壯年做錯投資？老年選錯配偶？來，來，來，巷內算個命，偷窺一下自己的過去與未來。算命，右轉到底，神秘又保密，自備柴油發電，24 小時絕不停電。「內巷」算命，趨吉避凶真達人（獨此一家，不要跑錯），專精：

左側欄：

寫、反寫、倒寫的所□台式「街坊詞」，均形□「照像文字」的影像結□。街坊詞的內容造成的□理距離，說明了資訊不□等的現實，而文字的反□和倒置則強調了藝術語□暗喻的反動。

54 蕭麗紅，白水湖春夢，台北市：聯經出版，1996，頁8。
55 同上，頁210。

紫微斗數（非奇門遁甲）、星座、
占卜、塔羅牌，過程 4K 錄影，法
院公證、切結，絕對隱私。

銀樓老闆，隔著玻璃窗看了我和太
太許久，走出來對我們說：「我們
店內的貨色齊全，價錢絕對公道，
不信的話，也可以去找仙仔算算
喔！」

（游本寬，2014）**56**

《招‧術》
內巷算命
2010

然而，從《口罩風景》、《烏蘭惡斯之春》、《既遠又近》、《既遠又近……》等作品來看，游
本寬的政治影像，和前述很台的《閱讀台灣》，卻形成極大的反差。可以説，這時期他的影
像不是用類似俗話、俚語來製造和觀眾對話的機會，而是採取文學、哲學、社會學的內容，
以影像本身的質感和氛圍來創造另一種理解的可能。這時期的作品，用「後閱讀台灣」來定
義或許能夠稍微透視出某種新的詮釋空間。

「後閱讀台灣」的影像，涵詠迷人的文思，進入故事的背景，挑戰觀者的五感和閱讀能耐。
游本寬的作品以同樣的「詩般的美感」**57**，用不同的樣貌來陳述他的觀點。2019 年底、2020
年初以來，全球面臨前所未有的 COVID-19 新冠肺炎病毒攻擊，他的視線轉向因全球性的扁
平、政治社會文化的分歧而來的內在衝突。世紀疫情之下的《口罩風景》即顯著表現藝術家
內心深處的不安和焦慮；而《烏蘭惡斯之春》卻反璞歸真，不同於過去《閱讀台灣》的日常
風景，純風景的形而上美學在內涵上飽滿的文學性和哲學性，反而張揚他的情感動力和影像
魅力。影像的美感，反常地帶來內在的悲痛。

也就是説，游本寬選擇的表現形式，就如同童妮‧摩里森（Toni Morrison，1993）在《最藍
的眼睛》中的書寫方式，即是採用説話者的、聽覺的、口語的方式，來緩解黑人文化和白人
價值觀的兩極衝突。由於充分掌握潛藏在黑人文化中的各式語碼，加上「對形成即時同謀與
親暱（不需任何保持距離的、詮釋性的鋪陳）所做的努力，以及我試圖形塑沈默同時加以打

56　游本寬，招‧術（台北市：著者自印，2021），頁 30-31。
57　出自藝評家陸蓉之。

破，都是為了企圖把非裔美國文化的複雜面與豐富性轉化成與其文化質地相稱的語言。」[58] 游本寬意圖呈現的文化衝突面貌，相反的顯得平和親近，綜合各種矛盾的意象和意念，因為他想傳達的訊息和文化底蘊，就在這些看起來簡單而平鋪直敘的影像之中。

游本寬《烏蘭惡斯之春》鏡頭之下的客體，以純風景攝影結構了客觀的現實感，同時表徵了攝影家內在冷靜的觀照。換句話說，游本寬的純風景，陳述的是蘇珊·桑塔格的「照片」，「並非客觀上真正存在的物象，而是攝影者眼中真正覺察的現象或內容。」他的作品，是看山是山，也是看山不是山，更是看山又是山。

《烏蘭惡斯之春》系列之〈220525〉。游本寬的「純景」全都醉翁之意不在，不經任何變裝，但借或暗喻的均是政治、社、心理或哲學意涵。

而《既遠又近……》的內容衍生自《烏蘭惡斯之春》和《既遠又近》兩系列，游本寬的身分認同回到台灣水塔的觀點，但《既遠又近……》的「台灣水塔」恐怕還必須加上外在的環境和條件來觀看和理解。

《既遠又近……》中兩張獨立影像〈大風起〉和〈前叉路〉的背面空白，和《既遠又近……》中《水塔造像》、《家園照像》兩系列單張影像左側的空白，以及並置影像的白色大邊框，游本寬蓄意的大面積留白，指出白人囂張的權力架構，也明説白人世界對於其他有色人種的影響力，甚至在於影射一種無言以對的無形壓迫。回到羅蘭·巴特（Roland Barthes）的刺點，比之於小而遠的台灣水塔，恐怕這些任誰都無法逃脫的文化壓迫和文化殖民壓力，才是游本寬指陳的核心議題。[59]

《既遠又近……》的大面積留白，代言游本寬憤怒的政治符碼，是他無言的白色控訴。即如《口罩風景》（2021）用下拉的大篇幅全黑畫面，《二零二一·疫舍台北》系列（2021）用大塊面焦迫的身體，《招·術》（2022）用極盡壓迫邊線的文字裁切等，均是游本寬傳遞的抽象概念。此外，《既遠又近……》中「珍愛家園」四個字，不論是字面上或詮釋上都近乎平易近人，沒有流血的控訴，而真正的論述則潛藏在他所有藝術性的社會符號之中。法國哲學家

58 童妮·摩里森（Toni Morrison），曾珍珍譯，最藍的眼睛（The Bluest Eye），台北市：商務印書館，2007，頁 193-199。
59 林貞吟，一時之間，無人的控訴——評「游本寬 2022《既遠又近……》一時個展」，藝術家 571（2022.12），頁 256-259。

李歐塔辯證，在藝術中什麼是生死攸關的？在破碎裂解的當代情境中，或許即是為了碰觸或挑動處在其中我們的內在痛苦，《既遠又近……》也因此直接採用了反布爾喬亞的語彙。[60]

換言之，在《口罩風景》的全黑並置畫面，和《既遠又近……》的全白反面，游本寬都是用明顯的政治符碼和政治語言，提出他在國際政治情境下對於白人掌握話語權的指控，同時也反映他虛弱的認同主張。甚至還巧合地預言了後疫情時代中國的「白紙革命」[61]，那些在手寫「自由人方程式」（Friedmann Equation）的 A4 白紙[62]、空白的 A4 紙張，甚至手中不存在的空氣 A4 白紙上，一夕之間怒火燎原。如同全黑的《口罩風景》，《既遠又近……》的全面反白和大面積留白，尖銳地指出全球化中掌握話語權者不公正的傲慢和不正義的沉默。就像從死牢歸家的瑪莉娜·奈梅特（Marina Nemat）感受到的：

我以為回到家，一切就能回復到過往的簡單日子，但事實卻不然。我討厭周遭的沉默，我想要感覺被愛。愛，怎麼可能透過沉默傳達出來呢？沉默和黑暗太像了，黑暗是缺乏光，而沉默是缺乏聲音。在這種被遺忘的感覺中，怎麼可能邁步前進？（奈梅特，2007）[63]

去過基輔戰地的人看過戰爭、接近戰爭，看到傷痛、悲難，也看到仇恨；看到有人回家了，也看到有人至死不曾離開過。[64] 在這些不斷迴旋的思緒和情緒中，揮之不去的創傷和痛苦。從國外回到台灣和在離開台灣土地的其他地方，那些在外地的人看著台灣的心情和視線，和

上圖：
《既遠又近……》之〈大起〉、〈前叉路〉背面全的留白，暗指西方強權公正的傲慢和不正義的默。

下圖：
《口罩風景》下拉的黑面，暗示世紀疫情之被擴大的不平等。圖出處：游本寬，「口罩景」攝影藝術書（https:reurl.cc/51AQoM）2020.12.29。

60 林貞吟，個人網頁（https://reurl.cc/OVaQm7），2022.12.6。

61 導火線為中國因應 COVID-19 疫情的動態清零政策，導致 2022 年 11 月 24 日發生在烏魯木齊的火災死傷慘重。控訴人身不自由的「白紙革命」，因此在中國各地蔓延。游本寬《既遠又近……》表述的「自由·自在」概念和〈大風起〉、〈前叉路〉的反白涵義，均創作及發表於「白紙革命」發生之前。

62 中國大學生控訴動態清零政策剝奪人身自由，造成失控的災難和擴大的死亡數字，在 A4 白紙上寫上弗里曼方程式（Friedmann Equation），借弗里曼音近自由人（Free man）來暗示白紙革命的訴求。

63 瑪莉娜·奈梅特（Marina Nemat），郭寶蓮譯，德黑蘭的囚徒（Prisoner of Tehran），台北市：商周出版，2007，頁 291。

64 出自《既遠又近……》一時個展台北首場中的對話內容。

在溫水煮青蛙的太平台灣裡挑戰人性界線的人，彷彿在平行時空中交錯行走。[65] 游本寬的《既遠又近……》，即是在於提示這樣相對矛盾的政治情境。在這樣的情境條件之下，台灣的身分認同即是其中至為關鍵的影響因素。在《既遠又近……》中，游本寬雖然憤怒而憂懼，但他的作品看來卻似印象派的迷人，表面上看似退回了沙龍的影像畫表現，實際上他卻是明白張揚地宣示了被忽略和盲視的自我身分認同。他在影像上刻意降低反差造成的迷魅感和細緻感，相反的卻提高了影像表層和底層內容的反差。奈梅特在《德黑蘭的囚徒》中描繪的戰爭情景即是如此的形態，雖然她此處描寫的城市並未被戰火波及：

在海邊，即使風平浪靜，也聽得見海水低語；在森林，即使所有動物不出聲，也聽得見樹葉彼此拂動的沙聲；但在這裡，卻是絕對徹底的寂靜。日落時分，太陽消融在地球火紅的那一端，夜晚慢慢無聲地降臨，冷卻了灼熱的漠風。我彷彿可以觸摸到夜空中閃爍的明亮繁星，在這裡，沒有倒影或回聲，這片土地如此偏僻、被人遺忘，似乎連時間流逝都略過此處，在此凝結了。（奈梅特，2007）[66]

極美，極孤寂。就如同劉獻中感受到的游本寬作品中被抽離了空氣的恐怖氣味。

或許因為游本寬的成長環境和背景，他的影像語彙很少採用直接表述的句型，他的作品正面的陽光，其實常常在暗喻背面的黑暗。可能也因為政治身分或文化身分上的某種卑微和自我懷疑，使他的文字和影像常常採用間接的表述方法，就如同他的《自拍照》系列表現。他採用插敘、倒敘的敘述方式，應用隱喻、借喻的修辭，來說明、論述或批判某個議題。光看他影像的表面，只讀他文本的表層，很容易忽略或誤解他真正要表述的語意和傳達的訊息。如夢似幻的《家園照像》，即是在借喻觀眾已擁有的珍貴對象物，也在反思對象物的應被珍惜善待，同時也在暗示對象物的可能消失。從《Made in Taiwan》開始，他即常在作品中採用一語雙關和欲語還休的複雜說話方式，也常採取「反」的立場來表述他的創作概念。這些語法和敘事方式，應該都和台灣尷尬的世界位置有關，自然也和他曖昧的身分認同相關。也因此，他等於是被迫製造複雜的迴圈和迂迴的路徑？在這樣的過程中，他的作品也加入了哲學的氛圍和模糊氣味。很多時候，他的作品，不在解答，而是在回答天地的詢問中提出新的問題。例如《家園照像》，可以清楚辨識他對於世界局勢變化中面對自我的回答；但在這些刻意降低反差的「影像畫」中，他也反問：這些景象會是一種情境還是一種現象？

———————————

65 同註 60。

66 瑪莉娜·奈梅特（Marina Nemat），郭寶蓮譯，德黑蘭的囚徒（Prisoner of Tehran），台北市：商周出版，2007，頁305。

右頁上圖：
《法國椅子在台灣》系列
九份
1998

右頁下圖：
《法國椅子在台灣》系列
木柵
1998

或如伯格（Berger, 1982）提出的主張，他指出照片都是摘自連續的時間流，切斷了時間的連續性，產生了時間的斷裂，因此照片中不可避免含有某種模糊曖昧，但這裡面含藏的模糊曖昧若能被充分理解和接受，或許也能做為攝影的某種獨特表達方式。[67] 僅由照片本身的影像特性，或許不足以完整敘事，但做為游本寬的敘事元素，他的照片在非單張影像中，字字句句都結構成複雜的語境和內容。

自一九八零年代初起，游本寬即開始創作《真假之間》、《法國椅子在台灣》、《台灣房子》、《台灣圍牆》、《台灣公共藝術》等系列作品，這些作品中台灣外顯的形體和樣貌，即呈現了台灣人在公共場域中對於造形工程的獨特看法。游本寬從對於這些造形、色彩的不可置信、不可理喻到不可遏抑的欣賞和讚嘆或微笑搖頭，可以猜測是經過很長時間的消化，也經過很困難的理解。他說：「不可否認，由於意識層面上，從未有什麼精確史料紀錄或完整資訊再現的慾望，所以在這許許多多我的臺灣圖層中，都儘可能的採用祥和、平靜的語氣娓娓道來『臺灣應該如此』、小聲的暗喻『她不應該如此』。」[68] 很明顯的，閱讀游本寬的影像，必然不可忽略他的弦外之音。

全球在經過近四年嚴峻的世紀疫情肆虐之後，雖然僅存十三個邦交國（2023），但台灣在世界的位置卻相反地越趨明確而聚焦，台灣人的身分認同得到新的討論空間。在這樣的主客觀條件下，從論述和影像內容較之《口罩風景》、《既遠又近……》又進入不同層次的《釘地》，或可看出游本寬對於身分認同的另一種深度的哲學詮釋：

隨著時間的流逝，我漸漸長大成人了。時間也在腐朽古老的神殿，甚至使更古老的島嶼沉沒在大海中。……

但我確信，一個小丑仍舊在世界各地遊盪出沒。他到處騷擾世人。三不五時，他會突然躍現在我們眼前，身上穿著那件綴著鈴子的小丑裝，頭上戴著長長的兩隻驢耳朵。他會瞪著我們問道：你是誰？你從哪裡來？（賈德，1996）[69]

67 約翰・伯格（John Berger）、尚・摩爾（Jean Mohr）合著，張伯倫譯，外貌，另一種影像敘事（Another Way of Telling），台北市：三言社，2009，頁97。
68 游本寬，《鏡話・臺詞》，我的「限制級」照片（台北市：著者自印，2014），頁77。
69 喬斯坦・賈德（Jostein Gaarder），李永平譯，紙牌的祕密（The Solitaire Mystery），新北市：智庫，1996，頁395-396。

右頁上圖：
《台灣新郎》
Philadelphia, PA, U
2002

右頁下圖：
《台灣新郎》
State College-1,
PA, USA
2001

《台灣新郎》
Pleasant Gap, P.
USA
2000

《台灣新郎》
Gettysburg-1, PA, U
2002

42

《台灣新郎》
Gettysburg-2, PA, USA
2002

《我的美國畫框》系列
State College, PA, USA
2001

《不經意的記憶》系列之 25
State College, PA, USA
2000

《遮公掩音》系列
女王·你遮我擋
2013

《遮公掩音》系列
觀音·掩音
2013

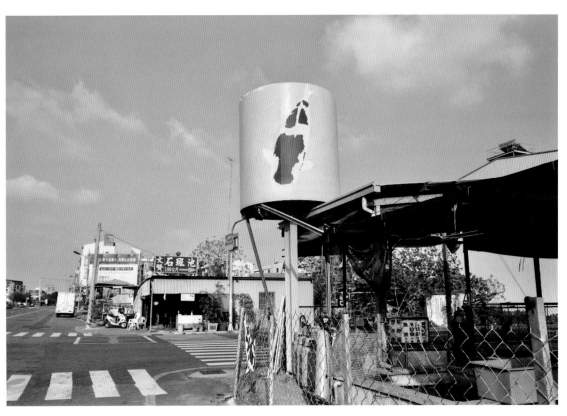

《台灣公共藝術——地標》
台南市
2005

《台灣公共藝術——地標》
苗栗縣・卓蘭
2007

《台灣公共藝術——地標篇
屏東縣・東港
2006

《台灣公共藝術——地標篇
屏東縣・獅子
2009

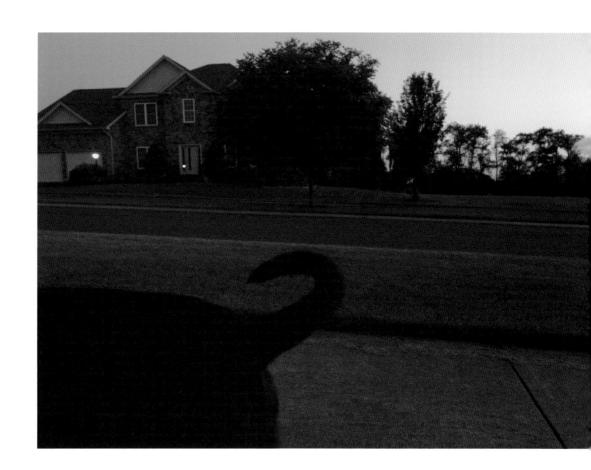

《口罩風景》
白規則，不玩
2019

《既遠又近……》
台南市安平區 -2014
2022

《既遠又近……》
北斗鎮田中三民社區 -2008
2022

右頁：《釘地》
半路響
2023

《烏克蘭》
烏心
2023

《烏蘭惡斯之春》系列
20220527
2022

半路響

脫開眼見為憑的偏見，
再「看見」

攝影家是「可以解構攝影自動程式化的人」。

攝影的自動化中，包括隨手拍攝即可「還原」對象
的結果。而攝影家透過小心挑選角度之後，卻讓明
明熟知的對象，突然間產生了陌生感，而這裡的陌
生感還包括不尋常的驚訝。（游本寬，2023）[1]

約翰‧伯格（John Berger, 1982）討論照片的原始形貌時，提出兩種解釋的可能性：
也就是人為的文化構造，或是自然的遺痕？他認為：「照片本身不能說謊，同樣的，
也不能訴說事實。或者更確切地說，照片自身能夠訴說並捍衛的真實，是一個被侷限
的真實。」[2] 這也就是伯格對於攝影處在「引用」（quote）[3] 位階的角色困境，他主
張拍攝者在攝影時按下快門接納光線產生影像是瞬間把當下在場的情景客觀記錄下來
而已，影像的再現沒有經過扭曲、詮釋和轉譯，換句話說照片都是從時間流中被擷取
出來的片斷，沒有完整的脈絡，無法擺脫曖昧模糊的特性。它不像繪畫有特定的語言
例如點線面、光影、色彩結構等，可以利用語言的模組、操縱時間的變因而重建視覺
經驗；而攝影圖像則是瞬間產生，影像中所有元素的時間條件都是均質的，而且各自
並沒有自己獨有的藝術語言，所有影像元素都完全來自於拍攝當下在場的客觀物象。
或許可以說，布列松（Henri Cartier-Bresson）的「決定性的瞬間」和伯格的「時間

1 游本寬，有關觀念攝影等相關問題的訪談記錄，林貞吟訪問，2023.3.13。

2 約翰‧伯格（John Berger）、尚‧摩爾（Jean Mohr）合著，張伯倫譯，外貌，另一種影像敘事（Another Way of
Telling），台北市：三言社，2009，頁101。

3 同上，頁102。

的斷裂」[4]，根本上在影像的生成同樣指出了攝影某種無法辯駁的局限，不同的僅是各自的詮釋意義。但也因此，就如伯格所言，一張照片，不管是戲劇性的，或是平淡無奇的，都同樣的曖昧不明；只有在觀者賦予它過去與未來之後，這張照片才產生意義。[5]這種曖昧模糊的特性，某種程度上也反映了拍攝者的主觀意志。

即使如游本寬對於紀實攝影的描述：「光圈打開了拍攝者的雙眼；快門停住了人們的記憶；事情是這麼發生，人是這樣走過。」（游本寬，2009）[6]彷彿客觀擷取了時間軸上真實的片斷，但恐怕還是如他所說的，按下快門的那一剎那仍是拍攝者自己的主觀決定。所以，真有所謂「真實記錄」嗎？「人在相當程度上是在用腦子看東西，」人的視覺並未忠實呈現世界的真實面貌，「在稍縱即逝的現實面前，即使是最敏感的眼睛，也很難詳細如實地把握對象。」（王林，2009）[7]儘管攝影提出觀看世界的新方法，但照片的真假虛實，仍然擺盪在客觀的視覺表相之間。甚至可以說，不論是報導攝影、紀實攝影，都是片面的武斷。即使在拍攝任何客觀被攝體時，沒有任何經過後製或後設的擷取或處理，在某一瞬間留下的影像，被傳遞出去時，仍然具備了拍攝者的主觀意識、判斷和價值。即使不透過任何文本的解釋或說明，影像的內容仍然自動提供了某種認知的評估背景。即如蘇珊·桑塔格（Susan Sontag）對於攝影的看法：「攝影就是占有被拍攝的東西。它意味著把你自己置於與世界的某種關係中，這是一種讓人覺得像知識，因而也像權力的關係。」[8]

然而，經過了接收對象的理解和轉譯，照片本身的原始內容卻可能不復存在，僅留下經過消化和吸收，甚至因主觀意圖而採用的內容。

不過，在游本寬的作品中，論辯的重點或許並不在於照片本身與生俱來的曖昧特性，而是在於照片的曖昧帶來的內容複雜多變性。他認為，作品並不是在提供一個答案，何況亦如桑塔格指出的：「在一個片面的瞬間捕捉到的真實性，不管多麼意味深長或重要，也只能與理解的需要建立一種非常狹窄的關係。」[9]因此也可以說，游本寬在作品中呈現和討論的真假虛

4　同註 2，頁 93。
5　同上，頁 95。
6　游本寬，紀錄攝影中的文化觀，台中市：國立臺灣美術館，2009，頁 6-13。
7　王林，美術形態學，攝影藝術的特徵，台北市：亞太圖書，1993，頁 40。
8　蘇珊·桑塔格（Susan Sontag），黃燦然譯，在柏拉圖的洞穴裡，論攝影（On Photograhy），台北市：麥田、城邦文化，2020，頁 28。
9　同上，頁 174。

實議題，並不在於影像表層顯現的客觀物質，而是影像底層需要深度開挖的影像內涵。在桑塔格「真實表達」與「忠實記錄」的攝影之間存在的差距，從游本寬的作品中或許就能夠得到明確的證明。

此外，若要說游本寬和伯格的影像透析有任何共通性，可能就在於他作品中反覆辯證的哲學性。他的許多作品，例如《中線》系列（1984）、《Made in Taiwan》系列（1987）、《真假之間》系列（1998-99）、《《鏡話‧臺詞》，我的「限制級」照片》（2014）、《招‧術》（2021）、《釘地》（2023）等，都在影像內容之中，自動產生線索和建立脈絡，真假虛實在其中毫無遮掩地熱情邀請觀者進行辨識和辯論。但同時也因為這些線索和脈絡的存在，單張照片的意義和非單張照片的軌跡，明確地樹立起影像的身分和語言符號。

《Made in Taiwan》和《真假之間》系列可說是建構在「視照片為一種文化索引」的理念上，藉由攝影中擬真的媒材特質，在客觀「真實」的環境中，放大人造的「假」物象，經由繁複而隱喻的影像對話，來呈現當時台灣在全球性跨文化解構思潮下的眾相。[11]《真假之間》系列影像的外貌同樣擷取自當下在場的客觀現象和物象，但各單張照片中的結構元素，提示了各種矛盾的訊息總和，而各個單張結合而成的非單張十八公尺圖像河（《真假之間》，2001），則直接回應了伯格的影像敘事。

羅蘭‧巴特（Roland Barthes）書寫的攝影是「沒有符碼的訊息」[12]，他認為若採用某種語言分析，恐怕就會因為其中蘊含的系統規則過於簡化而導致分析結果也相對不完全。[13]或許可以說，攝影若因為被特定的語言系統或規則簡單歸類或分析以後，表象之外的精神性就被消滅了，影像的藝術性或形而上的內容，也就無從探究了。照片提供了資訊，但它們並沒有自己獨有的藝術語言，這是攝影從未脫離的議題，被單獨拍攝下來的影像，都是存在當下當地的實際物象，無法用自己的語言來轉譯或傳述，只能片面的擷取現實的片斷。但伯格所稱的「引用」，是否確實客觀公正？事實上，伯格宣稱，攝影本身無法扭曲客觀外象的原意，但照片卻因為各種使用方式和情境而成為不實的謊言或共犯。但同時，因為照片本身來自真

10 蘇珊‧桑塔格（Susan Sontag），黃燦然譯，攝影信條，論攝影（On Photograhy），台北市：麥田、城邦文化，2020，頁182。

11 台北市立美術館展覽組編輯，《你說／我聽》展覽論述，台北市：台北市立美術館，1998.11。

12 羅蘭‧巴特（Roland Barthes），許綺玲譯，明室‧攝影札記（La Chambre Claire），台北市：台灣攝影，1995，頁106。

13 約翰‧伯格（John Berger）、尚‧摩爾（Jean Mohr）合著，張伯倫譯，外貌，另一種影像敘事（Another Way of Telling），台北市：三言社，2009，頁99。

實的外象，也相對使得照片的真實和客觀成為謊言的最佳佐證，為了達成各種目的，也由於併合各種說話方式，使得觀眾不疑有他。換句話說，照片本質上的模糊地帶，使得「引用」的不同也造成了相異的結果。

伯格同樣也反對照片本身具有語言能力，他質疑，照片擷取的外顯訊息如果形成語言結構，那麼背後必然有制碼者的存在，那麼這些符碼的書寫者又是誰呢？[14] 換句話說，照片的角色，應該被簡單化。拍攝者在攝影的過程中，擷取了當下的片斷，製造了時間的斷裂，相對於主觀情感的理解和轉譯，照片是攝影中忠實的客觀引用之後的結果。

但相反的，游本寬對於照片的使用，反而如同波特萊爾（Charles Baudelaire）對於攝影的態度。照片並沒有對於事實表示忠誠，而是成為藝術概念的轉譯元素。

他的作品也反對伯格在攝影理論上的諸多討論。基本上，伯格否定攝影在藝術上的可能，他曾明確表示攝影不足以被視為藝術[15]，即使保羅·史川德（Paul Strand）已進入美術館，曼·雷（Man Ray）在攝影上的藝術定位也被明確樹立，但當時紀實攝影家布魯斯·戴維森（Bruce Davidson）也站在伯格的身側。當然，在一九八零年代初期，伯格討論的攝影和照片，基本上屬於報導攝影、紀實攝影的範疇，攝影的非單張和複合表現並未被多元處理和論述。不過，反過來說，伯格的理論，並非技術層次的探討，而是趨近於哲學性的反覆思維。「攝影」的位階，如伯格所論述，在技術的操作上和藝術根本上是無關的，照片的形成和存在，也只是攝影動作之後對於客觀外象的引用或借用。但相對來說，他的論述也無損於「影像」亦即照片本身可能產生出來的表現性或藝術性。

例如桑塔格（1977）即認為，「現實被理解為難以駕馭、不可獲得，而照片則是把現實禁錮起來、使現實處於靜止狀態的一種方式。或者，現實被理解成是收縮的、空心的、易消亡的、遙遠的，而照片可把現實擴大。你不能擁有現實（以及被影像擁有）——就像你不能擁有現在，但可以擁有過去。」[16] 她對於時間和空間的詮釋，被拍攝對象和時空之間的對應關係，事實上不也是攝影重複不斷的基礎論述？

14 同註 13，頁 116。
15 同上，頁 113。
16 同註 10，頁 238-239。

在游本寬的作品中，攝影是以真實物象來達到創作者的表現性，在影像選擇和擷取的瞬間已輸入創作者的主觀意識和意圖，以取得藝術所需的「創造性品格」。「此處的選擇即是創造，通過選擇發現尋常事物的審美功能或賦予它這種功能。」（王林，1993）[17] 從人類學的觀點也有類似的判斷，人類依據美學感官的作為，即進入藝術的層次（Geertz, 1976）。

雖然伯格認為完全依據符號學系統來解讀照片，仍有無法跨越的局限，他認為：「這類符號學系統確實存在，並且持續被用來製造與解讀影像。但是這類系統的總和，仍舊無法窮盡或協助我們開始理解，事物的容貌裡所有能被解讀的面相。巴特本身所持的便是這種觀點。事物外貌所構成的問題近似語言，但卻不能僅靠符號學系統就獲得解答。」[18] 但他也說，「事物的外貌彼此相似連貫。它們具有條理，首先是因為事物在結構與成長的通律裡，會產生視覺的相似性。」[19] 換句話說，這些訊息的總和，形成了理解的初步基礎。那麼，完全否定符號學的意義或解碼的可能性，是否也有了重新思考的機會？

然而，透過解碼來理解和分析照片的本質，等於是用語言來了解非語言系統的分析方式，那麼，照片本身的哲學性和藝術性，是否也在解碼的分析過程中被稀釋或被蒸發了？攝影家張照堂說：「攝影的奧秘之一，是當我們將現實生活的流程凝住成一剎那間的『寂靜』來重新審視時，有時候竟能營造出另一種想像或幻影的氛圍。這種鏡頭再造的『新視覺』，不是我們凡常的肉眼在繁忙行進的現實過程中所能體驗得到的。」[20] 這段話恰好回應了照片在伯格的「時間的斷裂」中的無為而治，觀者的知識、經驗和情感，等於彌補了時間在被切割的罅隙中缺失的脈絡和可能性。同時，因為解碼過程的封閉思考而被遮掩的訊息，也就可能因此被召喚出來了。換句話說，「任何影像的意義都不再取決於作者意圖，作者也無法壟斷作品詮釋，影像意義只取決於它與其他影像或符號的相互參照。」[21]（柯頓，2011）

雖然伯格主張，在讀者閱讀影像後，基於各種內在的變化與條件，而使影像的外表產生各種可能，但他認為，這些閱讀的瞬間屬於文學，並不屬於視覺。這樣的視覺，只依據科學原理來解釋，相對的完全否定了視覺藝術，不只是攝影，在人類大腦中的運作模式。相反的，在

[17] 王林，美術形態學，台北市：亞太圖書，1993，頁41。
[18] 約翰・伯格（John Berger）、尚・摩爾（Jean Mohr）合著，張伯倫譯，外貌，另一種影像敘事（Another Way of Telling），台北市：三言社，2009，頁114。
[19] 同上。
[20] 張照堂，影像的追尋：台灣攝影家寫實風貌，新北市：遠足文化，2015，頁218。
[21] 夏洛蒂・柯頓（Charlotte Cotton），張世倫、賴予婕譯，再生與翻新，這就是當代攝影（The Photograph as Contemporary Art），新北市：遠足文化，2011，頁216。

右頁上圖：
《烏蘭惡斯之春》系列
20220725
2022

右頁中圖：
《烏蘭惡斯之春》系列
20220726
2022

右頁下圖：
《烏蘭惡斯之春》系列
20220727
2022

游本寬的《既遠又近》系列[22]中大量出現的X型社會符號，照片本身在形成藝術形貌之前，並無具體意涵，但這些符號也透過社會性語言的溝通，而產生影像上的特殊意義。這也就符合了伯格提到的，因為外貌符合某種相似性，這種相似性其實也就相當於形成了某種語言的邏輯。而這也回應了當代藝術初期，羅森伯格（Robert Rauschenberg）和安迪·沃荷（Andy Warhol）在媒體影像照片的大幅度應用，「媒體照片之所以如此吸引這些藝術家的原因，並非單純的影像表現力，而是那靜默和無須懷疑的客觀暗示。媒體影像為狹義的藝術世界和廣大現實生活間，找到一個適切的表徵。照片成了六零年代文化生活最激進的表現工具。」[23]

同時，這些影像即使非自願的，也自動產生了文學性，這樣的文學意味，雖然不屬於直觀的視覺經驗，但卻不可否認的，也在人類的心智和大腦中建立了思考的路徑，然後輸出了辨識、解碼或編織合成之後的結果。

舉例來說，觀看游本寬在《既遠又近》系列（2022）的三連作〈20220725〉、〈20220726〉、〈20220727〉，從中自動顯露出來的訊息，就十分符合海明威小說的書寫視線：

「白天那面黃色令旗，衝到我面前向我招手，我穿過它，沿著鮮紅色的鏤空鋼架，發現遠處閃著亮光的水塔。隔天我抬頭看著同樣的水塔，發現水塔前面紅色的鋼骨結構，變成了同樣拱形構造的水藍色屋頂。夜裡，我走在深夜的街頭，路上沒有人車，沒有聲音，一片全然的寂靜，靜，默，絕。我走著，對街孤立的橘色三角錐盯著我，彷彿提示一個機會，也就是指出一條路徑。瞪著橘色三角錐，我離不開它背後迷魅的深藍色屋頂，它攫住了我。白天的水藍色鐵皮，在夜裡變成了深藍色的混凝土。我跨過了它面前那條大馬路，走向橘色三角錐旁邊的小徑，旁邊屋宅的梯形階梯也指示了前行的道路。我走向黑暗中亮著燈光的小廟，順著亮光抬頭一看，後面排排站著的水塔在黑暗的夜色中默默注視，緊盯四面八方，等待。」[24]

———————

22 游本寬發表於臉書（Facebook）的作品，屬《既遠又近……》前作，2022.7.6-8.15。

23 游本寬，「編導式攝影」中的記錄思維（台北市：著者自印，2017），頁77。

24 本書作者之詮釋與轉譯。

這三張作品，不涵蓋語言、符號，也未經過編碼、制碼、解碼，影像文本直接存在於影像之中，然後直接被召喚出來。影像的文學性，自動被解碼成為敘事的內容。

游本寬曾提出，由於攝影「鏡像」（lens-based image）中的消透結果是由光學自動生成，因此沒有透視學的養成也能得到圖像式的空間結果，「而當他刻意、小心地改變拍照視點，選用不同視角的鏡頭，或調整和被攝景物之間的距離時，」照片上卻也可產生出繪畫般的空間效應。「了解『鏡像』和透視學的關係後，也不難透視照片的非客觀性，進而接受任何表現真實的媒介：文字、聲音、實物，包括『鏡像』，都無法提供觀者一個原始、未經碰觸的真實。因此，如有所謂的『鏡像真實』，也不過是利用鏡頭超強的表現力，將現實世界擬真地呈現在照片上。只可惜，『鏡像』所提供的並不是一個真實，而是拍照者所創現實世界看起來如何的『世界之窗』。神奇窗戶上的透明玻璃，使照片產生高度逼真的圖象，讓觀者有身歷其境的幻想；然而，玻璃本身卻也映現了觀者自身的影子，象徵著：觀看照片是一種個人意識的投射。」[25]

在《台灣新郎》的編導式攝影表現中，就極為顯著地體現他的觀點。和伯格的理論背道而馳的同時，他作品中的精神性和哲學意味，卻和伯格產生某種形而上的契合。他說，面對鏡頭，當代人應學習並適應它「觀看」世界的方法，「如同沙爾夫（Aaron Scharf）所說，透視法最偉大之處，並不是它和光學真理的一致，而是在於它是某種更深入、更根本道理的化身，因為人終究需要以某種方式來看他的世界。」[26] 在這樣的過程中，攝影不再僅止於攝取時間的片斷，製造了人的驚嚇，而是最終地改變了人的根本認知。

彩色影像同樣也是游本寬實驗和思辨某種觀看世界的方法，他曾表示，他沉迷於「彩色鏡像」那份「太靠近現實、反而被真實所區隔」的哲思；也折服於色彩，既真、又假的神祕性與浪漫感。例如《潛‧露》系列（2012）採用雙幅「彩色鏡像」的並置，游本寬即是有意表述：「若刻意將兩幅都具有『擬真思辨』的彩色影像加以並置，能否讓人產生『真、真為假』的藝術哲思或想像？」[27]

除了伯格，游本寬對於布列松「決定性的瞬間」，也多次在作品中明顯表示反對。在他的作

25 游本寬，「編導式攝影」中的記錄思維（台北市：著者自印，2017），頁 62。

26 游本寬，「鏡像」透視的世界，藝術家 317（2001.10），頁 126。

27 游本寬，游潛兼巡露──「攝影鏡像」的內觀哲理與並置藝術（台北市：著者自印，2012），頁 49。

《超越影像「此曾在」的
二次死亡》封面作品
2018

品表現形式中，例如《游本寬影像構成展》（1990）和
《超越影像「此曾在」的二次死亡》（2019）等，都
有直接透明的表述。他刻意留下照片的黑邊，表示照片
未經裁切的原生性，但他在多元並置的影像內容上則完
全不同於布列松的單張照片美學概念。他借用照片真實
的物象和情境，轉譯真假和虛實的辯證關係。《超越影
像「此曾在」的二次死亡》封面和封底作品兩張唯二的
彩色影像，內容或許可以說和早期的《真假之間》系列
動物篇的假動物具有延伸性和相關性，但以封面作品來

說，這張照片又比早期的《真假之間》涵蓋了更為複雜的面向，照片中擬真的假梅花鹿凝視
著面前的假森林，雙向的對應關係立即自動衍生出來。物象和情境都是虛假或虛構的，但攝
影者和觀看者卻都是真實的。特別有趣的是，貼在梅花鹿身上的編號「2」，在對應封面標
題「二次死亡」的同時，難道不是也再次體現了梅花鹿本身的二次死亡？這種「語言」或說
訊號的雙關性，或許也可以說是游本寬藝術的某種風格。

「藝術中的美學真實（aesthetic reality）除了形體真實，由感性、知性及潛意識結合的精神
真實，更需要作者睿智的參與。記錄、報導的『鏡像真實』是美學真實圖象的一種，觀者潛
意識裡同意拍攝者對其物象進行必要的選擇，以做為『更真實』的操作權宜。」[28] 他用「神入」
和「發現」來指稱拍照記錄的表現性，不同於伯格製造時間斷裂的「引用」，游本寬的攝影
過程（創作）和結果（照片），涵蓋了崇高的美學意圖，拍攝者和被攝者之間，不只有拍攝
者自利的掠奪。與此同時，照片中的真假虛實，也就不止於當下片斷的解釋和斷章取義而已。

攝影的威力實際上把我們對現實的理解非柏拉圖化，使我們愈來愈難以可信地根據影像
與事物之間、複製品與原件之間的差別來反省我們的經驗。這很合乎柏拉圖貶低影像的
態度，也即把影像比喻成影子——它們是真實事物投下的，成為真實事物的短暫、信息
極少、無實體、虛弱的共存物。但是，攝影影像的威力來自它們本身就是物質現實，是
無論什麼把它們散發出來之後留下的信息豐富的沉積物，是反過來壓倒現實的有力手
段——反過來把現實變成影子。影像比任何人所能設想的更真實。（桑塔格，1977）[29]

28 同註 25，頁 69。

29 蘇珊‧桑塔格（Susan Sontag），黃燦然譯，影像世界，論攝影（On Photograhy），台北市：麥田、城邦文化，2010，頁
258-259。

在埃爾南・迪亞茲（Hernan Diaz）寫出「想想，當一個人真正了解到某個人並不是他以為的那樣的人，真叫人鬆了一口氣。」（埃爾南・迪亞茲，2022）[30] 這樣的話語時，他提出的真假虛實，又成為雙重的辯證。此外，表面上客觀證據的辯論，在把時間的變因加進去之後，真假之間就有了影像再現和再詮釋的機會。

在巴黎馬恩河谷當代藝術館展出的「真實故事」特展（2023），即是「探索當今多元的網路溝通系統與管道的盛行，如何讓每個人都擁有私人發表空間以提出個人意見的現況，但隨著不同勢力與派系的意識操作而造就社會流傳許多難以辯證的謠言和傳說的現象，玩弄真假不明與模擬兩可『另類現實』的論述脈絡，形成所謂『後真相』的時代。」[31] 不論是影像或論述，從游本寬的《Made in Taiwan》系列、《真假之間》系列到《招・術》超過三十年的反覆辯證，經過數位技術和虛擬平台的熱鬧繽紛、Midjourney 生圖技術的提煉，進入元宇宙的生成或代入，影像和訊息的真假虛實，早已大幅越過人的習慣和認知。

即如在「駭客任務：復活」（The Matrix: Resurrections, 2021）中，時間成為關鍵變項。真假的辯證無限制擴大，從原始三部曲中神學的哲學性到第四部曲中精神分析學的分裂、解離到戒斷的真假兩難，與其說它探討的是數位科技時代，真假不分、虛擬實境難以劃分的議題，不如說它辯證的是在真假失去既視感的當代，相對崇高的哲學性課題。

「駭客任務」三部曲探討數位時代人所處的情境，到底是真實的或是虛擬的？真實的是真的，還是虛擬的是真的？真實的世界是元宇宙，還是虛擬的世界是元宇宙？主題人物尼歐（Neo）到底是一個形而上的神性救贖，或是一個數位化的復刻影像？在二十世紀末到二十一世紀的現在，虛實有無必須經過反覆辯證和思考，才能得到具體的辨識和認知，但人的慣性卻也就像第四部曲「復活」一開始的提示：人寧可被控制，因為獨立思考太麻煩、太艱難。過多的資訊，已使人思考的能力產生相對的疲憊和恐懼，再加上資訊的複雜多重和真假難辨，更使人傾向於直接接納任何被餵進腦袋裡的資料。沒有幾秒內自動除錯和篩選的機制和設計，人腦的主機板和記憶體容易造成過熱和永久性的損壞。在系統無法更新及重置的條件之下，不再過度思考反而成為人在日常中常見的選項。但同時，這樣的結果卻造成人之所以存在的價值異常。

30 原文（Imagine the relief of finding out that one is not the one one thought one was.）出自曾進入普立茲小說獎決選的阿根廷作家埃爾南・迪亞茲（Hernan Diaz）的《信任》（Trust, 2022）。

31 鄭元智，實事還是故事？探索藝術的敘事能耐——塞納河畔維提馬恩河谷當代藝術館「真實故事」，藝術家 575（2023.4），頁 254-261。

游本寬在《招‧術》中，各種語言的同時存在，文本、影像、空間，就在具體呈現這樣的訊息錯亂環境和思考困境。他在文本中埋藏的所有明顯破綻，對於籠罩在各種虛實不明的處境中的觀眾，無力辨識也無法辯駁。他們相當程度地回應了「駭客任務」的假設，幾乎可以説是毫無意見地接受破綻的具體存在。

思考的獨立性和獨特性，是人在當代社會中的重要價值，但 AI 時代對於真實性的拆解，一方面考驗人思考判斷的能力，另一方面也測試人自我決定的能耐。人在思考的過程中，可以決定自己的身分和思考，但若選擇權不在自己手中，那麼，可以説還存在有所謂的自由意志嗎？尼歐或許位在一個歷史文化中無法辯駁的位置，被迫做出決定，那麼在提出「一顆自由的心靈可以有何等能耐？」的質問之前，或許應該思考，不論是片中或真實人生中，是否真有自由意志的存在？

駭客任務探討理性、邏輯，而尼歐在理性和邏輯之上，從三部曲中他被賦予的神性，到第四部曲的復活和重生，他的角色代表的是超越現實的形而上真理。

但史密斯（Smith）的論述同樣具有相對的哲學性，他反問尼歐：「每個人都可以是你，但我可以是任何人。」這可以從人格的角度來討論，也可以從真假虛實的掩映來探查。二十一世紀進入元宇宙的虛幻世界（或是回到真實世界？），本來只存在於虛擬世界的分身、區塊鍊、AI、NFT，全部成為真實世界的各個面向。尼歐復活之後，我們眼中虛擬的元宇宙，卻是他具體的處境。元宇宙呼喊：「歡迎回到真實世界！」真實和不真實，選擇或被選擇，都在一念之間。

喬斯坦‧賈德（Jostein Gaarder）在《紙牌的祕密》裡面説到，「幾千年來，人類總是遭受一連串重大問題困擾，而四處卻找不到現成的答案，結果，我們被迫面對兩種選擇：我們可以欺騙自己，假裝我們知道一切值得知道的事情，或者，我們索性閉上眼睛，拒絕面對人生的根本問題，樂得逍遙度日，擺脱煩惱。」[32]

以此來觀看《Made in Taiwan》系列的巨大物象和《真假之間》的假動物，在後殖民混雜多元的文化條件之下，在真的表象之下，游本寬放大了「假」的存在，擴大了「假」在真實環

32 喬斯坦‧賈德(Jostein Gaarder)，李永平譯，紙牌的祕密(The Solitaire Mystery)，新北市：智庫，1996，頁 V。

境之中的矛盾；同時在虛假的文化合成之中，有「真」的衝突和新文化的活力和張力。那麼，何者為真？又如何辨識何者為真？即如藝評家黃寶萍（1996）點出的：「當這些真的模型、假的動物進佔於人們生活、視覺的空間，化成了藝術家鏡頭下的景象，那是一種對台灣現實的認知和無力感；但是，這種以假代真，導致最後真假不辨的景況，其實在生活中俯拾可得，想來也有幾分好笑。」[33]

「駭客任務」第四部曲明確指出了「真實」的核心議題，這個議題和希臘三部曲的主軸是一致的，和游本寬的藝術也是一致的。這個議題，也就是裂解虛擬幻覺和重生，取得堅實「自我」的重要關鍵。

安哲羅普洛斯（Theodoros Angelopoulos）的希臘三部曲[34]，從文史、希臘神話中，陳述時代和歷史的傷痛，但安哲羅普洛斯在被問及作品主軸時，曾非常簡短回應：是「愛」[35]。這在駭客任務三部曲裡面，到第四部曲：復活，幻想和科學的爭論，想像力和精神醫學的穿梭，真假之間的詭辯，華卓斯基（The Wachowskis）從異想的第四度空間掉落到人類平行時空的粗魯實體，他們終極的答案回到最入世的真實：愛的理解和接受。

游本寬的真假之間、虛擬實境的分別，貫穿他數年來作品的核心價值，同樣不言而喻。或許可以這麼說，這是他在作品中最忠誠的告白。

畫家劉獻中談及游本寬的《真假之間》時，提及 1839 年攝影術的發明曾造成畫家的恐慌，但繪畫卻開闢了思考的新路徑，包括超現實和抽象的探索，也抬高了知識理解藝術的認知。創作的「想」的轉變，也改造了觀眾「看」的改變。同樣的，上個世紀末電腦的發明和風行，真實和虛擬形成化合作用，觀眾的「判斷」能力也成為看的關鍵。[36] 二十世紀末和二十一世紀初，網路和 AI 人工智能的發展，已經遠遠超越上個世紀的想像，藝術家得到更多的機會和選擇，但同樣的，觀眾觀看、閱讀和判斷、理解的考驗，也提高了不可想像的難度。游本寬的創作，一方面用力抵抗這種無法對抗的虛擬潮流，一方面也在乘勢從漩渦中逆流找到觀看真相的角度。

33 黃寶萍，「真假之間」的游本寬、陳順築，台灣美術影像閱讀，台北市：藝術家，1996，頁 63。

34 安哲羅普洛斯（Theodoros Angelopoulos）導演之史詩級巨作，包括首部曲悲傷草原（The Weeping Meadow, 2004）、第二部曲時光灰燼（The Dust of Time, 2008）和第三部曲永恆歸來（The Eternal Return）。第三部曲因安哲羅普洛斯在 2012 年 1 月 24 日拍攝過程中的一場車禍而中止。

35 諸葛沂，尤利西斯的凝視——安哲羅普洛斯的影像世界，中國北京市：世紀出版，2010，頁 305。

36 劉獻中口述，劉明珠訪問整理，科學家式的理性藝術家，游本寬影像創作論談（台北市：編者自印，2001），頁 32-36。

「這麼說來，你是相信上帝的囉？」

「我可沒那麼說哦。我倒曾經說過，上帝坐在天堂上嘲笑我們，因為我們不相信祂。」

我心裡想：沒錯，爸爸在漢堡時，嘴邊老是掛著這句話。

「祂雖然沒有留下名片，卻留下了整個世界，」爸爸說。「這滿公平的嘛。」

爸爸思索了好一會兒，然後說：「有一回，俄國一個太空人和一位腦部外科醫生聚在一塊，討論基督教。外科醫生是基督徒，而太空人並不信上帝。太空人傲慢地說：『我去過外太空好幾次，從來沒看見過天使。』外科醫生立刻反唇相譏：『我切開過很多自命聰明的人的頭腦，發現裡面空空如也。』」[37]

伯格（Berger, 1972）認為，觀看先於話語，人在學會用語言表達以前，都是用眼睛觀看周遭、理解周遭。而語言的應用和呈現，則驗證了所有的影像都是人造的結果。[38] 就如同「駭客任務」不斷重複申辯：「我們看不見它，但我們始終被困在奇怪而重複的迴路之中。」在「真」的當中證明「假」的存在，驗證「假」的不實而說明「真」的牢不可破：「或許這就是我們以為的真實。」[39] 但處在當中的多數人對於這樣的現實，卻往往視而不見，以假為真。亦如同喬斯坦·賈德文字中的反覆推敲，表意的文字，背後有人和周遭環境之間的關係和距離，真假虛實的可能性也在兩者的互動和對話之中。他文字的迴圈，和駭客任務中的多重迴路，具有相同的哲學意義，也是處在當中無法迴避的真實困境。

世紀疫情之中，人和人拉開了具體的實體距離，數位時代的技術發展和虛擬空間的熱烈交流，創造了時間軸上各個相異的平行時空，真假之間也在不同的時空中流竄，虛實之間的辨識充滿困難度和挑戰性。游本寬的《招·術》（2022）即在於探討世紀疫情之下，人跟人之間的實體接觸，減少相當的密度和頻率，但訊息透過各種媒體、平台，卻製造了更大的模糊地帶。相對於《《鏡話·臺詞》，我的「限制級」照片》（2014）使用大量的「街坊詞」[40]、方言體、「臺語火星文」等等結構而成的「照像文字」和「攝影照句」，形成藝術表現上的文字風景，這些複雜的後編導式攝影實踐，陳述了游本寬的影像真實；《招·術》的影像結構中，則除了他想表述的時代悲歌，也就是人在嚴重的世紀疫情之下難以逃脫的強烈疏離感和窒息感，他甚至採用幾近於緊接裝訂線和裁切線的文字和影像來壓榨讀者的咽喉，奪取讀者的呼吸自由

37 喬斯坦·賈德（Jostein Gaarder），李永平譯，紙牌的祕密（The Solitaire Mystery），新北市：智庫，1996，頁191-198。

38 約翰·柏格（John Berger），陳志梧譯，看的方法（Ways of Seeing），台北市：明文書局，1991，頁1-3。

39 原句（Maybe this is the story we think it is.）出自「駭客任務：復活」（The Matrix: Resurrections, 2021）。

40 出自《鏡話·臺詞》，我的「限制級」照片》（游本寬，2014: 17），意指日常生活裡的口語，被富有創意地書寫成招牌或置入在各式各樣的公告裡的文詞。

度，再用一個沉重的巨大西瓜搶佔、攻擊觀眾的閱讀耐受力。可以想像，《招・術》展覽書帶給印刷廠多大的折磨，就帶給觀眾多重的壓迫。

但一貫的，他在《招・術》中仍然表現出他擅長製造的矛盾趣味，一方面是令人窒息的視覺壓力，另一方面卻是充滿趣味的小說情節。游本寬同時實踐了他對於在地文化的想像力和文學性。他的作品用「臺式常民看板」、類訊息的敘述文字、擬真的小說，雙關的表現出他意圖批判的環境和現象。

即如游本寬的創作論述，《招・術》中和影像並置的短篇小故事，他批判網路文化長期以來的亂象，在需要心靈安撫的疫情期間反而製造紛亂，擴大焦慮和悲苦，因此他「從影像拍攝記憶的斷裂點出發，注入新的文字發想；意圖藉由：生活中的真影像、偽遊記，讓新、舊、真、假的語言、故事和情感，來對應當今網路訊息真假難分的困境。」[41] 舉例來說，從〈南天〉中並置的短文，就可看出游本寬的文字說服力強大。他的文詞懇切，同時誘導性高，使人不生疑竇：

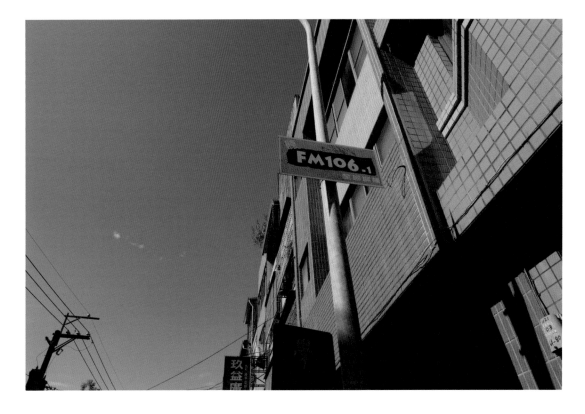

《招・術》
南天
2020

41　游本寬，招・術（台北市：著者自印，2021），頁11。

2019 年冬天，如同往常日夜顛倒的日子，一早將車子停進「品保工程師宿舍」的地下停車場，關掉車上收音機 FM106.1 播放到一半的張惠妹「藍天」。沒有電梯，一步一步的爬到一樓，推出大門前，從上衣口袋掏出太陽眼鏡戴上，遮住刺眼的藍天。路過學校圍牆邊時，腦裡閃出：國小三年級下學期，暑假前的最後一個禮拜，翹課，獨自坐在公車總站吃便當，心中浮現一整片的藍天；國中一年級，第二次月考前的校內棒球決賽，白球，順順的滑出自己細長的手指，三振了滿壘的打擊手，眾人歡呼中，頭頂著滿滿一片的藍天；大學重考和台大最後一個志願差一分，新生訓練當天的中午，走到政大後山的藝文中心，看著遠方兩隻高高的長煙囪，背景是一片亮麗的藍天；六年之後，一個人坐在紐約公央公園溜兵場外圍的石板凳上，雙手拿著研究所畢業留美實習的申請單，眼看著遠方烏雲慢慢的朝自己飄來，沒等藍天被完全遮住前，便起身打包回台灣。（游本寬，2014）[42]

一張單張影像，並置了以上的故事情節，使得影像本身變得充滿想像空間和借位的融入。觀眾對於影像的閱讀，因為故事的情感而大幅度提高了影像的感受性。作品和觀眾之間成為一種雙向的對話關係。從這些具象的描述中，恍惚之間以為是在陳述游本寬真實的過往，他的句子和句子之間，引導了觀看的方向，同時誘引觀眾進入作者的內在觀想和回憶。他的想像力和創造力，在故事的鋪陳之間表露無遺。「藍天」是他故事的主軸和關鍵字，他巧妙地結合了不同年代的藍色天空和張惠妹的歌，敘事圍繞藍天倒敘發展。「藍天」，是否也是用來借喻他的心事──「越過了重重的心牆，有一整片藍天」？

但略微小心的閱讀和分析，就會發現裡面處處似是而非的以假亂真。例如，工作日夜顛倒、一早將車子停進宿舍地下室，兩句話都在說明文中人物的身分和職業特性，但實務上，品保工程師是否採用日夜顛倒的工作模式？即使日夜顛倒，那麼回程在地下室停妥車子後，常態上是否會再特意出門路過學校圍牆邊？而季節的光線強度也有明顯的差異，台灣冬天的清晨，通常不需要太陽眼鏡來遮住刺眼的陽光。即使他可能意圖用光線來強調日夜顛倒的事實，但現代工作環境中，室內人造光源和室外自然光，不容易有從暗黑到亮白的刺目。而從政大後山看向四周，正常視線所及也就只有台北市立動物園旁巨大的長頸鹿長煙囪，遍尋不著第二支煙囪。再搜尋紐約中央公園和溜冰場，也遍尋不到石板凳，只能找到許多電影場景中出現的木頭長椅。紐約中央公園常常出現在許多電影名作中，幾乎只要關於紐約的題

42 同註 41，頁 50-51。

材就會有中央公園的取景，例如「當哈利碰上莎莉（When Harry Met Sally）」、「曼哈頓奇緣（Enchanted）」、「終極追殺令（The Professional）」等等。此外，文中人六年畢業赴美，或許兵役已發生在其他時間的裂縫中，或是時間的裂縫已被對折黏合？2019 年電台播放 1998 年的「藍天」，或許沒有明顯的違和，但事實上，「FM106.1 全國廣播」雖名為全國，卻是台中的地區電台，暗示主角是台中在地人？否則在外地收聽多半只能聽到「沙沙沙」的雜訊或甚至完全的靜默。

再如〈新娘甘蔗敬天宮〉，也可以明顯看出游本寬對於在地生活文化深入的程度：

阿中奉兒女之命，農曆過年前三天，有本事、沒本事，辦個喜事好交代。日子不挑，八字不合，婚前健康檢查？沒聽過！迎娶當天，天空作美，放炮舅仔車、新娘車、伴郎尾車，浩浩蕩蕩氣派十足。車隊先停甘蔗園外，拜把兄弟下車檢查：車頭彩、米篩、捧花，就差一根甘蔗。「老闆娘，車頂用，連根帶葉、透腳青竹一枝。」「來了！來了！翁姑夫婦，子孫有福。甘蔗，我店後園子現拔的，連根有土、帶尾，有頭有尾、生生不息。」「老闆娘！另外再替我準備兩根甘蔗，初九拜天公，回程的時候再來拿。對了！今天的新娘屬虎喔！」「沒關係，生豬肉就免了。」（游本寬，2014）[43]

游本寬的敘事風格滿懷在地特色，也常籠罩迷人氛圍，他的內容看起來具有相當的真實性和臨場感，彷彿是發生在本人身上的故事或人在現場目擊故事發生的過程。特別是，他文中顯要之處諸多有跡可循的實景、客觀物件，都提高了故事本身的可信度，相對隱匿或掩蓋了其他的謊言或假訊息。這些經過改編的結構和情節，輕巧地就使人輕易忽略真相，例如「鋤」甘蔗就應該難有「現拔」蔬果的輕鬆省力。

值得注意的是，無論如何，這些虛構的故事的確製造出一種場景、情境的真實性和說服力。游本寬意圖表現的，不也就是當代人在數位環境中越來越難辨識和脫逃的困境嗎？

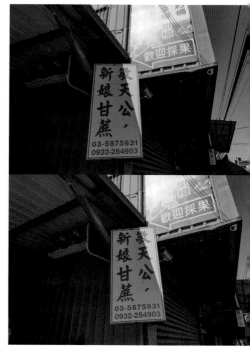

《招・術》
新娘甘蔗敬天宮
2020

43 游本寬，招・術（台北市：著者自印，2021），頁 22-23。

相反的，在文字故事曖昧不明地魚目混珠的同時，游本寬的影像並置反而明確地提出影像為真的明確跡證。他的雙圖並置影像，透過攝影者極為近似的拍攝角度，前後擺動、上下左右偏移、右上左下左上右下對比，理直氣壯地指出拍攝者確有在場按下快門的證據力。例如〈前人種樹後人砍樹〉、〈鹿和訓犬有賣車〉、〈台北‧假恆春〉、〈黑色土雞右轉〉、〈紫百合理髮〉、〈神明自動變速〉、〈豐原深坑豆腐〉、〈這裡痛、那裡也痛〉等等等，即透過微妙的角度變化、攝影者的緩步遊走，寬幅容納真實訊息的存入、環境細碎資料的納入。在他真實影像和虛構文字之間創造出來的衝擊和反差，即強調出訊息真假的難辨識性和高挑戰性。不止如此，每張作品的命名，也幾乎都極盡可能地遊走在雙關語的真真假假之間。他的高明之處，在於他把「影像的真實性」和「文字的虛構可能」之間的矛盾，操作出毫無違和的互動和置入，這也回頭召喚他的「招術」，完全融解他命名的意旨。被仔細考量的所有細節，都在近乎突破邊界地諷刺數位時代真假虛實的刻意包裝和極端詭辯。

瑞士攝影家尚‧摩爾（Jean Mohr）曾說，人無法用舌頭拍照，但在 AI 侵佔各種領域的當前，言說已能成像，文字和語言的功能，已讓影像真假之間的辯證變得相形困難。在今日文本佔領視覺和判斷的前線位置，Midjourney 下指令生成圖像，ChatGPT 寫出清晰的文獻探討和結論，「鏡像」創造出來的虛擬真實不也早就預示了影像藝術的位置？那麼，在游本寬真假虛實之間轉換和辯證的影像哲學，是否也早已提示了影像藝術的深不可測？

台北師大後面，巷弄裡，樹幹林立（稱不上森林）的最前方，還沒有長出角的小鹿盯著（或數著）路人。鹿的左邊（觀眾的右邊），從中景到遠山，紅櫻，高高低低的錯落在一排長青樹之前。溪水，由小到大、由遠到近，急急的流過幾顆石頭，但，路人聽不見水聲。巷子裡，野麻雀，沒有節奏的吱吱叫。恍惚間，恆春半山腰的那片綠草坪，浮現在眼前；春耕、夏耘、秋收、冬藏，一年四季永不變色（也不褪色）——台北·假恆春。

機車騎士，把車先行停好，走了過來…「歐吉桑，請問一下，順天堂藥局在幾樓？樓梯在哪裡？」

《招·術》 台北·假恆春 2019

《招·術》 前人種樹後人砍樹 2020

斜照的陽光，將右手邊的老舊房子，投射出一道厚厚的影子，空氣中沒有一絲絲麻雀的聲音，午休的工班也還沒有醒來。正前方，原本塗有反光安全漆的電線桿，幾乎被規律的蔓藤圖案給全遮蓋了。望著反光鏡中的建築工地，不禁自言自語：這年頭，做阿公的種樹、澆水、孩子爬樹、摘水果；孫子砍樹、蓋新厝。眼前的景觀真的是老人家周瑜打黃蓋，無怨無悔嗎？（問問鋸樹的工人，他們最知道了！）。

《潛‧露》系列
水巡
2011

《潛‧露》系列
足凝
2011

《真假之間》系列動物篇
台南‧永康
1996

警官學校畢業到地方服務時，才發現自己和全國的電玩大亨向名同姓（他X的，命苦！）最不可思議的是，三個月前，居然被同屆畢業的學弟檢舉，和所裡的幾位長官集體向電玩業主收賄（他X的，運衰！）偵查期間暫停出勤，待家閒無沒事，網路自學收驚術（處變不驚）。胞弟友誼贊助，為我免費畫了試覺運的看板：台幣 沿73（不是美金，看到賺到，保證有笑！）人客停車，銀灰鐵門直接進，門窄，小心聲嗽（停車費自助，壓在鐵門左邊的石頭下）。胞弟曾經遊學淡水八里多年，令天米白色公寓二樓的工作室，鐵窗緊閉，汗流浹背趕工外銷法國的塗鴉精品、收飛蛇（外人勿擾）。

《招·術》 紅運不驚 2010

右頁五圖：
《真假之間》系列動物篇
1994-2001

《超越影像「此曾在」的二次死亡》封底作品　2018

看影像，不看視覺現象

觀念藝術打開了我在創作中的創造力和膽識，
使我比較敢在傳統的定義邊緣遊走。[1]
（游本寬，2023）

這句話並不能限定游本寬在藝術表現上的風格或位置，反而應該說是，他在觀念藝術和觀念攝影的各種實踐中，經過無數次實驗而發現更多藝術表現的可能性，也使他早早就逃離把自己框限在某些有限的條件或框架的陷阱之中。再者，可能也因為他對於時代的脈動具有敏銳的觀察力和好奇心，也讓他在創作上得到無遠弗屆的自由和彈性。「最重要的，是看不見的……。」可能某種意義上，也可以說，回應了羅蘭·巴特和《小王子》。[2]

畫家劉獻中（2001）曾說，游本寬的創作之所以不同於其他當代攝影家，是在於他的觀念性和抽象性，簡化來說，他的創作，探討美術攝影，實踐觀念攝影，他的鏡頭擷取的不是本來就存在於現場的對象物，而是一種抽象的思維[3]；這樣的結果，使得游本寬的作品產生某種文言文的趣味性，儘管不似鄰家少女般的甜美，卻自有回味無窮的韻味。而觀眾的理解和感受，也牽涉觀眾本身對於美術史、美術理論的涉獵、對於

1 游本寬，有關觀念攝影等相關問題的訪談記錄，林貞吟訪問，2023.3.13。
2 許綺玲，「我看到的這雙眼睛…」：《明室》裡的小王子肖像，糖衣與木乃伊，台北市：美學書房，2001，頁 21-22。
3 劉獻中口述，劉明珠訪問整理，科學家式的理性藝術家，游本寬影像創作論談（台北市：編者自印，2001），頁 32-36。

藝術家本人創作脈絡的熟悉，還包括自己個人知識或情感的轉譯。

我的攝影不是記錄，不是傳播，更不全然是表現。是一段對藝術的思維。[4]（游本寬，
1990）

這句話，簡明地描述了游本寬創作概念中觀念性的表徵，也對應了劉獻中對於游本寬藝術的
看法。但由於觀念藝術的核心物質即是非物質性的觀念[5]，綜觀游本寬的所有作品，或許不
應以觀念藝術創作來歸類，但他作品中意圖探討的觀念性確是他作品中的核心材料，特別是
在他的《老闆！老闆？摩鐵──》和《動・風景》兩次展出，即可明顯看出「動」與「不動」
之間的對話和糾葛。[6]他在《臺灣攝影家－游本寬》的訪談中談及他對於觀念攝影的實踐，
曾提出包括創作工具、創作元素和攝影技術觀念化等三者的融合[7]。他所指稱的攝影技術觀
念化，強調的是「攝影家談觀念藝術的特質」：「譬如攝影家利用照片調侃，只有照相時單眼
透視才有的結果。也就是說，攝影家在現實的場景中，先行佈置『反透視』的現象，然後再
將這個結果拍攝下來，於是這種不合常理的現場照片，便會製造出認知的混淆。而如此超現
實或者是非現實的作品，談論的就是攝影的觀念性。」[8]（游本寬，2023）

美術攝影的前提在於紀錄攝影，拍攝者必須在對象、時間和空間之中做出決定，表面上是單
純記錄眼前的客觀物象，事實上拍攝者在觀景窗前按下快門已經經過有意識的選擇和決斷。
而其中觀念攝影的重要意義，更是在於扭曲、顛覆現場實際環境的能力，這種扭曲和顛覆即
製造出非現實或甚至超現實的當下真實影像。舉例來說，《太太的義大利照相簿》[9]（2023）
的〈尋 13〉，在優美魅惑的表象中就具有某種清淡的非現實表徵。

從早期的《影像構成》系列（1988），游本寬的觀念性明顯表現在其中幾件重要作品。包括
最典型的〈十九幅光的作品〉，這件作品的關鍵議題涉及攝影者的在場，以及觀看者的在場，
核心意義則在於探討光的觀念性。由於作品核心在於影子的指涉身分與內在含義，作品展出

4　游本寬，《游本寬影像構成展》創作自述，1990。
5　格雷哥利・白特考克（Gregory Battcock），連德誠譯，觀念藝術，台北市：遠流出版，1992，頁 125。
6　游本寬在《臺灣攝影家－游本寬》的訪談中，曾自承距離「最原始的觀念藝術家那不可明視的作品」有段距離，因此並不把自
　　己歸類為觀念攝影創作者。同時，因為他的作品緊跟著環境的脈動而變化，並無意把自己局限於某個框架或定位之中。（許綺
　　玲訪談，2020）
7　許綺玲，口述訪談，許綺玲編，臺灣攝影家－游本寬，台北市：國立台灣美術館，2020，頁 146。
8　游本寬，有關觀念攝影等相關問題的訪談記錄，林貞吟訪問，2023.3.13。
9　游本寬發表於臉書（Facebook）的作品，2023.7.1-7.25，與《釘地》有隱性關聯。在臉書發表結束後，亦限量出版「展覽書」
　　《太太的義大利照相簿》（2023），惟內容因脫離臉書限制而有部分變動。

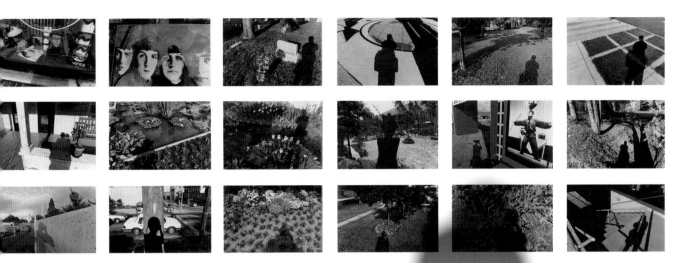

十九幅光的作品〉的觀念
意義在於，除了表現創
者「黑自拍」的概念，
時也探討地面上十八張
置照片中的黑影，和現
觀看者的黑影，何者為
真？

001 年「回憶與再現——
本寬 1988-1999 大影像
品展」中展出的《影像
成》系列，較之 1990
的「影像構成」展有更
膽及自由的表現。

即直接裝置於地面上，游本寬解釋：「地上十八個『拍攝者自己的黑影子』，可以說表現了
『黑自拍』的簡單形式，也表達了我對於藝術的多重省思。」[10] 這段話或許說明了，在沒有
明確語言、具體形貌的黑影照像中，黑影如同黑洞般的不可解和不可抗力，某種程度上也就
在呈現游本寬內在某種強力的自省。而重複不斷陳述拍攝者在場的背景影像則均是游本寬在
美期間的所有當地影像記錄，每一張單格影像中的黑色影子，都是藝術家實際在場的標註，
是藝術家和當地環境進行直接對話的證據。由此也可以看出，游本寬藉由身體的實際移動，
和環境產生了直接的連結。這也回應了上述的觀點，他的攝影是用身體走入環境、接觸環境，
不斷行走的動態背後應該也即是他自省的過程。

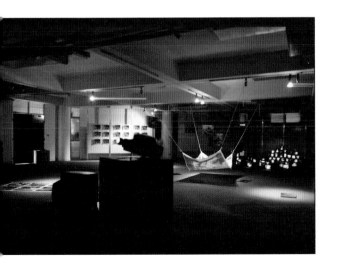

在〈十九幅光的作品〉之中，除了十八道拍攝者黑色影
子的存在有游本寬意圖指涉的「黑自拍」概念之外，觀
看者的介入，則自動形成作品中的關鍵成分：第十九道
光影。也就是說，有了觀看者的在場，這件作品得以完
成藝術家的內在敘事；觀看者的不在場，即造成第十九
道光影的消失，彷彿也造成作品隱性佚失的發生。這件
作品，講述的是創作者和觀看者透過影像語言而彼此擁
有的私密對白。即如學者許綺玲（2000）所述，觀看者
的現身及獻身參與，「將靜態作品轉化為主客體合作的

藝術行動；縱使瞬息即逝，卻已動搖了作品的時空範疇。」[11] 而其真正的精髓之處，在於影像的觀念性早已存在於作品之中，該作品的重要性，在於觀看者的必要在場。觀看者不在場，這件作品也就根本不存在了。

而十八張黑自拍中地面上的黑色影子，則比實體人物自拍更具有哲學性，因為黑影的產生即說明了光的存在。而十八張黑自拍照片中的「假」黑影和觀看者在場製造的「真」黑影之間的對話，也是這件作品最具哲學性和觀念性的部分。就結果而言，作品中「真」的黑影會隨著觀看者的移動或展覽的結束而徹底消失，而「假」的卻永遠遺留在現場。還有什麼比這更能呈現出虛幻抽象的哲學性？

即如夏洛蒂‧柯頓（Charlotte Cotton）的描述中，觀念藝術中的攝影因其「堅定、平凡的描繪力」而具有特殊的風貌，也就是「『非藝術』、『去技巧化』，以及『去作者化』，強調真正具有藝術價值的，是照片裡所描述的行為。」[12] 也就是說，這樣的表現形式採用二十世紀中葉的新聞攝影模式，幾乎等於用隨意即興的快拍來回應不斷發生的事件，看起來影像彷彿並未經過預謀或計畫。而照片看似隨意的成像結果，其中的藝術概念與行為卻經過事先的仔細考量，兩者之間既相矛盾也相抗衡。

此外，根據游本寬，這件作品也是他對於「光的繪製」（Photo-graphy）最上緣的認知、最深刻的體悟。他的十八張照片，每一張都涉及對象、時間和空間場域的交互作用，而第十九張作品雖是「虛」的存在，卻是觀看者可以實際觀看和感受的，是現場的感光材料利用光的條件而產生的印痕，換句話說，也就是光的元素透過感光材料「書寫」或「繪製」而成的作品。而從這件作品，相對來說也可以極為明確地看出游本寬在繪畫上的認知和操作能力。

當時另展出〈水果照片〉（1990），影像中同樣的黑自拍、水果數量的變化和發展，透過浮貼的十八張照片薄型護貝揚起的反光和翻捲，同樣表現出編導式攝影和觀念攝影的基本精神。變形和反光造成的視覺印象，可以

〈水果照片〉除了表現出藝術攝影中編導式攝影和觀念攝影的精神，同時利用材質上的特性呈現出非現實的視覺印象，是游本寬早期重要的觀念性作品之一。

11 許綺玲，潛在的人文氛圍——游本寬作品中的攝影和語言，許綺玲編，臺灣攝影家－游本寬，台北市：國立台灣美術館，2020，頁25。

12 夏洛蒂‧柯頓（Charlotte Cotton），張世倫、賴予婕譯，假如這是藝術，這就是當代攝影（The Photograph as Contemporary Art），新北市：遠足文化，2011，頁22。

說也屬於游本寬觀念藝術的實驗。而游本寬借閃閃發光的的照片表層質感，則意欲滴出「普普藝術的通俗汁液」。這種對應或反應普普的概念，在《影像構成》系列中有不少例子。透過通俗常見的視覺元素，他反倒呈現出某種非現實，甚至有點超現實的視覺感受，觀眾得到一種新的觀看經驗，這在當時的主流攝影界，甚至時至今日，都無人能出其右。

游本寬曾多次表示對於當代藝術家莊普藝術表現的讚嘆，他曾在兩人共同參與的聯展中，震撼於莊普空間裝置的即興、場域性（site-specific）；而莊普亦曾指出游本寬藝術的獨特性，認為「他運用攝影鏡頭來表現他所看到的文化、環境、美學等方面，都與傳統攝影相當不同，」[13] 游本寬的美術攝影，確實使他的作品呈現出不同的影像面貌，也形塑出他獨有的美學風格。

從〈十九幅光的作品〉和〈水果照片〉即可驗證上述說法，這兩件關鍵作品在造形、色彩、內容、空間裝置的表現上，不僅僅探究的是藝術家對於當代生活的反思，對於影像空間的延伸，也反覆辯證藝術家對於觀念性的表述可能，游本寬明確採用各種社會符號來進行各種多重交集的文化和美學辯證。柯頓認為：「攝影概念主義（photoconceptualism）以簡單動作解構日常生活表象，」[14] 或許也正是游本寬作品中觀念性的有力註解。

根據阿諾・凱森（Gassan, 1988），游本寬的《影像構成》系列，可明顯看出藝術家對於色面和空間的深究和探索。他的影像作品，重新高度審視空間的再現，也反映極限藝術家所關注的形態與色彩。這些複雜的影像，也是游本寬對於當時眼前美國景觀的即興摘錄。也就是說，透過這些複合的影像結構和內容，游本寬在隨性的生活紀錄之中若無其事地辯證當代生活的各種現象，並且呈現高段的美術學養，同時並能在無意之間吸引觀看者進入他平面靜態作品的三度空間之中。他的三度空間排列，不動聲色地誘引觀看者認真探索虛實之間的動靜與色彩。其中特別重要的是，觀看者對於觀看照片時慣性抱持的常態觀看距離，在他的作品中「當場被拆解了。」[15]

格外有趣的是，這些複合的排列影像中各個單張影像，本身即具有非常完整而清晰的

13 莊普，我看游本寬，游本寬影像創作論談（台北市：編者自印，2000），頁 37。
14 同註 12，頁 30。
15 游本寬，阿諾・凱森（Arnold Gassan）序，游本寬影像構成展（台北市：著者自印，1990），頁 2。

意涵。這種豐富的視覺內容無法隨意瞥見，觀看者往往需要退後觀看整個全幅的圖型排列，再靠近來深究個別影像的局部內涵，然後再退後來再次觀看全幅作品。在這樣不斷重複的觀看過程中得到的感受，難以名之。[16]（Gassan, 1988）

也就是說，「影像構成」展（1990）現場的空間裝置，除了表現作品的觀念性之外，觀看者在觀賞及閱讀作品中，為了適應作品表現的幅度、形式，還必須適時調整自己的站立位置、觀看距離。顯然，在一九八零年代末和一九九零年代初，游本寬的創作表現已經納入觀看者的角色和位置，觀看者被迫改變習以為常的觀看習慣、角度、位置，來適應游本寬作品的觀看情境。這在他後來的許多作品如「中、歐藝術家『你說／我聽』主題展」（1998）中的《真假之間》動物篇，以及各種影像裝置如《台灣圍牆》系列、《台灣公共藝術》地標篇、《法國椅子在台灣》系列等，亦已發展出更為複雜的表現方式。對於平面藝術家來說，這樣的藝術表現並不多見。再者，一件攝影作品的強度，根本而言並不在於作品放大的尺度。游本寬曾說，照片在展場中放大到什麼樣的比例，造成怎麼樣的視覺效果，並非攝影者創造的結果；相對的，他認為作品的內容，早在被拍攝下來時就已經被決定了。換句話說，作品的深度和幅員，並不是在於放大的規模，而是在於作品本身藝術性的本質和內涵。而這確實也是游本寬後來的創作過程中，一直不斷搜尋、檢驗、實踐的重要核心。

1990 年，對於游本寬來說，具有關鍵意義。在台北市立美術館展出的「影像構成」展，是他自美返國以後的首次大型展出，也得到高度肯定，甚至重逢了他在迷惑踟躕的年少中給予不少支持的高中美術老師葉飄，對他來說別具意義。同年，游本寬接受《藝術家》雜誌專訪，也在他手中正式定錨「美術攝影（Fine Art Photography）」的譯意和論述。學者曾少千認為，游本寬此舉，不僅「為台灣攝影的發展類型開啟新頁，」也「為美術攝影的社會認知和建制化立下根基。」[17] 而此後《影像構成》系列的並置結構和並置概念，也幾乎成為游本寬後來藝術表現的關鍵語言和變化樣態。

除此之外，當時《游本寬影像構成展》（1990）在實體展出之外首次以書的形式完整展出作品內容，他提出「展覽書」做為作品發表的場域，也就是說，書本即是作品的載體和容器，能夠近乎完整地體現他的藝術概念和影像。換言之，每一本書，都是他的一次個展；而透過他的「展覽書」，也等於藝術家主動走到觀眾的面前，

右頁上圖：
《家庭照相簿》燈箱裝置
1996

右頁下圖：
2001 年「回憶與再現」
中，《家庭照相簿》的燈箱
裝置不採取 1996 年在台
北市立美術館展出時規劃
疊造家系圖，而是散落
延展於地面上，利用各影
像磚之間相連的電線來表
示血脈的相連。

《烏克蘭》 202

16 游本寬，阿諾‧凱森（Arnold Gassan）序，游本寬影像構成展（台北市：著者自印，1990），頁 2。
17 曾少千，純凝視的解散──游本寬的社會風景攝影，臺灣攝影家－游本寬，台北市：國立台灣美術館，2020，頁 12-20。

向觀眾直接展示作品。展覽書，不僅讓觀眾擁有私有的觀展經驗，也提供無限次數的觀展機會。亦即，借展覽書的展覽形式，游本寬的展覽沒有開展或閉展的時間限制。在《游本寬影像構成展》之後，《真假之間》（2001）、《台灣新郎》（2002）的展覽書開始變形發展，到了《《鏡話‧臺詞》，我的「限制級」照片》（2014）時期，「展覽書」開始成為他作品發表的核心場域。也因此，他在虛擬平台發表的作品如《烏蘭惡斯之春》系列、《太太的義大利照相簿》系列等，也在展出結束之後即限量出版有展覽書。而他這樣的觀點，也在其後得到回音，被認為這樣的形式不僅能夠呈現攝影家的創作意志，更重要的是能夠無遠弗屆的傳播和留存。[18]

而《家庭照相簿》燈箱裝置（1996），則直指游本寬在美術攝影中一個重要面向的實踐，也就是美術攝影上極其重要的「家庭‧照像」的私密性公開化。一般來說，「不講究藝術靈氣」而只是知識性陳述事實的家庭照片中顯露出來的私密歷史和空間觀，往往也就是藝術家關注的焦點，而藝術家對於家庭照像和生活之間交會的本質，結合「即興快拍」的美學，也就形成了「鏡像」的觀念藝術化[19]。柯頓（2011）認為，若拍攝肖像照的核心不在於肖像的外在形貌，而是著重於傳達被攝者的內心情感和思緒，那麼傳統紀實攝影的構圖方法也就無法擷取對象本身的日常感悟或經驗，相對的，「藉由藝術介入與策略運用，反而能有效觸及這些面向。」[20] 例如游本寬的《家庭照相簿》燈箱裝置即涵蓋了生活中各個日常面向的框取，其中的觀念性即是在於他刻意採用「業餘」的拍攝方式來突顯成像的專業藝術表現。他指出，家庭照片常常是在不尋常的環境和事件中捕捉到不尋常的肢體語言，表現出不尋常的人際互動和親密關係，並在這中間呈現出可被接受的美學成分。[21] 而這裡面的人際關係和親密動作，在這些彷彿業餘的照片中，則顯示了拍攝者意圖傳遞的語言。在影像裝置中他用「52 個猶如『影像磚』的燈箱，砌成一座象徵生活日記本的影像牆，」[22] 把家庭照片中的語言具體映射在影像牆上，呈現出異文化衝突和融合的各個面貌和表徵。這樣的形式，某種程度上也再現於其後《台灣新郎》（2002）的

18 伊麗莎白‧庫曲里葉（Élisabeth Couturier），施昀佑譯，當代攝影關鍵字，當代攝影的冒險（Photographie contemporaine, mode d'emploi），台北市：大雁文化，2015，頁 164。

19 游本寬，從照片在「觀念藝術」的角色中試建構「觀念攝影」一詞，美術攝影論思，台北市：台北市立美術館，2003，頁 118-119。

20 夏洛蒂‧柯頓（Charlotte Cotton），張世倫、賴予婕譯，假如這是藝術，這就是當代攝影（The Photograph as Contemporary Art），新北市：遠足文化，2011，頁 31-31。

21 游本寬，有關「家庭‧照像」等相關問題的訪談記錄，林貞吟訪問，2023.6.28。

22 游本寬，《家庭照相簿》燈箱裝置創作自述，1996。

上下影文對照翻閱方式中，形同一幕幕的「紙話劇」，也類似於同樣的藝術表演概念的延展。

另外，台北市立美術館主辦的「中、歐藝術家『你說／我聽』主題展」（1998）中展出的《真假之間》系列，則可說延伸自《影像構成》展的表現概念，也就是相當於用他的藝術觀點來挑戰觀眾的觀看方式。像似打桌球的對打和互動，雙方的比試對話在小球的彈跳之中激起某種共鳴，而共鳴也在空間之中產生迴音。在台北市立美術館展出時，其中一組作品包括二十五張大小不一的照片，看起來彷彿隨機編排而成，觀眾觀看時必須隨時調整自己的身體距離，來適應作品陳列位置和大小帶來的變動。這樣的觀看行為，事實上經過游本寬精心仔細的考量，是「一種猶如攝影者在拍照中，為了尋得適當視點時而所做的多方位移動。」[23] 而其後《真假之間》（2001）的十八公尺圖像河，則或許可以說概念上延伸自艾德華‧魯沙（Edward Ruscha）把照片相連如卷軸的藝術書本（picture book），但《真假之間》捲曲如波濤的畫面形式，除了對於布列松「決定性的瞬間」再次提出反動與質疑，作品圖形帶來的波動特質，亦可說是觀念藝術的實際回音，眼前到底是照片、書或河？他再次改變單一影像的閱讀方式，觀看者必須借由身體的移動來回應藝術家傳遞的訊息，同時也對應了藝術家多視點的變動。（游本寬，2003）[24]

這種遠不止於作品影像並置的表現形式，不僅探討觀念藝術的形式意義，也預測觀看者的觀看行為。換句話說，觀看者的觀看行為，是藝術家和觀看者的對話，也是藝術家意圖將藝術家的視線轉換給觀看者的訊息。這在游本寬後續的作品中，也不斷地出現不同的發展和演變。[25]

上圖：
1998 年「中、歐藝術家『你說／我聽』主題展」的作品陳列複跳動，意圖激化創作者和觀看者之間的對話，觀看者的身體動和視線移動，亦如同攝影者在創作過程中的視點變動。

中、下圖：
《真假之間》展開如同十八公尺的圖像河，鼓動觀看者借由身的移動來對應藝術家多視點的變動。《真假之間》之後，游本對於採用「展覽書」來傳遞藝術訊息產生了新的認知，「展覽書成為他發表作品重要的形式與場域。

右頁四圖：
在《老闆！老闆？摩鐵——》影像裝置、《動‧風景》影像裝和《既遠又近……》一時個展中，靜態影像和動態影像的交叉列，除了激發繁複的觀看經驗，也在提出：何者才是數位影的真身？數位影像的不斷重複和消失，是否回應了〈十九幅光作品）的觀念性？

23　台北市立美術館展覽組編輯，《你說／我聽》展覽論述，台北市：台北市立美術館，1998.11。
24　游本寬，從照片在「觀念藝術」的角色中試建構「觀念攝影」一詞，美術攝影論思，台北市：台北市立美術館，2003，頁 120。

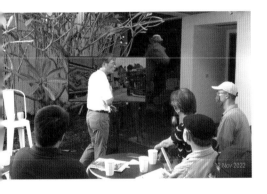

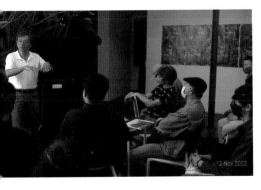

「你說／我聽」在法國展出時，除了靜態陳列的《真假之間》系列之外，游本寬即利用類似場域裝置的形式，展出《真假之間》系列及《法國椅子在台灣》系列作品八十張幻燈片的連續投影。他將《真假之間》系列投射於展館中特製的牆面凹洞中，《真假之間》的假動物投射於上時，就像溢出凹洞的樣子，在真實虛幻之間又形成雙重的反轉，產生超現實的幻覺。這樣的表現形式也曾在「回憶與再現 —— 游本寬 1998-1999 大影像作品展」展（2001）中再現，應用的方式又更趨近於場域藝術的精神。而《法國椅子在台灣》的投影裝置，則是由下往上，穿透了屋樑的木結構，形成異文化交融又衝突的樣貌，形式上同樣也創造出平面影像立體又流動的幻象。這可以說是游本寬首次實驗平面作品非靜態展出的可能形式，同時也是他進行影像數位化呈現的初探。《老闆！老闆？摩鐵 ——》（2017）和《動‧風景》（2018），以及「《既遠又近……》一時個展」（2022），則繼續延伸靜態影像和流動影像[26]同時存在而產生出來的觀念性意義和挑戰，其中《既遠又近……》一時個展結束後流動影像《自在》系列的消失，所產生的作品對話，也即是游本寬意圖引起的深度刺激。《自在》系列涵蓋哪些作品？消失的作品去了何處？作品消失了，留下的還剩下什麼？「自由」、「自在」的消失，交到觀眾手中的能否觸及他們對於當下情境和現象的反思？也就是挑起觀眾從認知到觀念的轉移，或可說是相當於從物質到非物質的轉變。但事實上，觀眾多半還是習慣於具體的物質表現，不管是視覺或觸覺，因此對於心智上的體會或感知，恐怕還有相當的距離。[27]

而在「私人展覽」（2003）觀念藝術活動中，游本寬寄出《真假之間》及《台灣新郎》兩本「展覽書」給近百位未曾謀面的國內外讀者，把這兩次個展直接送到觀看者面前，進行為期三個月的

25 2002 年，游本寬發表觀念攝影論文「從照片在『觀念藝術』的角色中試建構「觀念攝影」一詞」，他對觀念攝影和觀念藝術的聚焦，直接反映在他 2003 年的「私人展覽」觀念藝術活動。
26 此處意指攝影獨有的幻燈片流動形式。
27 格雷哥利‧白特考克（Gregory Battcock），連德誠譯，觀念藝術，台北市：遠流出版，1992，頁 137。

私人展出。讀者可在這三個月內進行私密、獨有的重複觀想和閱讀。而此次「私人展覽」觀念藝術活動，也開啟游本寬的新藝術展演形式。可惜這次的藝術活動似乎並沒有得到太多回應，也並沒有發展出後續延伸性的觀念藝術活動或相關論述。也就是說，這次的觀念藝術活動，似乎回到藝術單向的表述，表面上雖然是雙向的行動，但把主控權交給觀看者或讀者的實驗，並沒有得到積極性的空谷足音。簡單地說，游本寬打出去的球，沒有經過觀看者的拍子彈跳回來。

2009 年對於游本寬來說，是另一個相對重要的年份。除升任國立政治大學特聘教授（Distinguished Professor）之外，他也受國立台灣美術館委託策劃台灣重要紀實攝影大展並出版《台灣美術系列——紀錄攝影中的文化觀》。此外，同年在國立台灣美術館「講‧述」展中，他另展出《真假之間》信仰篇影像裝置，該次的作品表現方式，以懸吊的形式呈現出特殊的觀看條件，觀看者的介入同樣受到環境、情境的暗示或牽制，懸吊影像正反兩面的神明影像經兩面護膜保護，觀看者的手可以直接碰觸到「影像中的神」；但同時由於作品的懸吊位置，神明由上而下照看人世，觀看者可以平視或略微仰視觀看。換句話說，對於作品指出的「信仰」位階，游本寬又提出另一種既仰望又平行的影像再詮釋。

另外，在《游潛兼巡露》的一日藝術快閃活動（2012、13）中，游本寬則轉而在實體的展出形式中採用觀念藝術的概念，這次的快閃，在包括台北、台南及中國杭州等三個不同地點展出，用相對較高的密度來做藝術內容的主張和訴求；而近期的《既遠又近……》一時個展則更為嚴格地探討作品的非物質性與藝術的本質，換句話說，作品的消失是一時個展的表相，藝術家真正想要探討的藝術概念則在於表層之下更為底層的藝術內涵。游本寬探究的「真實並不來自拍攝者個人的美學專制，而是來自觀看者的認知。」[28] 這一點，可說延續自「私人展覽」觀念藝術活動，藝術家表述的內容也在於，作品消失之於觀看者油然而生的矛盾和衝擊，同時也是對於觀看者注視的呼喚和挑動。

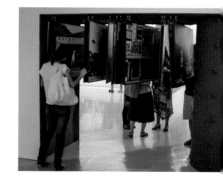

上圖：
2003 年的「私人展覽」實驗，「展覽書」主動接近看者，展開為期三個月的私人展覽獨特傳播形式。

中、下圖：
《真假之間》系列信仰篇的懸吊裝置。

右頁四圖：
2012-13 年在台北國際視覺藝術中心、台南活石術空間，以及中國杭州中國美術學院的《游潛兼巡露》一日藝術快閃活動。

28 游本寬，從照片在「觀念藝術」的角色中試建構「觀念攝影」一詞，美術攝影論思，台北市：台北市立美術館，2003，頁 122。

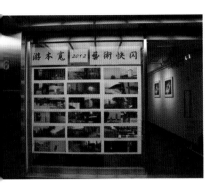

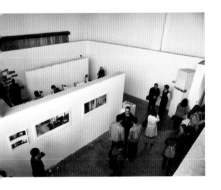

而形式上，對應數位時代各種極速的變化，觀看者對於數位影像的接受和理解，也產生新的態樣。游本寬認為，流動影像的真正意義在於數位攝影不回到相紙，而應回到流動性本身；數位影像的浮動訊號，也應用浮動的載體來承載，才真正呼應或回應數位攝影的「本質」。追求「事物的本質」，已然回到游本寬創作的根本核心。這也是游本寬從《老闆！老闆？摩鐵——》（2017）的作品發表形式以來，進入虛擬平台（如臉書）的數位發表來回應數位時代的重要觀點。游本寬連續兩年實驗平面影像和流動影像的混合表現，在華山文化創意產業園區展出的《老闆！老闆？摩鐵——》，即是他對於數位時代情境的首次正式回應：相對於牆上靜態的《老闆！老闆？》系列和《遺黑》系列，《摩鐵驛站》系列則以慢速播放的流動影像並置在等大的靜態數位影像中間，游本寬意圖挑戰「觀看者前後觀看的記憶和左右比較的認知，」[29] 同時，也意圖「誘導觀看者在面對平坦但繁複的裝置時，不自主的將餘光飄向周遭影像的觀看經驗，演繹了當代人多元認知、一心多用、浮動價值觀的現象。」[30] 而這樣的表現方式，也為台灣攝影界開創了新紀元。

如果人們對不在意的對象會潛意識產生模糊的失焦，那數位全視野、眾多訊息的影像，反讓人有意識的將特定對象的訊息抹除。這種視而不見的訊息，就如同現實中的「黑洞」與我們的作息並存。於是，一個有「黑洞」現象的世界，便成了另一種當代真實。[31]（游本寬，2017）

除《摩鐵驛站》系列和《遺黑》系列以數位形態展出以外，《老闆！老闆？》系列則以藝術微噴的平面輸出且未裱框的方式呈現，而這也是他對應數位時代的變化而推倡的影像輸出表現。牆面上懸浮的靜態作品，也因為表現形式的不同而有既靜又動的可能，在同尺寸的靜態和流動影像對應中顯現出高度的藝術性表現。「2018 台北國際攝影節」展出的《動·風景》影

29 游本寬，「老闆！老闆？摩鐵——」展覽自述，2017。
30 同上。
31 同上。

像裝置，作品的核心則在於「移轉風景的原生地，突破原有的框限」[32]，並以靜止的形式呈現作品中的動態意象。作品展出雖打破工整外框，其靜態和動態影像都仍維持近似的色彩銳利度，平面和流動影像也仍維持相當程度的相容性；而《既遠又近……》一時個展展出的三大系列和兩大張影像作品[33]則尺寸不一，在動靜之中製造更繁複的觀看經驗，同時在藝術家的刻意為之之下，降低反差的平面「影像畫」和銳利的流動影像，反而忠實反映「既遠又近」的意象。[34]亦如游本寬在《超越影像「此曾在」的二次死亡》（2019）的影文並置中提出的概念：

持續的相互干擾，來回牽動視線的時空，一再產製故事的複意。[35]（游本寬，2019）

游本寬（2020）入選《臺灣攝影家》受訪時曾表示，觀念藝術或觀念攝影強調理性思維，但接近性和感性是他作品的要素，因此在他「閱讀台灣」甚至後來的拍攝過程中均有意的避開影像中「人」的身貌，重點即是在於迴避旁觀者對於他人生活情境或處境的好奇，畢竟因人的視覺習慣，會使人慣於搜尋和人的形體有關的圖像，因而影響或甚至操縱觀看者解讀的心智，可能反而稀釋了創作者意圖論述的內容。這也是他破壞完形的根本考量之一。但儘管他在物理上蓄意排除人的在場，他的作品中仍保有人的溫度。學者劉紀蕙即指出，「透過圖像本身，透過符號的物質性，我們便可以看到論述的脈絡。」[36]在游本寬影像中出現的藝術性社會符號，不論是直述的台灣水塔，或是《二零二一‧台北疫舍》系列[37]和《烏蘭惡斯之春》系列[38]中隱晦的所

上三圖：
《老闆！老闆？摩鐵——》影像裝置是回應數位時代情境重要表現，除了《老闆！老闆？》系列和《遺黑》系列的態陳列以外，《摩鐵驛站》同時以慢速播放的流動影像並於其中。

32　游本寬，「動‧風景」展覽自述，2018。
33　《既遠又近……》一時個展中展出《水塔造像》、《家園照像》和《自在》三大系列，以及〈大風起〉、〈前叉路〉兩張獨立單張作品。《自在》系列是以螢幕慢速播放的流動影像，在展覽結束後即消失，不再重現於可見作品中。
34　林貞吟，一時之間，無人的控訴——評「游本寬2022《既遠又近……》一時個展」，藝術家571（2022.12），頁256-259。
35　游本寬，超越影像「此曾在」的二次死亡（台北市：著者自印，2019），頁23。
36　劉紀蕙，框架內外：跨藝術研究的詮釋空間，劉紀蕙主編，框架內外：藝術、文類與符號疆界，台北市：立緒文化，1999，頁5-23。
37　游本寬於COVID-19世紀疫情大流行期間返台居隔14天發表於臉書（Facebook）的作品，2021.8.31-9.15。
38　游本寬發表於臉書（Facebook）的作品，屬《既遠又近……》前作，2022.5.1-5.31。在臉書發表結束後，亦限量出版「展覽書」《烏克蘭》（2023），惟內容因脫離臉書限制而有部分變動。

有細枝圍籬、《既遠又近》系列中 [39] 顯著的 X 型符號，都強烈表述游本寬所述「系列影像無需動，符徵混視覺，符旨滲內容」[40] 的故意。[41]

從《真假之間》假動物極巨化的視覺暴力，到《台灣新郎》主題「人物」奈米化的無聲吶喊，再到《閱讀台灣》系列的眾聲喧嘩，游本寬的照像和造像，鏡頭向外也向內拍攝及反映他的藝術信念。《既遠又近……》即不採用《《鏡話‧臺詞》，我的「限制級」照片》和《五九老爸的相簿》中清晰的文字符號來提示影像意涵，而是利用抽象的社會符號和平靜視覺來論述藝術概念。[42] 看似平鋪直敘的影像文本，因其複雜的視覺語彙，反而從具象的內容中呈現出一種非現實的抽象性，真實的影像產生了不真實的視覺情境和氛圍（Aura），這裡面除了藝術家表述的觀念性之外，作品的影像文本和文字內容同時指涉相當程度的哲學性與社會性。

《既遠又近……》一時個展的兩個重要觀念，一是在於《既遠又近……》封膜上的字句和書頁中的作品，一拆封後就造成封膜文字的永久消失，而每一次的翻閱也都會形成前一頁影像的覆蓋，造成前一頁作品的隱性散佚；另一是 55 吋 OLED 螢幕上的流動影像，在一個小時後的完全消滅。這裡面，夾藏兩個矛盾的藝術概念：一個小時的展覽，時間到，螢幕暗，作品不再，藝術家辯證作品消失而概念存在的可能性；展覽結束之後，《既遠又近……》以展覽

圖：
《既遠又近》系列
220814-1
22

圖：
《烏蘭惡斯之春》系列
220502
22

39 游本寬發表於臉書（Facebook）的作品，屬《既遠又近……》前作，2022.7.6-8.15。
40 同註 35，頁 24-25。
41 同註 34。
42 同上。

書的形式成為私人展覽，作品成為私有的展出，隨時都在。從這兩個彼此衝突的觀點來看三大系列和兩張大照片的交互作用，應該可以理解一時個展中，游本寬想要探討的觀念性；也或許可以看出，作品消失和存在的意義，消失的作品想暗示什麼，存在的作品在論述或控訴什麼。**43**

另一個重要的觀念性意義，發生在於現場發表的場景之中。《既遠又近……》在台北田園城市生活風格書店門庭的發表中，過路人在交叉巷口即可看見作品發表的當下情況，也因書店門庭緊臨道路，作品直接進入所有人共有的生活空間，車子呼嘯，路人聊天說地，鄰居偶有走動，中山北路對面拆除工程雜音不斷，街坊文創探索小隊人聲不絕……，現場直接衝破視覺、聽覺和專注力的極限。極其複雜的生活場域，自動轉譯游本寬作品中複雜的隱喻。不僅如此，在雜亂的各式生活「聲響」之外，載運、搬移 55 寸 OLED 螢幕的固定行動、游本寬身上重複出現的白色上衣，以及《既遠又近……》中無聲咆哮的重要觀點，均自動有意地演示出游本寬的行為藝術。**44** 即如《法國椅子在台灣》和《台灣新郎》的創作過程中主要被攝體的人為搬運和移動，亦是如此。

台灣攝影家張照堂曾在他記錄台灣寫實攝影家時，談及攝影能因藝術和技術而創造肉眼不見的「能見度」，他舉例來說：「譬如我們可以在一張平凡、寫實的場景裡，發現非現實的徵象，也可以用人為的方式去重新塑造潛意識中的感官視線；我們可以在十分細微、銳利的局部特寫中感知一種現象與心靈的悸動，也可以在另外一種恍惚、朦朧的影像布局中，看到對時空的追憶與憧憬，這些凡常經驗以外的『能見度』，經過影像媒介，拓展了我們的視野，也豐富了思考與想像領域。」**45** 而在看起來比游本寬以往任何階段作品都還要具象的《既遠又近……》中，仿若如實呈現的靜態風景和家宅

上圖：
《既遠又近……》一時個展在日常的生活場域中吸納環境中有聲音、動態和時間流，產生極為混雜的真實幻象。重複運的 OLED 螢幕和重複出現的白色上衣，都是游本寬行為演之一。

中、下圖：
《法國椅子在台灣》系列和《台灣新郎》系列中，藝術家的在和移動，同樣也說明了藝術家的行為表演。

43 林貞吟，《既遠又近……》一時個展台北最終場展出記錄（https://reurl.cc/51qA0V），2022.11.19。
44 同上。
45 張照堂，影像的追尋：台灣攝影家寫實風貌，新北市：遠足文化，2015，頁 260。

《既遠又近……》
雄市仁武區 -2021
22

照片，並不客觀冷靜如新地誌的平淡空冷，也無明顯的編導式攝影架構，他呈現的正是超越視覺表面的「能見度」感知，尤其重要的是，透過《水塔造像》和《家園照像》的單張或並置影像，《既遠又近……》的敘事，觀看者或許就得以直接跳過照像寫實而進入內容的觀念性和抽象性。劉獻中曾說，越深入觀看游本寬的某些作品，越會產生恐怖和緊張，就像空氣被完全抽離了的窒息感和凝結感，這在《既遠又近……》的作品中尤其能明顯感受得到。資深藝評家呂清夫即曾提出，《水塔造像》中的水塔在他眼裡即是砲彈，這些恐怖的暗示，說明我們處在什麼樣的歷史情境中，換句話說，這些沒有人的畫面是否也直接表明了人消失的原因？攝影家陳敏明也指出，無人的家園背後暗示的恐怕更是戰爭造成的荒蕪。明顯被細心呵護照顧的家園所呈現的人的在場，或是全然靜默的畫面中透露的人的不在場，或許都是游本寬想要表達的正反兩面。[46] 這種觀看或閱讀的感知，也就是游本寬藝術性的重要內涵，不只是構圖、光線、色面的組成，更是觀看者無法辯駁卻擁有自由詮釋意志的內容。儘管眼前的物質是具象而清晰的，但他陳述或論辯的影像內涵，恐怕俱存於影像表面具體表述之下的潛意識之中。

此外游本寬透過具象的水塔和家園，表述抽象的「自由·自在」概念，而「自由·自在」的意涵和「一時」實則具有相對應的關係，游本寬用觀念藝術的表現形式來強調複雜的藝術概念，文字消失、影像消失、作品消失，藝術家的概念仍保留在狹窄的時空中。羅蘭·巴特認為攝影的本質是「此曾在」，而此曾在的發生亦說明影像的死亡，從「此時此刻」從不存在的哲學意涵來探究，此曾在的影像死亡反而有其積極性。而相對於觀念藝術強調的非物質性，攝影的「此曾在」和觀念藝術的「不存在」，卻是既相容又矛盾。時間和空間的對應和互動關係，亦即是《既遠又近……》一時個展另一個不能忽視的哲學意涵。

約翰·伯格（John Berger, 1982）曾提出，「照片從時間之流裡，捕捉到曾經確切實存的事件。不像那些人們曾親身經歷過的往事，所有的照片都是一種逝去之物，藉此，過去的瞬間被捕捉起來，而永遠無法被引領到當下來。」[47] 他認為所有被拍攝下來的照片都傳達兩種訊息，

46 林貞吟，《既遠又近……》一時個展台北首場展出記錄（https://reurl.cc/jlo26p），2022.10.16。
47 約翰·伯格（John Berger）、尚·摩爾（Jean Mohr）合著，張伯倫譯，外貌，另一種影像敘事（Another Way of Telling），台北市：三言社，2009，頁 93-94。

一是被拍攝的事件，另一則是因時間斷裂而造成的震撼。他的說法，和布列松「決定性的瞬間」有某種同質性的並肩，但同時他和哲學辯證中無法存在的「此時此刻」，也有某種矛盾的對抗，彼一時和此一時相隔無法跨越的距離。雖說伯格的原始意圖說明照片對於時間流動的無力感，他認為，「在照片被拍攝的過往，與照片被觀看的當下間，存在著一種無底深淵。」然而，這種兩點之間在時間軸上的時空重疊，對於影像反而形成另一種解讀的可能。此外，儘管伯格對於攝影的藝術性持有不同的看法，但對於時間的斷裂造成的虛空，和游本寬作品的概念卻有相當程度的契合。如伯格所述，不論影像本身如何陳腐平淡，影像保留下來的當下情境都比後設的任何詮釋還更具有實證意義，也就是說，影像中的存在意涵確實保留在當地當下的時空之中，而讀取者的存在意義也同步被確認了。游本寬表現出來的時間和空間的存在性和相互關係，也就在這裡面形成難以辯駁的可能性。

游本寬赴美之前的首次個展作品《中線》系列 [48]（1984），其中幾件拍的是從當時的家中向外擷取的景象：在當時有限的空間、設備和技術的條件之下，透過兩扇窗戶的開合之間，游本寬覺察並攝取他對於虛空間的理解和轉譯。當時的作品，對於他後來的作品發展，顯然有重大的影響和意義，不僅刺激了他對於客觀表象的認知以及內容的探索與再現，也開啟了他對於觀念性的追求。窗戶對內對外本來只是兩個界內界外的空間形態，而游本寬在兩者之間看見了夾在中間另一層如真似假的虛擬空間。他的《中線》指出他的影像之中的文學性和哲學性，說明《中線》不只是光影形成的線性結構，也是有色玻璃投射的「虛空間」[49] 存在的引路。學者曾少千即指出當時他的作品，已有明顯美術攝影的表徵，例如「《中線》系列深

左圖：
《中線》系列之 2　1983

右圖：
《中線》系列之 3　1983

48　游本寬首次個展在 1984 年於台北美國文化中心展出《中線》系列、《黑白街景》系列、《光影行》系列及《自拍照》系列等作品，其中《中線》系列創作於 1983 年。
49　出自游本寬創作自述。

《黑白街景》系列之 2
1983

具視線掩映的趣味,畫面因中線而分割壓平,深遠透視消失。」[50] 而此時游本寬尚未正式受到大量歐美文化的衝擊[51],但他的作品,不僅《中線》系列,包括《黑白街景》、《光影行》[52]和《自拍照》等三系列,均已含有濃厚的抽象或非現實的意味。或許也可以說,他透過鏡頭用心靈之眼看見的,超出了肉眼的常態觀看行為,他的觀念性,早在這些具體的物象之間,自然而然地發展開來。「這些早期作品顯示游本寬已邁步在美術攝影的軌道上,嫻熟直接取景的構圖張力和色調交織,細察生活周遭的景物與動態⋯⋯。」(曾少千,2020)[53]

而根據游本寬,單張影像對於現實環境的片斷截取,相較於流動影像的描述,則相對地更近似於文學藝術。他的美術攝影,圍繞著《閱讀台灣》概念的照像和記錄,無論是《真假之間》,或是有相對顯著哲學思維的《黑白攝影》系列、《遺黑》系列[54]、《撼景!》系列[55]等另類風景的作品,應該都可以被視為某種影像文學化的創作,而其中的抽象思維或許也代表了游本寬的影像哲學觀。[56]

另外,在「老闆!老闆?摩鐵──」展(2017)中,《老闆!老闆?》系列裡面老闆消失的商店和啟人疑竇的空間關係,則演繹了一種具象化的抽象意涵;《摩鐵驛站》的流動影像裡面,雖無摩鐵的形貌或跡象,但慢速流動的汽車影像和風中翻捲的棉被,卻暗示了某種隱晦的情色幻想;《遺黑》系列中強烈的「黑洞」般的黑色塊,平化了影像中的現場空間,也呈現了非常寫實的紀錄影像中,一種觀念攝影非現實甚至超現實的影像內容。《遺黑》系列中的不規則黑色塊,就像不屬於現場的影像,也像從原始影像中被剪除的「黑洞」,是否暗示了人存在和活動的場域中某種不可碰觸但確實存在的現象?而這和《老闆!老闆?》消失的老闆,是否也具有相似的意義或疑問?消失的老闆,是否可能突然出現?消失的

50 曾少千,純凝視的解散──游本寬的社會風景攝影,許綺玲編,臺灣攝影家−游本寬,台北市:國立台灣美術館,2020,頁13。

51 出國之前,游本寬的攝影知識主要來自於甫自日研習攝影返國的吳嘉寶及其豐富的藏書。

52 游本寬出國之前,曾跟隨吳嘉寶學習攝影,可說在攝影知識上,吳嘉寶扮演非常重要的角色。當初他曾受吳嘉寶藏書中超現實攝影、後視覺化攝影大師傑利·尤斯曼(Jerry Uelsmann)的「純手工蒙太奇」影響,而創作出《光影行》系列的非現實、超現實作品。游本寬並不採用後暗房的創作技法,但在創作概念上並不隨附當時的主流沙龍和畫意寫實,而已產生自己的獨特路線。

53 同註 50。

54 「老闆!老闆?摩鐵──」展(2017)展出內容之一。

55 游本寬參展「『砥礪六十』臺藝大工藝、視設系 60 週年慶校友聯展」之系列作品(2017),當時僅展出《撼景!》系列〈飛龍遛狗〉、〈水鴨的綠敬禮〉及〈教堂槍聲〉等三件作品。

56 游本寬,有關後攝影等相關問題的訪談記錄,林貞吟訪問,2023.7.1。

老闆，是否去了《摩鐵驛站》？在《太太的義大利照相簿》（2023）中，〈尋 16〉兩支圓柱中間牆上的全黑畫框，似乎也如《遺黑》系列，形成了畫面中無比深奧的「黑洞」現象；而影像中主題人物快速移動的動態和相對緩慢拿下眼鏡的動作，則和現場環境中的氛圍形成了極端的對比。同樣的，也陳述了一種動與不動、靜與不靜之間的矛盾和違和。

大概四十年前，我的爸媽第一次到歐洲旅行的感想：義大利人都不努力工作，靠著祖先留下來的古蹟和觀光客過活。

爸，現在，大街小巷洶湧的觀光客一定同前。了解在您眼中，後代享用祖先的福蔭就是不上進！只是，我也在想：面對世界快速的位移，即使沒有深入的研究當地人的「自身不變」，但是，子孫心無懸念，大方的承接觀光財，不也是另一種真本事嗎？
（游本寬，2023）**57**

《黑白攝影》系
才不用烘乾機
2016

這段文字，或許即某種程度上回應了〈尋 16〉的黑洞。文化的變異、世代的交替，沒有答案的問答，可能也是對應了全球化之下種種紛雜不可明說也不忍卒睹的社會現實與文化現象？這些，都是游本寬在作品中不斷反覆提出的哲學思辨。

《台灣房子在柏林》系列
達的是台灣文化的輸出
置入，同時也是德國文
中私密空間公開化的極
挑戰。

57　出自《太太的義大利照相簿》之〈尋16〉。

不同於黑洞的哲學思辨，《台灣房子在柏林》系列（2000）的三重編導式攝影概念，則反映的是當時進入數位時代[58]各種數位科技的應用，以及訊息快速數位化、快速擴散的情境：數位早已成為當代生活的一個面向，一個環節。此系列作品，游本寬首先把《台灣房子》系列印製在白色上衣上，《台灣房子》成為移動的物象；再邀請柏林民眾將《台灣房子》系列穿在身上，進出自家衣櫥，在自家衣櫥前面拍照留下記錄；再公開展出於公共空間中。這系列作品，亦是游本寬對於私密空間公開化的藝術表現，挑戰的也是異文化融合的極限。《台灣房子》系列的既成作品及創作材料也曾出現在隔年《我的美國畫框》系列（2001）[59]的雙重編導式攝影，除了游本寬

身上的《台灣房子》以外，《我的美國畫框》系列之六、七、八、九中，在建築工地鏤空屋架上掛滿的一系列《台灣房子》白色上衣，則一方面進行台美兩種文化的對話，另一方面亦傳遞游本寬對於數位時代藝術生活化的訊息。《台灣房子在柏林》明白指出，數位影像的創造、取得、流通、擴散都過於容易，同時也反映，藝術進入日常生活的可能性因為數位科技的簡、便、易而大大提高。

劉獻中（2001）即指出，在德國柏林展出的《台灣房子》系列，作品表現樣式看起來簡單，也許藝術家論述的內容並不複雜，但作品和觀看者之間的接近性非常高，同時很明顯可以看出，其藝術的核心在於作品本身的觀念性，並非類似偶發藝術家的創作結果。某種程度上，這也同時說明了藝術本身的特性，要不是十分感性，就是極端理性。[60]這一點，推測可能也是游本寬性格上的某種矛盾特質。藝評家陸蓉之曾在評論「影像構成」展時說，「游本寬作品的精神是超脫於混濁世間的純勢清逸。在這個紊亂失序的時代裡，他的特質和慌亂無關。」[61]由此可見，游本寬顯現於外的，是非常理性的人格；但相反的，他的作品之所以感人，卻不是因為理性造就的完形或破形，而應該是來自他內在隱約而強烈的真摯情感。

58 2000年開始，數位相機密集進入創作市場，創作者對於數位影像的採用開始在繁盛和矛盾抗拒之間掙扎。

59 游本寬參展「臺北市立師範學院美術節教授聯展」之系列作品（2001）。根據游本寬，此次展出的《台灣房子》裝置影像作品（《我的美國畫框》系列之6-9）之創作，實際上早於《台灣房子在柏林》之展出。這些展品（《台灣房子》白底上衣）在《台灣房子在柏林》展出結束之後即由福德根畫廊（Forderkoje）收藏，後再展出至少兩次。

60 劉獻中口述，劉明珠訪問整理，科學家式的理性藝術家，游本寬影像創作論談（台北市：編者自印，2001），頁32-36。

61 陸蓉之，影像空間的際合，游本寬影像構成展（台北市：著者自印，1990），頁3-4。

1975 年第一部無底片相機被研發出來，1998 年包括佳能和柯達、富士均投入開發數位相機，當時已有 130 到 200 萬畫素的解析度，到 2002 年卡西歐的卡片相機上市，成為日常的拍照工具，數位相機進入日常生活中 [62]。幾年間數位技術再翻轉，開始大幅度影響一般人對於數位影像的感知。可以説，《台灣房子在柏林》系列，某個意義上也在探討藝術成為生活影像的認知轉變。

游本寬（2002）在論文中曾提及：「攝影家莫何利·納迪（Laszlo Moholy - Nagy）曾認為，新的創造潛能，往往包含在舊的形式、工具與類項之中。如果將傳統美術中少與繁複科技有直接關聯的繪畫、版畫、雕塑等視為一種『舊美術』，那麼相對於當今藝術對高科技的崇拜，要算是一種對未來憧憬的預想圖？抑或只是另一種戀物癖的當代行為？開發中國家的藝術家們急於將作品插上插頭；讓它們會動、發聲或有光等做法，所顯示的並不只是個人藝術理念的改變，也是一種後工業文化中，藝術家意圖改變國際地位的策略。」[63] 這應該也就是他後來策劃《手框景·機傳情──政大手機影像書》（2009）的重要決定因素。

數位技術持續發展，不過兩三年間智慧手機已幾乎取代所有通訊、拍照工具，也創造極高的覆蓋率，現代生活中沒有智慧手機已經等於遠離基礎的資訊取得要件。游本寬很快掌握數位環境的脈動，《手框景·機傳情──政大手機影像書》就在繁花盛開之前的數位環境下誕生。這件作品的重要性，即是在於當時代的數位應用和數位反省。更重要的，透過這件作品，藝術家的創作概念，呈現在所有影像作品形成的對話上。他的創作概念，浮現在這本具有智慧手機外型的影像書之上。要説這本影像書是游本寬的策展作品，或許更應該説是他的觀念性作品另一次的實驗。

但數位技術的發展，特別是在 AI 人工智能的不斷更新，對於藝術創作來説，到底是產生危機還是成為一種新的機會？ 2022 年九月在美國科羅拉多州博覽會的美術比賽由合成媒體藝術家傑森·亞倫（Jason Allen）以他用 AI 生成 [64] 的作品獲得數位藝術／數位操縱攝影類別首獎，在當時相關論壇（包括 Twitter、Reddit 和 Midjourney Discord 等）均掀起極大聲浪，也引起藝術家強烈反彈。「我們正在目睹這一代藝術家在我們眼前死亡，」[65] 這種感受，要説是出

62 出自 https://www.popphoto.com/gear/2013/10/30-most-important-digital-cameras/。
63 游本寬，「數位攝影」─「舊美術」的新科技工具？，美育雙月刊 126（2002.3），頁 4。
64 Jason Allen 獲得首獎的作品係以 Midjourney 技術生成。
65 出自推特用戶 OmniMorpho。

於對於科技文明的歡迎，或者更像是一種當代藝術家難以面對的難堪、憤怒，甚至恐懼。確實，「如果連這種創造性的工作在機器 AI 面前都不安全，那麼即使是高技能的工作也有被淘汰的危險。那時我們人類還能做什麼？」[66] 2023 年的索尼（Sony）世界攝影獎，再次有 AI 技術生成的影像獲獎，但得獎者德國攝影媒體藝術家鮑里斯‧埃爾達格森（Boris Eldagsen）卻以假亂假，回擊了 AI 時代影像藝術的矛盾。[67]

藝術家兼藝評人葉謹睿（2003）曾提出，比之於濕壁畫對於畫家的色彩經驗挑戰，軟體藝術家其實和他創作的最後影像更為疏離[68]，因為色彩的形成來自於程式語言編碼的結果，換句話說，數位時代不再強調繪畫和色彩學的訓練和養成，對於空間、線條、色彩的控制和模擬，可以完全經由想像和試誤來完成。此外，在 AI 時代的藝術「生成」，也如葉謹睿指出的，「說」畫的過程，取代了「畫」畫的實務。

本質上《游潛兼巡露──「攝影鏡像」的內觀哲理與並置藝術》（2012）[69] 就是游本寬對於數位影像的態度，他說：「針對影像數位化後，個人在『物靈』方面的空虛，《潛‧露》積極的做法是：作品都藉由不反光、有溫度想像、帶繪畫質感的輸出材質，特意去誘發觀者更多『非化學照片』的官能觸動。換句話說，它們大大擁抱了當代優秀的影像輸出科技，並採用更佳保存效果的相紙，要『舊美學、舊物欲』轉進當代數位影像的新貌之中。」[70]《潛‧露》系列（2011）在大趨勢畫廊展出時，故意「裸露」展出，作品表面完全不外加玻璃、壓克力做保護，等於直接暴露於空氣和各種可能的觸摸之中；但相對來說觀看者也等於可以從各個距離、各種角度來觀看作品，產生不同的觀看經驗，同時得到親近作品細部質感的機會。

當數位科技無所不用其極加諸於任何圖像時
各式靜、動的影像已成為當代文化的爆破文件──恐

科技、機具、網路纏身，創作者如何能
不隨波逐流

66 出自個人網頁，https://reurl.cc/eXbQpW。
67 出自個人網頁，https://reurl.cc/Y85m84。
68 葉謹睿，藝術語言@數位時代，台北市：典藏藝術，2003，頁 40。
69 《潛‧露》系列（2011）實體發表隔年出版的展覽書。
70 游本寬，游潛兼巡露──「攝影鏡像」的內觀哲理與並置藝術（台北市：著者自印，2012），頁 74。

增長　藝術直覺、非理性本能、社會敏感及人文關懷

重塑　「新藝術」的想像？——懼

（游本寬，2012）[71]

根據游本寬，《潛‧露》的全部作品，均是用數位相機拍攝而成，未經任何裁切或矯飾。他曾說，對於照片本身的裁減或修改，違背他對於「攝影」兩個字的基本忠誠。對於游本寬而言，他只是想「多緊握『純粹影像』中，那一點點來自鏡頭的『藝術真實』；開一扇作者和觀眾真誠相對的小窗；延緩『數位照像』在科技巨浪中被淹沒的時辰。」[72] 因此，這時期的數位影像，儘管已密集採取數位工具攝取影像，但他對於數位暗房或編輯的操作仍持反對的立場。不過，這樣的現象恰好也開啟了他對於數位時代「真假難辯」和「擬真」的延伸探討。時至今日，他對於暗房造像仍然採取保留態度，相反的，在真假難分、虛實錯置的數位造像中，他反而採取新的影像語言來諷刺、暗示或直接嗆聲：藝術家確在現場。

對於影像真實性的辯證，在後來的《招‧術》和《釘地》有更深入的探討，游本寬的造像，仍然操縱在他自己對於「真」的觀念性表述中。

數位影像的感動

來自潛在的人文氛圍，

不做語言表象的直速譯，

更不為文化的小註腳。

（游本寬，2012）[73]

《游潛兼巡露——「攝影鏡像」的內觀哲理與並置藝術》的發表，剛好是在游本寬從政治大學退休，開始在實踐大學專任的時期。對於游本寬來說，這是一個「重大的人生決定」，也在他後續的作品中出現某些徵象。這本展覽書，採取雙開式的表現方式，有如中世紀祭壇雙聯畫的形式意象[74]，或許部分也因為在教職退休的幾番考慮上，有種內心的若干無法割捨，因而欲言又止？所以，是否意圖讓表面遮掩但未封閉的門，在被動且隱諱地被觀眾打開之後

71 游本寬，游潛兼巡露——「攝影鏡像」的內觀哲理與並置藝術（台北市：著者自印，2012），頁 76。
72 同上，頁 75。
73 同上，頁 1。
74 林路，從並置的空間延伸解讀游本寬的《潛‧露》。

赤裸地自動呈現出真實的內在矛盾？亦即，是否把自己打開，也就是拋下痛苦的宣告？

而在影像結構上，《游潛兼巡露——「攝影鏡像」的內觀哲理與並置藝術》大幅度地運用結構、色面的組成和並置，在敍事之外，影像本身顯現創作者高度的美術概念和圖像美學，非常高明地跳脫攝影媒材創造的視覺印象，把創作者的內在思維包裹在造形的邏輯之中。其中也可以看見非常早期的《中線》系列即已具體形成的觀念性，游本寬在他的影像結構中創造了平面之外的空間概念，有非常明顯的抽象性，亦即具體呈現了劉獻中指出的「具象物的抽象化」。

圖象世界最神秘處是

形　即使沒有太特殊意涵

圖　的藝術表述卻往往超過形本身

（游本寬，2012）[75]

而此系列作品表現的諸多內觀心緒，可説是游本寬從《台灣新郎》（2002）之後，第二次直接剖白自己的內在衝突；此外，它對於之後的《《鏡話‧臺詞》，我的「限制級」照片》和《五九老爸的相簿》，也產生了關聯性的影響。

在《《鏡話‧臺詞》，我的「限制級」照片》（2014）中，游本寬把「照像文字」大幅度且大比例地表現在影像中，他認為「照像文字」不是文字，是影像，但他也認知「照像文字」的藝術操作成分低，因此，他刻意將文字、圖像置於同一畫面的創作意念，其實是有意地「衝撞『影像論述』在藝術化中的幾個議題。」[76] 他挑戰影像創作的原始盲點，反問約翰‧伯

75　同註 71，頁 33。

76　游本寬，《鏡話‧臺詞》，我的「限制級」照片（台北市：著者自印，2014），頁 29。

格：「影像語言，真是一種語言？」而他「以擬真的彩色或有鏡頭透視感的場景等影像自身的（藝術）語言，交叉並置了生活看板中『真實的文字』。由於照片中的文字，除了原有的文字符號意義以外，都被視為重要的視覺元素，並小心的圖象化處理，因此，只要細心觀看就可能會發現，這些『照像文字』，大不同於一般文字工作者的取景——直接、滿滿框取了對象本身。」[77]

根據游本寬上述論述，「照像文字」隱含和透露的觀念性，即是他在《《鏡話‧臺詞》，我的「限制級」照片》中反覆操作的藝術表述。

此外，從《手框景‧機傳情——政大手機影像書》、《游潛兼巡露——「攝影鏡像」的內觀哲理與並置藝術》以來，數位科技的變化快速而劇烈，游本寬在《釘地》（2023）中也採取更鮮明而直接的表現形態來反映海嘯式的數位時代衝擊：「如果可以模仿小說表述的方式（結構上的失序），刻意的多面向，類似拼貼的內容，有沒有可能成為創作者內心焦慮的另外一種（危險的）表現形式？」[78] 因此，他採用「攝影之前的繪畫動作」，來省思當代科技對人性的重大影響。他的創作，儘管無法脫離當代數位科技的干涉或介入，但對於創作者來說，把衝擊或刺激轉為作品的元素，反而因此和當代社會情境產生更高度的對話空間和機會。

如今，不只是數位相機幾乎完全取代早期機械式或電子式單眼相機，底片已經成為難以取得的材料，甚至手機拍攝也已不再被攝影家摒除在藝術創作的門外，游本寬的作品中甚至已開始部分採用手機拍攝的影像。早年赴美之初受到美國課堂的震撼，游本寬發現，作品不只是自己理念的清晰表述，或者是情感的自私宣洩，反而重要的是，在創作過程中產生出來的自我辯證；換句話說，「如果作品能帶給觀眾一個新的出發點，那麼，作品反而更可以表現出作者的生命厚度。」[79] 以此概念來推衍，在《釘地》中他採用更自由的方式，也就是推翻現代主義的經典導向，因而在最高的精神層面上，應對了「手機攝影」的民主和自由性。[80] 如此，游本寬作品中的觀念性也再次顯現於他厚實的攝影技術與美學之上。

十八家

88

《釘地
十八
2023

77 游本寬，《鏡話‧臺詞》，我的「限制級」照片（台北市：著者自印，2014），頁 29。
78 游本寬，有關觀念攝影等問題的訪談記錄，林貞吟訪問，2023.3.13。
79 同上。
80 同上。

也因此，游本寬的哲學辯證在他諸多作品中，諸如《游本寬影像構成展》、《超越影像「此曾在」的二次死亡》、《游潛兼巡露——「攝影鏡像」的內觀哲理與並置藝術》、《既遠又近……》、《釘地》等，常能在每次重複的觀看和閱讀之中慢慢成形。他在視覺上創造的衝擊或刺激常常僅是表象，而真正的核心則潛藏在作品之中，並不在虛浮的視覺內容。這也使得，閱讀游本寬的作品，容易產生各種思考的周旋和周折。

游本寬的「影像構成」展具有文化性、多元性及指標性的意義，他的影像排列與三度空間表現，在攝影藝術中因常常受限於小尺幅及少立體感而窒礙難行的狀況，提出了有趣而多元的解法。《影像構成》系列的影像排列為觀眾提出了美學與文化上種種辯證的可能，難以迅速而輕易地破解。[81]（Gassan, 1988）

確實，看作品、看書、看畫、看電影，都是非常私密的行為，觀眾的所謂理解或感動，幾乎都不能完全說是來自於客觀的理解和判斷，而大多數是出自於自己情感、認知和經歷的轉嫁或套用。但要怎麼從作品中，誘引出新的觀點或出發點，就牽涉到藝術家的底蘊和內涵。游本寬過去的作品，多數是客觀的論述，客觀的題目來自藝術家主觀的養成，但當作品可以表現藝術家生命厚度時，已經又超越客觀論辯了。在形而上的同時，是藝術家真實的存在實體。

游本寬在「2016台北國際攝影節」展出的《黑白攝影》作品，以數位攝影搭配當代影像軟體，對於傳統「黑白攝影」或「彩色攝影」的認知，提出反向的觀點，創造全新的視覺經驗，同時也挑戰觀眾在潛意識的視覺判斷中對於七彩的習以為常。在《黑白攝影》系列作品中，他想反駁或論辯的並不是黑白懷舊的灰階情感，而是一種對於當代數位攝影的混沌感知。他的黑白，是以彩色照像的方式，來體現純黑或極白的對象。[82]那麼，在黑白並非黑白、彩色也是黑白的「視覺騙局」之中，游本寬作品產生出來的觀念性，恰好轉出了他作品的藝術性。這也是游本寬的視覺語彙中常見的雙關性。

《超越影像「此曾在」的二次死亡》也是如此。游本寬一向熱中彩色照像，他認為彩色照像就像「小孩子的扮裝遊戲，老是要把自己刻意的擬真，裝扮得遠超過現實。更精確的說，彩色照片本身就是一種哲學式的超現實。」[83]換句話說，游本寬彩色照像的色彩特質表現，一

81 游本寬，阿諾·凱森（Arnold Gassan）序，游本寬影像構成展（台北市：著者自印，1990），頁2。

82 游本寬，《黑白攝影》系列創作自述，2016台北國際攝影節「師輩秀」，2016。

83 游本寬，近近看，遠遠想，緩緩翻，超越影像「此曾在」的二次死亡（台北市：著者自印，2019），頁106-107。

方面強調影像中的色彩特質，另一方面又「隱匿」色彩的獨特表述，使色彩自然地融入對象物的造形裡，本質上可以說就是一種形而上的哲學思維。不同於最早柯達「要讓色彩看得見」的喧賓奪主，游本寬的彩色美學，反而是在色彩不脫離對象的形貌和造形之下，色彩的存在不干擾對象或霸佔對象的原生印象，同時避免產生如不自然拼貼般強加於上的不融入，而使兩者自然地合而為一，不對抗亦不衝突，亦不會因而忽略對象的其他造形特質或身分意義。「當

《鏡話．臺詞》，
我的「限制級」照
崩山下收魂
2013

我們在尋求所謂的地方色彩的同時，經常都忽略了造形因素；結果，色彩就浮現在對象的最外層。」（游本寬，2023）[84] 相對的，在《超越影像「此曾在」的二次死亡》中，游本寬刻意利用影像軟體去掉色彩的無色相影像，做為他對黑白影像的想像和實驗，這反而是他對於彩色和黑白影像的雙重反動。然而他說：「它們是『原像的借身』而不是對原始對象的色彩遺棄。」[85] 一如游本寬作品中常有的一語雙關，諸如《Made in Taiwan》系列、《黑白攝影》系列和《超越影像「此曾在」的二次死亡》，都在說明作品中實際物象之外的觀念性抽象內容。對於色彩的反轉，他論述的顯然也不在於彩色或黑白的變相，而是對於數位時代數位科技的態度和觀點，不論是出於嘲諷或致敬之意，均可看出他已熱烈回應新時代的不按牌理出牌。甚至，早在《影像構成》系列中的〈五支黑襪子〉、〈恐龍下樓梯〉、〈黑狗〉等作品中，即採用了同樣的彩色照片去色彩化的黑白顯影來表現美術攝影概念。

此外，他的「黑白」攝影，同時也是在對於「黑白影像即是藝術」這種「自動靠近藝術」的認知慣性和錯覺提出批判。雖然在數位時代之後，黑白即藝術的等號關係已經被慢慢打破，數位影像的創作似乎有近乎無限的可能性，於此同時創作者若無明確的意圖或動機，那麼作品的藝術深度也就容易受到局限了。何況彩色影像產生出來的真假或虛實比黑白照片更為抽

84 游本寬，有關於觀念攝影等相關議題的訪談記錄，林貞吟訪問，2023.3.13。
85 游本寬，近近看，遠遠想，緩緩翻，超越影像「此曾在」的二次死亡（台北市：著者自印，2019），頁106-107。
86 游本寬，游潛兼巡露──「攝影鏡像」的內觀哲理與並置藝術（台北市：著者自印，2012），頁48-49。
87 在《《鏡話．臺詞》，我的「限制級」照片》中，已出現「崩山下」的地名（2014：84-88）。
88 游本寬，釘地（台北市：著者自印，2023），頁39。

象，數位影像在色彩有無之間的轉換早就輕而易舉了。**86**

而與數位時代的變化密切相關的《釘地》，則涵蓋了更為複雜的訊息。從各個特殊地名的作品影像來看，《釘地》的創作構想，早在《《鏡話‧臺詞》，我的「限制級」照片》創作時期即已萌芽 **87**，甚至可以說早在《法國椅子在台灣》的創作時期就已埋下各種種子，即使《台灣公共藝術——地標篇》中也有相關聯的表述。游本寬的作品表現，除了回應數位時代難以負載的數位資訊侵略和難以抵抗的數位副作用以外，他用自己的肉身來抵抗數位虛擬的資訊攻擊，用真實移動的身體來表達他的藝術概念，延伸《既遠又近……》一時個展的行為藝術表演。儘管他的行為展演，尚不代表他的表現風格或形式，但他強調的觀念性意義和繁複性，在重複而扁平的《釘地》影像中，持續性、一貫性的浮貼則毫不遮掩他的意圖。

《影像構成》系列
龍下樓梯
88

以《釘地》十一張跨頁的大幅作品來說，原始紀錄照片本身已具備豐富的內容和美感，而浮貼的圖資和空照圖則不僅有數位資訊的意義，也有彼此對話、參照的目的，三者交集出照片的真實性，也驗證了拍攝者的真實在場。但同時也拆解原始影像的完形，影像產生破壞、裂口，然後從破壞之中再形成他真正意圖表述的概念。他說：「數位攝影家，以即時性的眼見為憑，浮動的訊號為證，不討論照像的潛影現象和藝術。」**88** 這樣的概念其實在《超越影像「此曾在」的二次死亡》中即有出口的端倪，是他意圖傳遞給觀眾的心有靈犀：

書情影像

符有意

旨漂浮

文化、歷史,隨風剪

影像書情

作者

時空無雨

觀者,唯心相連

(游本寬,2019) [89]

百
三

除此之外,浮貼在《釘地》跨頁影像〈阿兼城〉、〈官有地〉、〈險崙子〉、〈網絃〉、〈豎坪〉等五件作品視野中間的空照圖,也對應了單張影像〈百三〉的數位觀景窗,也就是呈現出拍攝者拿起數位相機拍照時,螢幕遮擋對象的觀看經驗。游本寬指出:「無論是底片或數位相機,照像瞬間,人的主觀似有若無,但又實質省略了其中心智對現實世界的遮掩。視覺持續建構的經驗於是斷層了。攝影者兩眼加總的所見,也從未比手上單眼透視的拍照結果更為完整。」[90]

《釘地
百三
2023

轉身。視覺看不到的部分或許有遺憾,但未知的部分實質上也無法抗拒。想想:意識總是自動排除對自己不利的現象,不是大聲嚷嚷、急急的推給無心,就是推托給「河道上的訊息」真假難辨。我,面對著世界,即使不轉身,數不盡如同數位拍照的「心智複見」,行、走、坐、臥,近在咫尺。

(游本寬,2023) [91]

89 游本寬,超越影像「此曾在」的二次死亡(台北市:著者自印,2019),頁87。

90 游本寬,釘地(台北市:著者自印,2023),頁39。

91 游本寬,釘地(台北市:著者自印,2023),頁39。

《影像構成》系列
黑狗
1987

左、右頁四圖：《遺黑》系列　2013

《黑白攝影》系列
三個乳頭的女人
2016

《黑白攝影》系列
收工了
2016

《太太的義大利照相簿》系列
尋 16
2023

《潛‧露》系列
龜位
2011

《口罩風景》
框,限
2020

《老闆！老闆？摩鐵──》影像裝置
2017

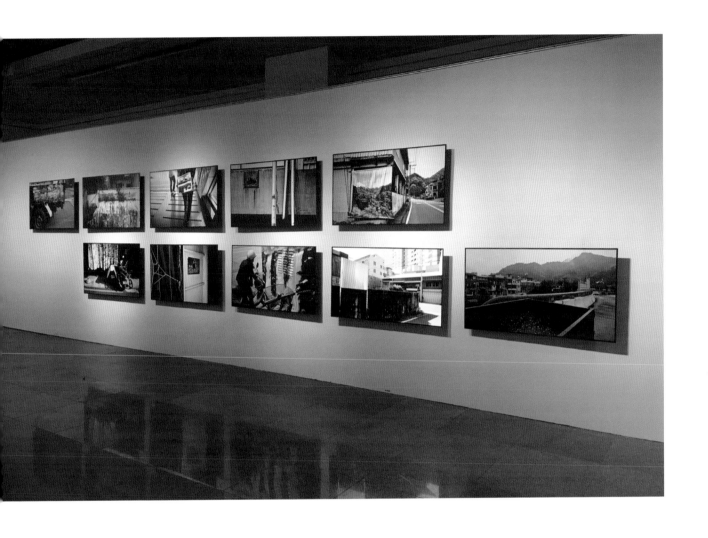

《動・風景》影像裝置
2018

《撼景》系列　水鴨的綠敬禮　2017

《撼景》系列　教堂槍聲　2017

《釘地》 官有地　2023

《釘地》 豎垾　2023

不是單張影像的獨白

照片單張，故事曲折，難加章

系列照片

散異的時空有串連，畫面壯，氣勢揚

系列影像無需動，符徵混視覺，符旨滲內容

有聲有色、故事篇篇、情意綿綿

（游本寬，2019）[1]

約翰・伯格（John Berger, 1982）認為，「專業攝影家在拍照時，總試圖找出具有說服力的瞬間片刻，好讓觀看者能賦予影像一套適切的過去與未來的脈絡。攝影家藉著他對拍攝主題的理解或同理心，來決定何謂適切的影像瞬間。然而，攝影家的工作與作家、畫家，或演員有所不同，他在每一張照片裡，只能進行一個單獨的構成選擇；也就是選擇要拍攝的瞬間。與其他傳播方式相比，攝影在展現創作者的意圖性上顯得特別薄弱。」[2] 相反的，對於游本寬來說，攝影迷人之處，反而是因為攝影是「在相當有限的自由上，找到新的可能性。」[3] 他認為，當敘事內容不同時，構圖產生改變，被鏡頭停止下來的空間，也就創造出情感上和視覺上的變異和流動。而進入「後攝影」時代之後，傳統底片攝影（film-based image）淡出甚至完全消失，而藉由電子、數位成像如電腦、手機等互動裝置而產生靜態影像的攝影方式，則繼位成為攝影成像的基本操作方式。[4] 此時，他也提出哲學式的質疑：攝影家如何把自己從高解析度的螢

1　游本寬，超越影像「此曾在」的二次死亡（台北市：著者自印，2019），頁 25。

2　約翰・伯格（John Berger）、尚・摩爾（Jean Mohr）合著，張伯倫譯，外貌，另一種影像敘事（Another Way of Telling），台北市：三言社，2009，頁 95。

3　游本寬，有關非單張影像等問題的訪談記錄，林貞吟訪問，2022.9.26。

4　游本寬，台灣大專院校數位攝影教育的觀察與省思，現代美術學報 9（2005.5），頁 14。

幕和美學中解放出來？他指出：「由於數位藝術本質是探討電腦及藝術母體的新關係，因此，探研『後攝影』藝術數位創作或應用，就是將議題精確地提昇到攝影、數位、電腦及藝術共存的可能性。換句話説，透過電腦技術所製造出的影像作品，除寄望能如同傳統素材般製造官能快感及體驗之外，數位攝影如何能再加上流動、易變、直接、互動、易於傳遞和即時等特質，進而將生活裡熟悉事物加以擴大、再製，甚至改變原始身體和環境的互動經驗，在意識或潛意識的距離認知上，營造出新藝術思維。」[5]（游本寬，2005）後攝影時代的數位照像及數位造像，光圈快門不再是中心思想，而游本寬鏡頭前面映照的政治社會文化實體，傳遞的也就是他內在的哲學精神。

> 事，一旦被時空演繹，便不再是原意
> 物，如同羽翼被吹起，風情重新再定
> （游本寬，2019）[6]

從游本寬後來的作品表現中即可明顯看出，他大膽地接受了後攝影的數位新影像[7]，而他在美術攝影的實驗和藝術概念的實踐上，也因此得到更大的速度、數量、彈性和自由度，同時得以無痛回歸藝術的內涵和本質。而發表形式上，他也逐漸接納流動影像[8]在高階螢幕上的「還原」[9]和表現形式，同時也適應當代數位生活改變後的媒體使用習慣，開啟虛擬平台（如臉書）的新作品發表模式。對數位科技的迎接和採納、以縮小規模的緊密對話方式發表新作品，並以展覽書的形式主動走到觀眾面前為觀眾個別開展，兩者是同時並進的。也就是説，即使數位時代逐漸改變我們的認知和閱讀習慣，游本寬仍在虛擬和現實之間保持相對友善的平衡。

此時，從作品呈現的結果來説，藝術家們各種複合影像的多元造像就出現了，至於內容上是否足以支撐論述上包括美學和內容的層次，也就各有巧妙不同。游本寬認為，創作者或有必要改變説故事的方法，包括時間軸、空間軸的處理方式等，而這也使得非單張影像的表現方法因而產生相當重大的變化；而同時，非單張影像的創作表現形式，也就是用非單張照片的方式來探討作品的論述，也讓創作者擁有更大的説故事空間。

5　同註 4，頁 23。
6　游本寬，超越影像「此曾在」的二次死亡（台北市：著者自印，2019），頁 52-53。
7　如他所述，意指正面面對圖像資訊化的事實，放棄單一、原創的現代藝術觀。然而，他認為數位攝影和電腦後製處理不應等同視之。
8　此處意指攝影獨有的幻燈片流動形式。
9　此處意指他的理念：數位影像本來就不應該輸出在相紙上，而應該回到數位呈現的螢幕上。

從一九八零年代末的「影像構成」時期開始，游本寬即不斷實驗非單張影像的表現形態，形式上用繁複的構圖方法來呈現創作概念，內容上用多重的元素來創造更複雜的故事軸線，這或許也就是他的影像可以耐受不斷的重複翻看，得到不同見解和感受的根本原因。也就是說，由於他作品中蘊含的元素、條件、情境經過重重的堆疊，觀眾不同程度的感知、領受往往在不同時間、不同階段而被召喚出來。此時他的作品已逐漸擺脫完形的結構方法，他採用的結構元件陸續出現可被辨識或解讀的社會性符號，而他論述的核心對象和環境之間，也採取不過度疏離的表現方式，兩者之間的關係即使濃稠度提高但仍具有語境的某種抽象性。[10]

舉例來說，相較於相對簡約（化）的平面設計概念，他的並置影像在主要訊息之外，小心謹慎地添加更多不直接影響主要對象的細碎次要訊息；也就是收納更多和環境相關的訊息，讓原本簡約的畫面呈現熱鬧繽紛的氛圍。從這裡也可看出，攝影者在身體移動上的距離變化。換句話說，較為寬廣的影像內容產生出來的視覺豐富性，往往可以讓主題和環境之間因為訊息被過度抽離的圖像，回到更靠近原本客觀的視覺性真實；與此同時，攝影者也有機會表現個人在視覺韻律上的建構能力。同時，細節繁複、視覺精彩的圖像，也較有機會突破影像邊框的想像限制，甚至融入閱讀的當下情境，產生表象資訊以外的情感氛圍，進而和觀看者之間產生更多的對話和連結。[11] 好比《太太的義大利照相簿》系列（2023）[12] 中的〈尋 12-1〉，左右兩張影像因為樹葉枝幹的延伸性、人物的動態性，雙影像並置的結果得以讓影像內容突破框架的局限，而觀看者的視線也得到跨越界線的自由度和延展性，「尋」的意涵也就在影像的結構中自動浮現出來。

《太太的義大利
照相簿》系列
尋 12-1
2023

再如在虛擬平台發表的《既遠又近》系列（2022）[13] 中三影像並置的〈20220710〉，不僅有風動的痕跡，更有形狀與色彩結構統合出來的具象內容。左側兩張影像和右側影像的風動在圖形上完全對應，左側影像的線條及色彩結構和右側的風景相對，左側的大鳥和右側的搖晃枝葉相對，左側兩張影像各半的水塔則將兩張影像自然地合而為一。作品明確顯示為大鳥圖

10 游本寬，有關非單張影像等問題的訪談記錄，林貞吟訪問，2022.9.26。

11 游本寬，有關後攝影等問題的訪談記錄，林貞吟訪問，2023.7.1。

12 游本寬發表於臉書（Facebook）的作品，2023.7.1-7.25，與《釘地》有隱性關聯。在臉書發表結束後，亦限量出版「展覽書」《太太的義大利照相簿》（2023），惟內容因脫離臉書限制而有部分變動。

13 游本寬發表於臉書（Facebook）的作品，屬《既遠又近……》前作，2022.7.6-8.15。

《既遠又近》系列
220710
22

像，但右圖震動的翅膀或許亦即是暗示蝴蝶效應的後果近在咫尺？這或許也說明了游本寬的作品何以常能帶來深度的反思。他的作品若單純以當下境況來推敲，很可能就會錯失作品背後閃現的真正話語；相對的，在不同時間、情境下反覆觀看他的作品則可發現，在他有意反映近身的現況或某種現實條件的同時，可能也在回應遠處的歷史情境或現象。換句話說，他的作品隱約地也在說明，遠端的某個動能對於近端無法抑制地產生的作用。**14**

而在環境中細碎資訊的框取上，為了保持影像現實的面貌，他盡可能收納接近兩眼可見的畫面，除了採用微寬角度的廣角鏡頭以外，他同時在對象物的面前不斷地後退，意圖在鏡頭裡面含括雙眼可見的最大訊息量，同時又必須在訊息的多寡之間，做出「藝術性的取捨」。**15** 換句話說，既追求夠多的訊息量，又必須有意識地限制訊息量。同時，也因為所有有意為之的攝影者視點、元件、結構選取、設計，因為高度壓縮而產生的圖案化，或因為高度濃縮而產生的斷章取義，都一點一點造成影像真實感的破壞；因此，為了創造影像真實性的認知，他刻意收納環境中的各種細小元素，「例如零星散落如視覺刺點的小物件」，刻意地使得影像結構變得更為鬆弛。可以說，他的構圖方式基本上違背了早期的攝影原則，但他得到了最接近真實面貌的影像內容，而畫面中自然被納入的複雜元素，也就更能夠闡述日常生活中隨處可看的各種充滿破壞性的視覺環境。如此，紀錄照片的真實性也就被大大的強化了，所有人造環境造成的人為破壞，都成為不可避免的視覺元素。

14 林貞吟，個人網頁（https://reurl.cc/GAgMWv），2022.8.23。
15 同註 11。

這在他的《家庭照相簿》燈箱裝置（1996）作品中就有最直接顯明的表現。對游本寬來説，拍照越是接近於自然的行為，越是趨近於身體的經驗，也就越是接近藝術的實踐。換句話説，在他鬆散的構圖之下，收納最大量的環境資訊，同時對象物和環境產生最多的聯繫和各種有意義的連結，最後的影像結果往往也就能因此和觀看者之間激盪出最大的共鳴。表面上畫面中的多，和凌亂常常是一線之隔，關鍵在於主題和環境彼此之間的對話方式和關係，是否具有相對應的關聯，而此時，時間的長度即成為觀看的必要條件。也就是説，經過一段時間的觀看之後，觀看者或許就可以慢慢去除自己的主觀和觀看習慣，而能夠把看似零碎鬆散的各種小物件和小資訊，逐漸地和大主題之間扣合，而產生關係的對應和連結。

《家庭照相簿》系列之 18　1994

跑步、旅行、學編織、學烹飪、看點小說……生活偶爾會有好畫面

只怕沒有勇氣面對
日常潰散的「非決定性瞬間」，才是生命的真實
（游本寬，2019）[16]

《家庭照相簿》系列之 21　1994

為了破壞完形的框取慣性，游本寬曾表示花非常多年的時間「練習」家庭照像，對他而言，這樣的練習相當於某種內在的鍛鍊，也就是為了促使他和拍攝對象、對象和鏡頭、影像和觀看者之間，形成某種「喃喃自語的飄浮狀態」。[17]另一方面，觀眾的接收也是純然的自由，觀眾觀看的韻律，也就來自於這種自由心證的閱讀和觀看之中。

或許，攝影本質上在擷取時空中的片斷時，也最容易看出隱藏於現實環境中的相對真實，畢竟人在習慣領域中容易失去對於真實感的敏銳度，而產生習以為常的視而不見。因此，在鏡頭面前集合了集體意識、歷史和文化現象的種種內容，游本寬即採取新地誌攝影的角度再現環境中的客觀資訊和中性物質，刻意的淡漠和疏離當中的環境因素，降低人為設計的擷取，進而呈現出人在社會環境中生活的真實面貌。

16　游本寬，超越影像「此曾在」的二次死亡（台北市：著者自印，2019），頁 52-53。
17　游本寬，有關後攝影等問題的訪談記錄，林貞吟訪問，2023.7.1。

他在完形的破壞上，在「影像構成」時期即經過不斷的實驗，並得到一種視覺上的哲學感知。《影像構成》系列在形式上採取類似拼圖的多張單張照片並置，而在敘事結構上，則是採用「類似文字造句」的方法來建構影像故事。他的並置影像，「似詩般分岔了時空，影像構成的眼珠子，輕鬆中有不斷旋轉的忙碌，認真的想說服觀眾：照像並不只等於復刻現實的『紀錄照片』，也可以是藝術創作的思維。」[18] 這也是游本寬對於紀錄攝影在美術攝影中的角色重要性提出的見解，同時也是他在美術攝影中哲學思維的應用。

舉例來說，《影像構成》系列中的〈五月花二號〉（1988），從作品的命名即可立即得到游本寬雙關語的暗示，暗指作品中的政治和環境議題；而破裂、分割、重組、再現的影像主張和敘事風格，則清楚表述了他在藝術表現上關鍵的觀念性。觀看者的視線未被限定入口，但從所有單張影像中，可以明顯看出唯一一張顯著不同的影像，亦即直二橫三的單張影像。影像中白色上衣的人物背對鏡頭，面對面前成山的白色花叢。這張單張影像也相對接近類型學的白色天空背景、正面順光，呈現出某種平靜、客觀的氛圍，也表現出愛德華・威斯頓（Edward Weston）影像故事開端的重要前景。相對於這張影像，周遭所有影像全部都是採取向下的視角，相對顯得這張單張影像的突出，但也使它成為穩定整件晃動作品的重心。此處的多張單張白色花叢，推測亦是借喻「五月花」的意象，引申十七世紀五月花號對於民

《影像構成》系列
五月花二號
1988

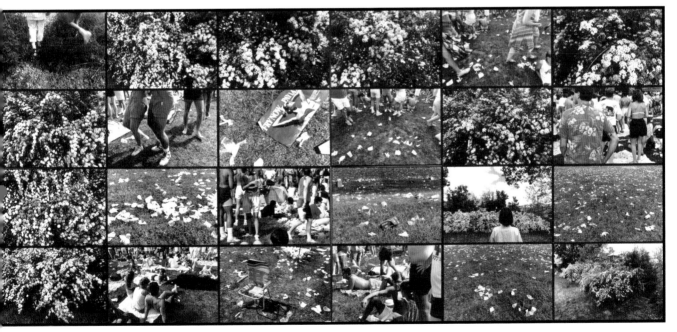

18 同註 17。

主自由的追求。白色的意涵，以及黑色的意涵，在游本寬的作品中常常擔任非常重要的角色，在這件作品中也有相對明顯的意義。例如，白色除暗指政治文化符碼以外，也常被借喻純淨潔白的表徵，說明不被污染的原色或原生相，在這件作品中即相對地表現出游本寬暗諷的雙關性；換句話說，也就是用純淨的白色來諷刺白色造成的不純淨和毀損。更為諷刺的是，被破碎、凌亂，以及和當下歡樂動態不調和的白淨平靜，攜手影射民主自由的濫用和踐踏，以及環境的破壞；與此同時，不斷退後觀看作品的混亂（chaos），卻又得到某種和諧的規律和韻律。這可以說也是游本寬影像雙關意涵的表現。而花是實景，「花」也是虛景。二十四張並置影像中除白色上衣主角靜止不動以外，其他人物和物象都處於搖動、變動、移動中的狀態。相對於白色人物的直四橫二藍色小船意象，在造形上也遙對右下角的花叢。從影像中浮現出來的故事像似：

「五月初，天空很白，我彷彿站在地球的中心。抬頭看看乾淨透亮的天空，略微低頭面向前方朝我衝來的白浪，四世紀前的先人身影還在。有一種接近末日的悲哀。天氣很好，三個小時前，這裡彷彿剛剛發生了一場世紀浩劫。草地青綠，繁花盛開，人群開始走進來，野餐，熱舞，日光浴。一張一張鋪在草地上的墊子、涼椅，一雙一雙踩踏在草地上的腳，一個一個或躺或臥的軀體。好像過了不太久，三個小時後，人群慢慢往四周圍緩緩散去，花朵的色彩被人披在身上帶走，右上，左上，左下。原來塞滿青草地的一雙一雙的腳、一個一個的軀體，不見了；剩下一張沒有人的庭園涼椅、一張沒有人卻畫著人的野餐墊，還有草地上一張一張的『五月花』、一叢一叢的五月花，被遺留下來。我留在原地，不動。」**19**

此處應也可以回應游本寬獨創的「敘事‧成像‧傳播」創作理念的基本操作概念與手法。他的非單張並置影像，故意保留黑邊來表示對於布列松的反對或反叛，除了說明照片未經變造或刪減的原生性，各別的單張影像被拆解來看時，也恐怕難以用藝術性來探討，甚至結構上也顯得零散而無章法，被決定的「瞬間」完全不符合布列松美學的定義。但也因此可以看出，這些看起來不具特殊意義的破碎單張圖像，都是在他「成像」之前基於「敘事」的目的而早已設定的元素內容和意欲擷取的片斷。

如庫曲里葉（2015）說的，「充滿創造力的視覺藝術家訴說故事、如夢的場景和虛構的故事

19 本書作者之詮釋與轉譯。

所帶來的迷幻與氣息，也進入了攝影影像。」[20] 游本寬的影像敘事，可以說在非現實的表現之中，即明顯地傳遞了某種似真似幻的藝術風味。這樣的敘事方式，不在於日常事件的即時和忠實記錄，而在於不考慮商業目的之下，得以以充分的時間來完成影像的處理，同時「安排場景並且創造敘事性的畫面組合，」[21] 他反抗並且成功脫離了「決定性的瞬間」，同時得到攝影創作的自由和彈性。

《影像構成》系列的起點，或許應回溯自游本寬出國之前受攝影家莊明勳的啟發。一九八零年代，他在爵士攝影藝廊看到莊明勳以「組攝影」[22] 形式展現商業攝影，一時驚為天人。當時在其他商業攝影棚仍然採用時下流行的傳統擬真背景畫布時，台北市城中區先進前衛的「白光攝影」已改採全白或單色乾淨的背景，莊明勳當時即利用白光攝影的簡潔和現代性，結合自己的設計理念，拍出極具油畫質感的物件，和當時的商業攝影拉開相對明顯的距離。這樣的作品帶給游本寬當年極大的視覺和情感震撼，因此想盡辦法拜入莊明勳門下。除了技術的訓練和美學的養成，在莊明勳的攝影工作室，他從莊明勳的「組攝影」初次接觸到非單張的概念，後來還和這個小型商業攝影私塾的同學，在來來畫廊舉辦了結業攝影展，展出他的組攝影成果〈音符交響曲〉。可以推測此時得到的非單張影像概念，對於其後游本寬在後攝影時代的影像表現和發展衍生，應該具有非常重要的影響和潛在關聯。

影像並置和影文並置的複和影像表現形式，是游本寬藝術的多重表現形式之一，他從一九八零年代初期即開始探索單張影像「複合透視」的可能，自認當時較多是追求元素的視覺張力，抗拒單純直接的內容形式。而後在他結合從原生台灣的根源以及從英美吸收的新養分而完成

990 年《影像構成》系列
在台北市立美術館展出。

的《影像構成》系列，即清晰徹底地演繹了他在複合影像結構上的美學與哲理，創造了「影像構成」形式的新藝術表現。《影像構成》系列不僅是綜觀他三十多年藝術成果的關鍵基礎，尤其重要的是，非單張的《影像構成》表現形式在他提出之後也得到不斷的引用與套用，影響極其重大。從台灣近十年來各種公、私展覽或比賽中被大量引用的狀況，即可得到印證。但可惜的是，眼下諸多並置、非單張的影像作品，距離「影像構成」形式和內容的影

20 伊麗莎白‧庫曲里葉（Élisabeth Couturier），施昀佑譯，如何辨識當代攝影，當代攝影的冒險（Photographie contemporaine, mode d'emploi），台北市：大雁文化，2015，頁 13。

21 同上，頁 24 。

22 莊明勳的獨特表現法，主要是指在相同的美學基礎上，影像重複地接二連三出現的表現形式。但組攝影並不同於後來游本寬並置影像的概念。

像深度和哲學內涵，似乎尚有不小的距離。

然而，細細思考他的解釋，或許也能慢慢體會《影像構成》系列創作的奧秘：「非單張影像把形式跟內容都刻意切碎，是為了形成新的結構和新的閱讀方式。」（游本寬，2022）[23] 而此處的非單張影像並未進行數位暗房的化學性操作，而僅在「後攝影」的物理性處理之下，觀眾即可從複雜、斷裂、跳動的圖像結構中得到全新的「看見」和體會。

而單張的平面性實踐，也早已不同於早期的敘事概念和層次了。游本寬的系列作品中，單張作品涵蓋繁複的影像和內容細節，仔細閱讀畫面中的所有跡證、線索，即可理解、感受他在這些影像中意圖傳遞的複雜訊息；而不規則交錯出現的並置作品，則提供觀者多重的思索空間，即如游本寬（2012）陳述的：「影像並置是『想像與實拍』前後神秘交錯的藝術，一種感性、理性、邏輯、隨意、線性、跳躍、繁、返、複、復、交、疊……。」[24]

下三圖：
《有人偶的群照與聖誕樹》
2008

平面作品中，任何「多出來」的藝術空間
是　主角本身符號、意義的附加詮釋
是　造形特質的再延展　單一影像「圖」「地」的再分解
（游本寬，2012）[25]

而他的影像並置，即使形式呈現帶有些許「類型學」意圖，但並置結果已不再是全平面化的照片，甚至還結合了場域藝術（Site Specific）的影像裝置和複合詮釋，例如：以私人心境為內容、雙系列影像並置的「攝影家的書」《有人偶的群照與聖誕樹》[26]；台北市立美術館大展廳中量身定做的九十公分寬窄巷內，上下左右緊併相連的《台灣圍牆》；「平遙國際攝影大展」中，後現代、九宮格狀的《台灣水塔》系列；國立台灣美術館大展廳內，巨大照片上下串連成兩三樓層高、具「直柱、地標感」，強迫觀者採傳統中式、上上下下閱讀影像的《台灣公共藝術》[27]；法國巴黎近郊畢松藝術中心（Centre d'art

23 游本寬，有關非單張影像等問題的訪談記錄，林貞吟訪問，2022.9.26。
24 游本寬，游潛兼巡露——「攝影鏡像」的內觀哲理與並置藝術（台北市：著者自印，2012），頁73。
25 同上，頁66。
26 游本寬於2008年在台北國際視覺藝術中心「攝影家的書——世界名家攝影集特展」中展出的僅有三本的超限量作品《有人偶的群照與聖誕樹》。
27 同註24，頁72。

contemporain la Ferme du Buisson, Noisiel/Marne-La-Vallée）牆面凹洞中滿溢凹洞的《真假之間》系列假動物和巨大空間中穿透樑柱的《法國椅子在台灣》系列；德國柏林福德根（Forderkoje）畫廊的替代空間中，《台灣房子在柏林》系列的「互動式特定場域作品」（Interactive & Site-Specific Works）[28]；以及華山特殊ㄇ字型設計的展出空間中，《老闆！老闆？摩鐵——》的靜態影像和流動影像並置等等。從台北市立美術館的「影像構成」展（1990）開始，已繁衍出各種新的面貌和形態。

其中，《法國椅子在台灣》系列的幻燈片投影特殊之處也在於場域藝術的表現，如伊通公園和前述畢松藝術中心因空間中介質的存在，即形成影像自然地阻擋和切割。而《台灣公共藝術》地標篇，則可以說即是承繼並擴大了游本寬自《法國椅子在台灣》系列以來在文化和美學上的論述：在挑高而巨大的空間中，除了由十大張平面影像構築而成的巨型「影像柱」[29]，對應地標在形貌上的實體意義之外，另一側則是看似微飄動的地標投影。這些飄浮不穩定的影像除了暗示地標的可變性之外，在經過中間特別設計的巨大立柱（100×365cm）時，則形成比《法國椅子在台灣》更為明顯的切割和阻隔。巨柱背後的巨大、邊線銳利的黑色陰影，完全不同於畢松藝術中心溢出凹洞的《真假之間》假動物或衝出牆面界限而邊線破碎、變形的《法國椅子在台灣》，而更趨近於一種「黑洞」般不可解的吸力和壓力。後來的《遺黑》系列，或許可以說在內容上即在於呼應《法國椅子在台灣》、《台灣公共藝術》地標篇中裝置影像切割如黑洞般的吞噬力量。

此外，《法國椅子在台灣》系列和《台灣公共藝術》地標篇，游本寬採用幻燈片投影來呈現影像裝置，幻燈片投射影像的方式，經過單格影像的輸出、定點的喘息，彷彿傳遞出一種說話的速度，透露出他的敘事風格中一種穩定而平和的語氣。而投射影像的重點，在於相對於被動地等待觀看者走向影像，一種「影像走向觀看者」[30]的新思維方式。對於游本寬來說，

28 姚瑞中，台灣當代攝影新潮流，台北市：遠流出版，2003，頁24。
29 游本寬，《台灣公共藝術——地標篇》影像裝置，「非20℃——台灣當代藝術中的『常溫』影像展」展覽自述，2008。
30 同註23。

不同的「攝影距離」[31]產生觀看者對於作品的另一種理解和詮釋，
觀看者也因相對距離改變的視覺感受而產生不同的心理反應。他的
幻燈燈片投影的定點換氣和後來數位影像映射的流動速度，都類似
於他獨有的說話口氣，也形塑出他作品特殊的個性與風格。

他從 2000 年開始採用 OLED 高解析度的大螢幕來呈現影像作品，創
造出新的思維層次。不變的是，即使他如今因應數位時代的訊號變
化而改變了載體和影像表現，他的流動影像仍然採用幻燈片式的單
格影像連續播放，而他在影像和影像中間斷的形式，考量的呼吸速
度、換氣點，應該也就是他想要傳遞的故事段落中的節點和句點。
這點，或許相對陳述了他作品中的哲學性，一種回歸真實生活面向
的入世情境。

九零年代初在台北市立美術館的「影像構成」展之後，他的影像裝
置在九零年代末「回憶與再現──游本寬 1998-1999 大影像作品展」
中，又有了全然不同的衍生和變化。例如《影像構成》系列的〈無
止境〉上下聯作，他把〈無止境〉（上）中主體角色的美人魚直接
用約四尺寬的巨大帆布輸出，把一張普普廣告三番兩轉又還原於非
常「廣告」的帆布上，製造出大空間中懸垂拉起的漁網，一個嚴肅
的主題浮現了詼諧的氣味。而周邊裝置的小魚影像，或垂吊空中或
躺臥地上，一方面呼應原始作品意圖中的水循環概念，另一方面也
強調水中魚的浮動和漂動的「動的意象」。台北市立美術館「影像
構成」展（1990）中存在的規矩方正和典雅，到了「回憶與再現」
展（2001），反而強調了既幽默又諷刺的普普藝術意象和氛圍。又
如《家庭照相簿》燈箱裝置，在「回憶與再現」展中也不再如台北
市立美術館展出時規矩疊成家系圖的影像磚樹，而是符合當代現實
地散落、延展於地面上，各影像磚之間相連的電線，也自動地演示
了血脈相連的意義。此外，在畢松藝術中心展出的《真假之間》影

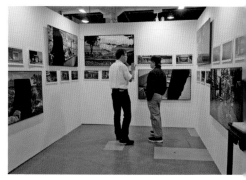

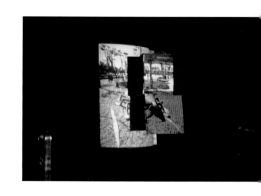

31 這也來自游本寬自身內在哲學性的感知，他在多年攝影創作過程中，透過身體距離的改變和
　　退後，實驗影像本身的變化，也驗證觀看者對於影像理解和詮釋的不同。

上圖：《台灣公共藝術──地標篇》現場裝置　200
中圖：《老闆！老闆？摩鐵──》影像裝置　2017
下圖：《真假之間》系列影像裝置　2001

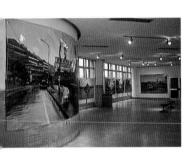

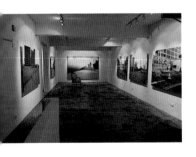

像裝置，當時在特製的牆面上製造出凹洞，投射的假動物從凹洞中像液體似的滿溢出來，洩漏出超現實的意味；而在「回憶與再現」展中，游本寬則用粗糙不平的瓦楞紙箱取代牆壁中的平整凹洞，反而增添了普普的精神。

這種雙重來回反轉的表現形式，也曾出現在《法國椅子在台灣》系列（1999）在伊通公園的展出。如雨天在鶯歌拍攝的〈鶯歌雨中行〉中，「法國椅子」直接擬人地穿上了透明雨衣「站」在路旁人行道上，然後又被輸出在巨大防水材料（230×345cm）上。根據游本寬，當初這件作品展出時原打算吊掛在伊通公園三樓外正在施工的鷹架上，不巧正式展出時鷹架卻已拆除，結果只能回到室內展出。在內容上，法國椅子穿上雨衣可說呈現了游本寬的某種入世想像；而表現形式上，小塑膠雨衣和巨大防水布之間的材質對話，也表現出了游本寬常見的特殊幽默語彙，就結果而言這應也表達了他在觀念攝影上的看法。除此之外，當時同時展出的影像裝置〈觀音山之旅〉（180×270cm），則把法國椅子的實體和台灣風景的虛擬景像在現場合併黏合，「法國椅子」「在台灣」兩者虛擬拼貼的成像結果，完全取決於觀看者的身體移動和視點變化。

在游本寬極重要的影像裝置作品之中，不能不提及「Co4 臺灣前衛文件展 II——藝術轉近」展（2004-05）的作品展出形式。其中，他展出的《真假之間》影像裝置已經遠遠超出影像本身的造形或材質特性。當中他用類似起司蛋糕的外型，「中間隨意堆砌著帶本位意涵的在地紙箱，並在上面連續地投映《真假之間》系列影像，意圖藉滿溢的影像來暗徵台灣慣有的眾多、物超所值口氣。再者，仿製外來糕點造形的省思是：廣納入口之後，緊縮出口的自限。」[32] 除了內容上探討的文化意義以外，更重要的是作品的表現上突破了攝影藝術的疆界，影像的裝置表現完全未受到載體的限制，反而在他使用的投影材料和投影環境之間，產生全新的視覺感知。透過這件影像裝置作品和周遭環境之間的連結、和觀看者之間的對話，他又創造出不同既往的感官體驗。前輩攝影家莊靈（2023）即說過：「他作品的中心深具議題性、社會性，而在美學上、表現上，亦有他的獨特性，而這種獨特性，是來自於他背後深厚的理論。他的作品，表

上至下，依序：
‧：1990 年在台北市立美術館展出的「影像構成」展中，〈無止境〉上下聯作以天地對映的方式呈現水的循環。
‧：2001 年在政大藝文中心展出的「回憶與再現」展中，〈無止境〉（上）的廣告美人魚被反轉再現於塑膠帆布上。
‧：《法國椅子在台灣》系列之〈鶯歌雨中行〉 1999
‧：1999 年在伊通公園展出的《法國椅子在台灣》系列現場裝置〈觀音山之旅〉。

32 出自「Co4 臺灣前衛文件展 II ——藝術轉近」展（2005）中的藝術家論述。

現他對於攝影的理解，而他達到的境界，也是前所未有的。」[33]

從《真假之間》（2001）小心地將單張影像全部左右對接而成的非單張圖像河，到《游潛兼巡露──「攝影鏡像」的內觀哲理與並置藝術》（2012）、《鏡話・臺詞》，我的「限制級」照片》（2014）的多重並置，再到靜態影像和流動影像並置的《老闆！老闆？摩鐵──》（2017）、《動・風景》（2018），以及結構更為破壞的《口罩風景》（2020）、《既遠又近……》（2022）、《釘地》（2023），游本寬打破四面方正整齊的格局，他的並置作品出現更大幅度的斷裂和不規則。即如資深藝評家呂清夫談及《口罩風景》時曾指出的，游本寬的《口罩風景》不同於形式主義講究平衡、節奏的構圖原則，「他的物件的搭配都是非常解構的，這樣的解構在攝影界恐怕所見不多。」[34] 從他在《既遠又近……》中繼續「破壞完形」的並置概念，或許也回應了呂清夫的觀點。《既遠又近……》表面上似乎回到優雅工整的影像並置格式，事實上《既遠又近……》的空間破壞（或突破）則完全跳脫影像空間包括書本和四面白牆、天地的限制，平面影像和流動影像的並置則比之於《老闆！老闆？摩鐵──》和《動・風景》，又提高了觀念藝術的哲學意味。

此外，在華山文化創意產業園區「2014 台北藝術攝影博覽會」展出的《《鏡話・臺詞》，我的「限制級」照片》中，游本寬重新定義「展覽」的形式和意義，開始熱中於選擇華山文創園區這樣的場域以及這類的聯展模式。他把每一次參展都視為個展，認為實體展場僅是他接近觀眾宣告新作品概念的空間場域，「展覽書」才是他真正的個展展場，因而在實體展場反而僅提出幾件代表性作品。但有關於展覽書的概念，早於《游潛兼巡露──「攝影鏡像」的內觀哲理與並置藝術》的類祭壇畫表現之前，游本寬在《有人偶的群照與聖誕樹》（2008）的「攝影家的書」[35] 中，即以雙開門的概念，把《有人偶的群照》及《失根的聖誕樹》兩系列影像，左右並置於書中，提示非線性閱讀的觀展體驗，當時即相當程度貼近了當下跳躍、數位式的認知概念。而到

上圖：
《口罩風景》的並置表現，開始出現斷裂和不規則。圖片出處：游本寬，黑色拉頁的藝術想像，游本寬・「口罩風景」攝影藝術書（https://reurl.cc/jDnobL），2021.1.18。

下圖：
《既遠又近……》的影像並置已完全破壞完形的觀看和閱讀慣性。

33 莊靈，有關游本寬作品等相關問題的訪談記錄，林貞吟訪問，2023.7.28。

34 呂清夫教授談《口罩風景》中的「解構影像」，出自個人網頁（https://reurl.cc/OvDYRA），2021.3.3。

35 「攝影家的書」的展覽概念，應某種程度上也回應了 1997 年法國國家圖書館舉辦的「藝術家的書 1960-1980」的藝術家書本概念。

了《超越影像「此曾在」的二次死亡》（2019），作品發表的場域正式全面翻轉，游本寬開始進入小型展覽或書畫空間與觀眾進行深度對談，不再以長時間展出的方式來舉辦個展，而是以大範圍但短時間的巡迴方式，用另一種「藝術家主動走到觀眾面前」的方式來深度剖析和分享自己的作品。而這樣的表現方式，也回應了他在投射或映射流動影像的表現概念，也就是將作品（展覽）直接送到觀眾眼前的做法。

而後《釘地》的並置形式再次進入新的層次，文字、影像、「影・文」並置、影像裝置，不規則的非單張影像有限度地拆解打破游本寬過去對於色彩、造形、線條、方向等等的多重考量，而將影像的並置結果交由觀眾的主觀意識來決定。

左邊，豈是右邊的起點？
右邊，可是左邊的續集？
左，意圖隱喻右
右，開啟左的幻象

非單張影像的「立體」不就該如此——
影像不停的
講、聽、鬧

持續的相互干擾
來回牽動視線的時空
一再產製故事的複意
（游本寬，2019）[36]

《超越影像「此曾在」的
二次死亡》發表現場
2019

36 游本寬，超越影像「此曾在」的二次死亡（台北市：著者自印，2019），頁 23。

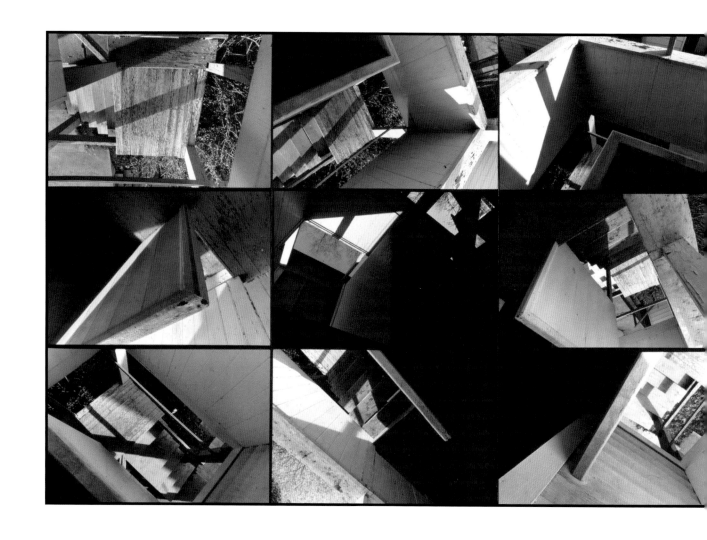

《影像構成》系列
下樓梯的杜象
1987

《台灣水塔》系列九宮格
2008

《影像構成》系列
喂，蘇珊在嗎？
1988

《口罩風景》
疫居，無社交
2020

《口罩風景》
穿了又脫
2020

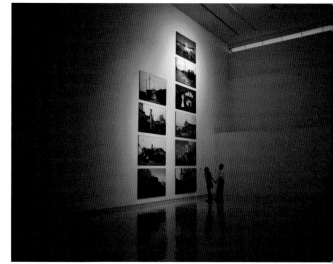

左、右頁：
《台灣公共藝術——地標篇》
影像裝置
2008

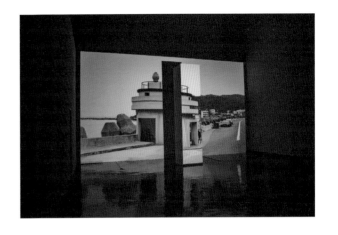

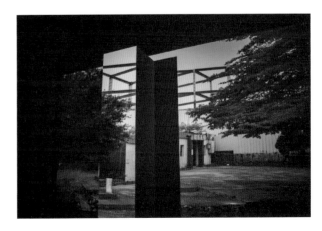

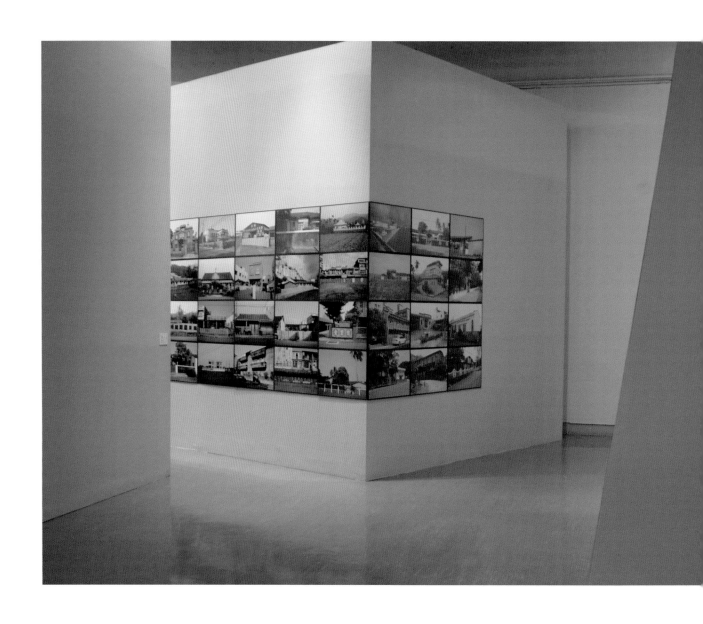

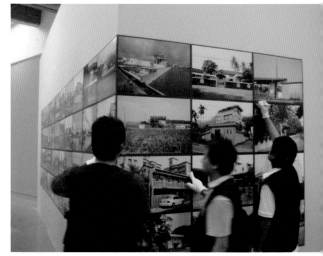

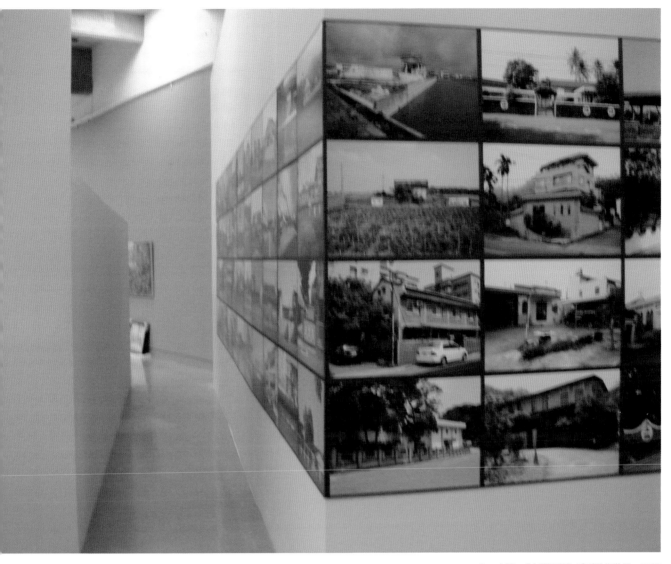

左、右頁：《台灣圍牆》系列影像裝置　2008

左、右頁:《真假之間》系列影像裝置　2004

《潛‧露》系列
微箭
2011

《潛‧露》系列
魚甘
2012

《潛·露》系列
赤足
2011

《潛·露》系列
冰輪
2011

《鏡話・臺詞》，我的「限制級」照片　拔辣　2013

《鏡話‧臺詞》，我的「限制級」照片　大人物答謝金　2013

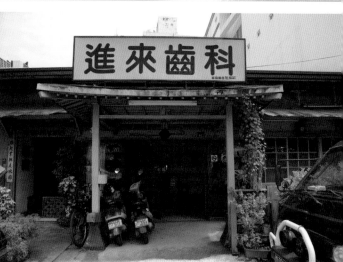

《鏡話‧臺詞》，我的「限制級」照片　嘴8開進來　2013

《鏡話・臺詞》,我的「限制級」照片　地方髮院出口　2013

《鏡話・臺詞》，我的「限制級」照片　不破嘴　2013

讀影像，
讀文字滲入的離合

攝影人如果透過書寫的過程，可以逐步的釐清在個人照像方面的原始動機，或許便可以讓當下休閒似的拍照活動，變成一種長長久久的生命現象。至於書寫的內容，若可以像是撰寫大文章前，先進行章節、段落的大綱擬定，並對創作內容和形式的歸納有所助益時，那還真算是有效的另類照像工具——書寫攝影；另類的影像編輯。（游本寬，2009）[1]

根據蘇珊‧桑塔格（Susan Sontag），文字的存在創造了照片被理解的機會，這點等同於解釋了約翰‧伯格主張「攝影僅是翻譯，而照片僅是擷取時間中的片斷而已」這樣的說法。在這樣的狀況之下，文字也就製造了攝影和照片意義發展的可能。但危險的是，文字可能操縱了照片被理解的方法，對於照片本身涵蓋的簡單或複雜的相對意義，則可能產生漏洞或縫隙，不論是標題、照片說明等，都可能因為有限的主觀詮釋而產生影像空間的局限。

一張照片，就像一個「相遇之所（meeting place）」，身在其中的攝影者、被攝者、觀看者，以及照片的使用者，對於照片常有著彼此矛盾的關注點。這些矛盾既隱蔽，又增加了攝影圖像原本就具備的曖昧不明特性。（約翰‧伯格，1982）[2]

約翰‧伯格（John Berger, 1982）認為：「在照片與文字的相互關係裡，照片等待人

1　游本寬，超越影像「此曾在」的二次死亡（台北市：著者自印，2019），頁 7。
2　約翰‧伯格（John Berger）、尚‧摩爾（Jean Mohr）合著，張伯倫譯，外貌，另一種影像敘事（Another Way of Telling），台北市：三言社，2009，頁 15。

們詮釋，而文字通常能完成這個任務。照片做為證據的地位，是無可反駁的穩固，但其自身蘊含的意義卻很薄弱，需要文字補足。而文字，作為一種概括的符號，也藉著照片無可駁斥的存在感，而被賦予了一種特殊的真實性。照片與文字共同運作時力量強大，影像中原本開放的問句，彷彿已充分地被文字所解答完成。」[3]

而視覺藝術中，但凡圖像有了文字的介入，作品往往易被轉移到另一層面；但在以觀念為材料的觀念藝術上，若結合了文字，文字則亦成為藝術表現的材料。而在觀念攝影的應用中，文字被用來延伸影像旨意，文字的角色和意義更具有新的可能。（游本寬，2003）[4]舉例來說，文字在游本寬的影像作品中即具有舉足輕重的位置，不僅做為「解答」，也做為創作概念的窗口。尤其在《真假之間》以來的所有展覽書中，文字均不止做為藝術家創作概念的傳遞，甚至《超越影像「此曾在」的二次死亡》（2019），文字更是他作品成立的必要條件。他的文字和影像之間，形成必要的對話關係，在物象存在的客觀性中，存在各種解讀和轉譯的可能性，文字即成為游本寬收斂發散的理解力和想像力而製造的創意限定條件，例如《既遠又近⋯⋯》（2022）即可看出文字在作品中的關鍵作用。若沒有文字的表意或提示，那麼《既遠又近⋯⋯》的《水塔造像》和《家園照像》，可能就會扁平到印象式攝影或畫意攝影的氛圍了。

如今，數位時代 AI 生成藝術作品，不僅「說」取代了創作（繪作、拍攝等）的實際操作，甚至文字也成為數位編碼的構件，在實體底片被「光學底片」（記憶卡）[5]完全取代之後，甚至可以利用文字輸入即達成成像的目的；也就是說，文字不站在影像的前面，代表影像發言，而是隱身於影像的背後，成為影像的構成要件。這和用文字來延伸影像意旨的觀念攝影又是不同的故事了。

文字在游本寬作品中的各種表現形態，則呈現出各種不同的意義和面貌。舉例來說，《台灣新郎》（2002）[6]中的「影‧文」關係，即如學者許綺玲（2000）的研究結論：「文章是作品的後設理論，作品是理論的實踐，文章之於作品，既是周邊互文，也是後設評論互文。」[7]

3 約翰‧伯格（John Berger）、尚‧摩爾（Jean Mohr）合著，張伯倫譯，外貌，另一種影像敘事（Another Way of Telling），台北市：三言社，2009，頁 97。

4 游本寬，從照片在「觀念藝術」的角色中試建構「觀念攝影」一詞，美術攝影論思，台北市：台北市立美術館，2003，頁 112、128。

5 游本寬，台灣大專院校數位攝影教育的省思，現代美術學報 9（2005.5），頁 18。

6 《台灣新郎》中論述的編導式攝影理論，後來重新整合編輯成為獨立出版的《「編導式攝影」中的記錄思維》（台北市：著者自印，2017）。

7 許綺玲，潛在的人文氛圍——游本寬作品中的攝影和語言，許綺玲編，臺灣攝影家－游本寬，台北市：國立台灣美術館，2020，頁 25。

換句話說，文字的角色在此處，可說即是在於解釋說明《台灣新郎》的創作概念以及編導式攝影的理論和應用。同時《台灣新郎》影文的上下對照翻閱方式，也如游本寬自述，形同一幕幕「紙話劇」的再現。

再如《游潛兼巡露──「攝影鏡像」的內觀哲理與並置藝術》（2012）及《《鏡話‧臺詞》，我的「限制級」照片》（2014）、《口罩風景》（2020）、《釘地》（2023），其中文字和影像的關係在形式上亦互為表裡，在位階上也有相當的對等關係。以展覽書而言，《游潛兼巡露──「攝影鏡像」的內觀哲理與並置藝術》的影文並置方式相對具有特殊性，依慣性翻閱書本內頁，只會看到文字書的內容，影像作品則完全隱藏在文字之下，只有在打開雙開的文字門時，影像才會猛然躍現。無論是從左到右或從右到左，文字就像是視覺上的橋接，製造出精神面的穿透，「猶如兩個不同宇宙出、沒交替的狀態，不是兩個靜止的世界。」（游本寬，2012）[8] 而文字的意義，即意指影像意涵的延伸及衍生。許綺玲（2000）亦指出，《游潛兼巡露──「攝影鏡像」的內觀哲理與並置藝術》中，「文字和圖像在書本內的相互關照，結構上的呼應，皆在共同誘導觀（讀）者如何與書多向度接觸，展開一段動態化的閱覽歷程，體會『由潛轉露，化露為潛的過程藝術』。」[9] 不僅止於文字論述和闡釋的作用，文字和圖像在作品中互動和互聯的關係和方式，也暗指作品表現多重的內容層次和面向。

此外，《《鏡話‧臺詞》，我的「限制級」照片》的影文並置，同樣也呈現出截然不同的樣貌，打開書頁，如同《游潛兼巡露──「攝影鏡像」的內觀哲理與並置藝術》，全書影文之間的關係完全相對，但形式變異為左右一圖一文的對仗。拉開文字頁後，《《鏡話‧臺詞》，我的「限制級」照片》內藏的四件單張及並置影像作品，即形成更為複雜的影像並置形態。而《口罩風景》的影文並置形式與關係，則延續但又不同於《《鏡話‧臺詞》，我的「限制級」照片》的表現方式。

但相對的，亦如游本寬提出的疑問：「圖文並置在同一畫面，會是影像傳播中的雙槍俠，一刀兩面光嗎？觀者也因而可以讀得更快，有更佳的訊息滿足感嗎？」[10] 文字的存在特性，會否反而導引或扭轉了意料之外的觀看焦點和角度？

8　游本寬，游潛兼巡露──「攝影鏡像」的內觀哲理與並置藝術（台北市：著者自印，2012），頁 58。

9　同註 7，頁 26。

10　游本寬，《鏡話‧臺詞》，我的「限制級」照片（台北市：著者自印，2014），頁 29。

另外，《《鏡話・臺詞》，我的「限制級」照片》照片中的文字，是否也能以影文並置的形態來看待？事實上，它們是「『人透過相機』，採取類似翻拍或數位式影印的手段，所呈現的第二、三手資訊，其中至少摻雜了攝影者、相機和照片等特有媒介的介入，而且各自也都有相當的社會意義。」（游本寬，2014）[11] 也因此，這些「照像文字」，並未被當作文字來辨識。但這些「照像文字」仍然具有文字本身的意涵，但同時也因為文字本身的可閱讀性和可辨識性，不論觀眾對於文字的理解程度如何，「應該都會特別去關注，照片中的地球是被誰給推歪了？還是整個世界為什麼都被翻過來？不正常的圖象所影射的意義又是什麼？」（游本寬，2014）[12] 因而使得「照像文字」在文字和圖像之間，成為既矛盾又相輔相成的關係。這在游本寬的影文並置中，就屬於完全不同的應用了。「照像文字」的文字存在意義，僅在於文字的形態，對於文字的解讀涉及文化的習慣和觀察，甚至還有關於時空的環境和情境因素，並不在於解釋或延伸、映照影像內容。可見這些「照像文字」，均是影像的結構元件之一，並不涉及「影・文」並聯和互動的討論。

關於影文並置的表現，在游本寬的所有展覽書中，《超越影像「此曾在」的二次死亡》（2019）可說創造了最大的自由。在這本展覽書中，文字和影像形成完全對等的關係，兩者或有對立、或有相乘的交互作用，文字不為解釋影像內容，而為延伸影像的意旨。它的形式上和《《鏡話・臺詞》，我的「限制級」照片》左右一圖一文的表現方式相同，但不同於《台灣新郎》（2002）、《游潛兼巡露──「攝影鏡像」的內觀哲理與並置藝術》（2012）及《《鏡話・臺詞》，我的「限制級」照片》（2014）、《釘地》（2023）中文字的身分和面貌，《超越影像「此曾在」的二次死亡》的文字表意藝術概念，進入近乎抽象的層次。如他所述：

類短文、似詩的論述，
試著呼應數位人沒有時間、耐心閱讀文字的普遍現象；

平衡文字經典色貌的「彩色。數位。黑白」影像，
企圖為過度膨脹的數位虛擬，踩煞車；

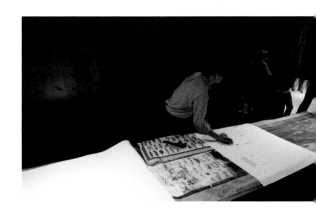

《超越影像「此曾在」的二次死亡》在影文並置的表現上創造了最大的自由，「影・文」之間形成完全對等的關係

───────────
11 游本寬，《鏡話・臺詞》，我的「限制級」照片（台北市：著者自印，2014），頁 29。
12 同上，頁 47。
13 游本寬，超越影像「此曾在」的二次死亡（台北市：著者自印，2019），頁 107。

每一跨頁展開的影像和文字，平起平坐之間，

有相互牽連的微妙，而無伯仲之分。

（游本寬，2019）[13]

學者劉紀蕙（1999）討論圖文對立時曾例舉說明：「當文本中圖像與文字並陳時，圖與文的功能可能會互相調換，文字不一定具有指稱、描述、命名與分類的作用，而可能僅具有展示之用，至於圖像，則可能反而具有發言的符號衝動。」[14] 以游本寬的展覽書來看，則遠不止於這類圖像和文字的對立和交換關係，他論述的觀念攝影，即包括了「打破傳統圖、文間的旨徵關係，藉由文字延伸影像旨意」[15] 的意義，特別是以《超越影像「此曾在」的二次死亡》的影文並置表現來深究，即可以明顯看出文字的意義在作品中的角色和身分，不但文字與影像在形式上完全對等，內容上更是同時既並列又對比。游本寬在這本展覽書中論述的，即是拆解文本中「文字是圖說、影像是插圖」的慣性認知，他的影像，「不能強勢壓制文字，也不能屈居於服務文字的角色。」[16] 他刻意把彩色照片去色彩化，除了「數位黑白影像的想像和實驗」[17] 之外，也在於平衡文字和影像的相對重量。

而這本「用筆照像」[18] 的展覽書和其他所有展覽書的明顯不同之處，也就在於它是游本寬在創作上僅見的，始於文字論述的影像創作。

《超越影像「此曾在」的二次死亡》的文字，簡潔、抽象，加上不規則的閱讀視線，產生閱讀的複雜度，也提高閱讀的誘惑力。文字的少，降低了閱讀的壓力；文字的簡，擴大了閱讀的想像空間。事實上在看起來不複雜的文字內容之中，游本寬提出了五十項重要的藝術觀點和見解，包括他對於美術攝影、黑白攝影和照片、數位造像及記錄等的被理解和被應用，對於布列松「決定性的瞬間」的反動，對於杜象現成物的數位設計、數位複製與再製的反抗……等等。他一再提出質疑，而他的質疑，透過被刻意操弄的文字排列和影像色彩反轉，相反的也因而產生一種模糊的美學氣味。而他的觀點，在這些曖昧模糊之中，反而清晰地顯影現形。

14 劉紀蕙，框架內外:跨藝術研究的詮釋空間，劉紀蕙主編，框架內外:藝術、文類與符號疆界，台北市:立緒文化，1999，頁8。
15 游本寬，從照片在「觀念藝術」的角色中試建構「觀念攝影」一詞，美術攝影論思，台北市:台北市立美術館，2003，頁128。
16 同註13，頁106。
17 同上。
18 同註13，頁3-7。根據游本寬的解釋，文字常常是他用來檢視自己創作態度的方法，透過其他官能、媒介的轉換，他認為或許能因此得到不同的刺激，促使他完成深度的創作判斷。

「美術」是繪畫、雕塑……？
認知跟著時代走

「攝影」是靜、無音？或有動又有聲？
形式跟著藝術走

「美術攝影」是藝術家的影像創作
「美術攝影家」照像
顯影　非資訊再現，不介入真實的記錄
定影　挑戰對象的「此曾在」
（游本寬，2019）[19]

《太太的義大利
照相簿》系列
尋 12-2
2023

再例如，他提出編導式攝影造像和荒謬和生活情景荒謬的照像之間的隔閡，促動內在的感知之大不同，也就是在於說明，作品引起深思和長想的真正關鍵何在。[20] 這本展覽書中的藝術觀點和概念，不僅在後續的作品如《口罩風景》、《既遠又近……》繼續衍生，也直接影響了後來《招‧術》、《釘地》的表現形式。

不同於《超越影像「此曾在」的二次死亡》的「影‧文」並立，《招‧術》（2021）則是完全不同的例子，它在影文並置的比例關係上並不對等，但內容的比重上卻有巧奪天工的平衡。《招‧術》中的文字，不在於解釋影像意涵，也不在於延伸影像意旨，反而類似於誤導視覺方向。內容在真實的知識和技術之外，故事近乎完全的虛構，而虛構的內容背後的真義則在於強調真假之間的辯證關係。因此，儘管在視覺的比例上並不如同《超越影像「此曾在」的二次死亡》的對等，但文字反辯證的力量則有相對加權的重量。

而在《太太的義大利照相簿》系列（2023）[21] 中，文字和影像又回到相對等的地位，同時文字和影像形成同步的狀態，除了文字中隱藏的諸多線索，涉及游本寬對於單張照片、數位、網路、地理特性和文史、文化和認同、藝術的日常性、古代先見的現代智慧、時代或人的選

19 游本寬，超越影像「此曾在」的二次死亡（台北市：著者自印，2019），頁 16-17。

20 同上，頁 18-19。

21 游本寬發表於臉書（Facebook）的作品，2023.7.1-7.25，與《釘地》有隱性關聯。在臉書發表結束後，亦限量出版「展覽書」《太太的義大利照相簿》（2023），惟內容因脫離臉書限制而有部分變動。

圖：
太太的義大利
相簿》系列
19
023

圖：
太太的義大利
相簿》系列
10
023

擇造成的文化形貌變化等等等，某種程度上也反映出游本寬和太太施凱倫之間的對應關係，例如〈尋12-1〉、〈尋12-2〉。影像呈現出來的美術史和文化表徵如〈尋16〉、〈尋19〉，以及構圖中各種線條、圖形的隱喻和相互關係如〈尋4〉、〈尋10〉、〈尋16〉，在文字論述中都未直接觸及；他的文字，既說明影像故事，也延伸影像意旨，同時也關注特定現象及其衍生影響。然而，這些文字呈現的是一種生活、旅遊的既視感，而在這種既視感之中，他同時也探討理性嚴肅的政治、社會和文化現象。簡單地說，《太太的義大利照相簿》既是旅遊照片，也不是旅遊照片。而這種既視感，則和之後的《釘地》密切相關。

《釘地》的影文並置形態，包括單頁單張獨立影像的圖文關係，以及跨頁的「影‧文」對話。單張影像的影文並置，指出地名標示和影像之間的關係，並不在於標題提示內容的作用，而是在於文字和影像之間的並列關係，以及地名和地方之間不同表述的對比。而跨頁影像的「影‧文」正反對立和對話，標示出地方的過去和現在，那些在汽車導航圖資上原搜尋得到但現已搜尋不到的地名、在座標上仍然存在的荒煙蔓草或人造建物、簡單但不易意會或困難少見但有特殊定義的名稱，均暗示有人的存在和文化形成的動機和軌跡。甚或，圖資上的原址，經歷行政、區域的解體及重新劃分，時空環境已被改變，地圖上還存在的地名，在人居住的土地上卻完全無法對應地名的原始意義、文化和情境。跨頁展開影像的影文並置，不同於《台灣新郎》的紙話劇，反而類似於《游潛兼巡露——「攝影鏡像」的內觀哲理與並置藝術》的雙開對話，但形式更為簡約，影像的背面即是文字，兩者同樣是一圖一文的對位關係。

從影像內容來看，《釘地》完全呈顯出美術攝影中的紀錄攝影功能，也忠實表現出紀錄攝影的意義和重要性，但同時也顯現出數位攝影時代紀實攝影早已不切實際的事實。游本寬在影像中，表面上準確地處理了對象和時空場域之間的複雜關係，而實際上則彰顯了隱藏在其中的內在人文意涵。中後期游本寬的作品，某種程度上也靠向新地誌攝影的空冷表現，畫面中人的實體蒸發了，但現場卻保留了明顯人文的跡象，例如建築、農地、圍牆、道路、電線桿等等；而當觀看者移動身體及不斷延長觀看距離之後，在視線之內會只剩下明顯的物件，因此也自動產生了新地誌攝影的觀看意義。舉例來說，抽象成分極高的〈打剪〉，看起來幾乎是純粹的自然風景照片，但從浮貼的圖資可以看出，影像中視線中心的明顯白色線型物件即是被隱藏而融入影像之中的人為建設：水沙連高速公路。〈打剪〉的表面影像內容，即如學者蔡淑玲（1999）回應羅蘭‧巴特的「此曾在」所述：「影像的『真實』，於是介於彼時與此時之間。這一剎那是觀點意識的脫逸，是脫逸後回歸現實的延異，是現實讓渡真實的分野。不隱藏任何知性智性或象徵內涵，傳遞的是沒有任何符碼，沒有所謂深度的（非）訊息。」[22] 它清楚地回應這樣的觀點，而這應也是游本寬認為紀錄攝影的重要本質。但《釘地》的底層是紀錄攝影的形，不僅中立地反映鏡頭下的客觀實體，飄浮在影像之上的真實資訊、遮掩在影像之後的歷史、記憶、人存在的遺痕等種種訊息，游本寬的浮貼造像，也提示了影像在美術攝影中的存在位置。

另一方面，牴觸影像和文字本身無辜的客觀性，「承載符碼的影像或文字，往往為了有效地傳達特定意義，限制了影像或文字原本無限開放的可能性意義，彷彿為文明世界的觀賞娛樂，或更冠冕堂皇的研究，而囚禁野生動物或自然生物般，以顯性或隱性邏輯來解說，操控原始生態。」[23] 巴特書寫的攝影沒有符碼，相對的，游本寬的觀念攝影則在成像中找到符碼的意義，他在《既遠又近》系列 [24] 中重複現形的 X 型社會符號，儘管隨機形成的自然景觀並未開口主張反對或提出警示，但他也相對的在觀念攝影的實證中，脫逃於巴特的制約，而解放了創作者意圖從影像或文字中傳遞的概念或訊息。換句話說，即如蔡淑玲提出的：「從結構到文本，影像和文字除了敘述的傳達（系統性，較客觀的），更指向書寫者及閱讀者操作解析的雙重交錯時空（個別的，特殊的，較主觀的）。」[25] 或許可以說，對於影像的解讀和感受，仍然是由觀看者或閱讀者操縱了最後的結果。

22 蔡淑玲，苟哈絲時空異質的影像書寫:《情人》的五減一套閱讀觀點，劉紀蕙主編，框架內外:藝術、文類與符號疆界，台北市:立緒文化，1999，頁 421。

23 同上。

24 游本寬發表於臉書（Facebook）的作品，屬《既遠又近……》前作，2022.7.6-8.15。系列中多件作品借用 X 型符號指出《既遠又近……》指涉對象的「位置」和「當下情境」。

25 同註 22，頁 444。

太太的義大利照相簿》
列的封面影文關係，明
回應了《超越影像「此曾
」的二次死亡》。

再者，在《太太的義大利照相簿》和《釘地》兩系列作品，文字都和影像如影隨形，文字的角色本身即富有相當指涉和意義，某種程度上可以説限定或扭轉了觀看者的識讀角度和路徑；事實上，游本寬的文字和影像，各自精彩，但同時，兩者之間的交互作用也挑動一種不同的觀看方式。即如學者許綺玲（1999）所述：「一時間若陶醉於文字本身的想像，便與圖像分離為兩種各自無關的閱讀。可是圖像並不見得就此默默退下。圖像挑動著另一種閱讀；也不是閱讀，是不同於閱讀的觀看。」[26] 有趣的是，《太太的義大利照相簿》封面的文字「《太太的義大利照相簿》0701 ～ 25/2023」，雖有標示作用，但也具有圖像意義，結構中包括左側文字的呈現方式，也自動形成某種韻律，明確地構成了完整的圖像。不僅左側圖地的色彩組成和右側影像連結，文字走向也和主題人物的輻射線條平行，這張封面明顯地也回應了《超越影像「此曾在」的二次死亡》探討的影文並置表現。

或許也可以説，《太太的義大利照相簿》和《釘地》，甚至更早的《超越影像「此曾在」的二次死亡》，在影文並置的處理和決定上，的確顯著地製造了新的觀看條件，也擴大了視線之外的觀看空間。

26 許綺玲，「令我著迷的是，後頭，那女僕。」——觀閱《巴特自述》一書的圖像想像，劉紀蕙主編，框架內外：藝術、文類與符號疆界，台北市：立緒文化，1999，頁 22。

超越影像「此曾在」的二次死亡

照片

緬懷對象「此曾在」——圖像的「雙重死亡」

第一次死，不具明顯的活動跡象

第二次亡，無能栩栩如生的表現對象

攝影家不死

啟動照片中 **過去的過去**、推測 **未來的未來**

化再現資訊為想像的新時空

《超越影像「此曾在」
的二次死亡》
超越影像「此曾在」
的二次死亡
2019

英式羊肉

外國廚房裡的老笑話

英式的羊肉烹調，
先把羊殺死，再淋上濃稠的調料，去腥。
法國人說，
羊前前後後被殺了兩次，但英國人吃的仍不是「羊」肉。

照像時，

左閃、右避的遮醜掩陋——**殺死真實**。

斷章取義的影像時空，

再補上一刀！

過度的美好，不也是英式的羊肉上桌?

《超越影像「此曾在」
的二次死亡》
英式羊肉
2019

公雞，法國的國鳥，英勇、好鬥，常扮雞頭，翅膀短，不能高飛，啼鳴報曉一級棒。

社區警衛想要買個免電池的鬧鐘，駐法國辦事處退休的先生說：跟著指標走。

小五的曉玉，走到左邊巷子底的全家問店長：沒有受孕的母雞也可以下蛋嗎？

剛出道，跨坐在重機上，左手臂露出公雞刺青的黑衣三，一時想不起來——這個月要到哪裡收保護費？跟著指標走！

高職輟學，盛裝代號48的傳播妹，趁著傍晚鄰居看不清楚，繞過土地公廟，跟著指標——上班去。

1、2、3、4、5、6、7、8、9……31、32條直式、一人高，鐵板圍牆後面。三層樓米色鐵皮屋，紅鐵條修邊屋頂，兩扇鐵窗。空地正對面，二層樓淡綠色鐵皮屋頂，小鐵窗（排水管）。鐵板圍牆更後面：3樓鐵窗、窗型冷氣、鐵窗、鐵窗、鐵窗。4樓（半弧形上緣）鐵窗，窗型冷氣，（漆黑空房子）鐵窗、鐵窗，窗型冷氣，（漆黑空房子）。5樓（半弧形上緣）鐵窗，（漆黑空房子），遮雨棚、鐵窗、鐵窗、窗型冷氣。

早報頭條：「香港反送中」，第一棵矮綠樹收驚 → 第二棵綠樹……第二棵矮綠樹收驚 → 第三棵綠樹……

晚報頭條：「香港實施國安法」，第三棵矮綠樹收驚 → 第四棵矮綠樹收驚 → ……

自我裂解與縫合

圖像世界最神秘處是

形　即使沒有太特殊意涵

圖　的藝術表述卻往往超過形本身

（游本寬，2012）[1]

約翰·伯格（John Berger, 1982）探討影像形貌，曾提出這樣的說法：人對於影像的回應是非常深沉的，其中許多元素，來自於我們的生物本能和基因，好比說，無論是多麼理智清明的人，光從影像的外在形貌卻能簡單挑起性慾和性幻想。[2] 例如游本寬的《有春》系列[3]，儘管影像本身並沒有明說的「性」語彙，卻能勾引極為強烈的性感知和性意識。此系列作品，是游本寬極為少見的私密內容表現，深度探討男女之間極近距離的視線和情慾，他以短景深來直接明示性器官和性意涵，不遮掩也不迴避，有物象的借喻、情色的隱喻，更重要的是在濃厚的情色之中，他全部採用廣角鏡頭來呈現景象寬廣、景深極短的成像結果，相當程度降低長鏡頭短景深造成的圖案化，而使物象本身的實證性大幅度提高，情慾的刺激性也相對直線升高。他的短焦成像，有故事中複雜的情節，有情慾中模糊的焦點和視野。植物自身的造形、形態、姿態和動態，則明確暗喻人的心理和精神層面的亢奮和抽離。例如第四張作品〈有春

1　游本寬，游潛兼巡露——「攝影鏡像」的內觀哲理與並置藝術（台北市：著者自印，2012），頁 33。

2　約翰·伯格（John Berger）、尚·摩爾（Jean Mohr）合著，張伯倫譯，外貌，另一種影像敘事（Another Way of Telling），台北市：三言社，2009，頁 94。

3　游本寬發表於臉書（Facebook）的作品，2023.6.1-6.7。

0604〉，撲到鏡頭正前方而模糊失焦的雄性象徵，就極為顯著地呈現出極致的強勢動態。不止於此，根據游本寬，這件作品因無絕對的視覺中心，也無完形的對象，加上不規則而破碎的外空間，在內容上性的表意之外，形式上的影像結構及空間組成，即自然構成強大的故事結構。而撞擊鏡頭的雄性象徵，視覺上和背後居中的紅花則拉鋸出些微的縱深，但又迅速飄移到畫面的上方，形成視線的移動路徑。從《有春》可以看得出來，除了深厚的美學基礎，游本寬說故事的能力在影像作品中也清晰地顯現出來。

游本寬非典型的情色作品，優雅魅惑，和他的其他非情色作品具有相同的個性和格調，不用粗魯誇飾的語言來表述觀點，也不用贅字來限定想像空間，而在簡單而無遮蔽的影像直述中平淡而自在地傳遞情慾的氛圍，影像自有如畫的美感和氤氳的質感，完全表露了他作品中常見的弦外之音。而他意圖論述的視線差異，和情慾關係中雙方的關係結構和拉扯，在此系列影像的發展和衍生中也清楚地再現。

他表現的情慾，不同於一九九零年代以後被濫用的膚淺肢體語言表現，是否為了突顯他意圖探討的社會觀點和心理意義，而採用迂迴的影像敘事，運用充滿美感的畫面來鋪陳他對於性和情慾的隱喻？[4] 而採用植物的造形、姿態，是否也有意淡化甚至模糊今日超越性別的性別生理意涵？由此，亦可看出《有春》在藝術表現上的高度與獨特性。

此外，佛洛伊德的陽具崇拜衍生的研究，在《有春》系列中也有相當程度的探討。與其說游本寬想要表現的是性關係中的男性中心地位，不如說他是在反諷陽具崇拜的男性自尊和女性自卑自抑。他提出對等的相對應關係和同位關係，甚至他作品中冷靜又情慾的注視，在於明確指出女性的關鍵角色，而此關鍵角色並不限於情慾之中，而是擴及於複雜的人性之中和社會價值體系之中。而畫面中枝幹的歪斜和畫面本身的傾斜，也用來提示《有春》系列作品中的性別差異和行為意義。甚至結尾作品〈有春 0607〉，前景一朵卓然獨立的鮮豔紅花，也和遠景聳立的陽具對映，特別是畫面中佔據中央視線位置的子宮象徵，也隱約指陳子宮崇拜的思維和主張。

他的作品極少採用過於簡單化的論點，不論是影像或是論述，在表現的訊息之下，若非直接

4　《有春》發表期間，台灣爆出大規模的「#MeToo」事件且越演越烈，引爆過去幾十年間的嚴重性騷擾、性侵犯事件，為數眾多，其中被指控者極多具有相當社會地位或形象，此時《有春》的發表相對來說具有重要意義。可以說，游本寬《有春》的曖昧性，或許正好提出或傳達了：性的表述，並不限於特定影像語言，而具有相對寬廣的可能性。

反駁某種觀點或現象，便是有意在言外的暗喻。也就是說，沒有複雜多重的思維，沒有雙關的隱喻，游本寬的作品就不夠「游本寬」了。《有春》，在春暖花開的季節訊號之中，情慾高張的同時，他開啟了觀看的另一種反射的情境。要說他探討的是情慾，倒不如說他是藉由情慾的激動、性的衝動來呈現他的社會觀察和哲學觀點。換句話說，距離和景深的關係，也就是他體現攝影和成像之間，拍攝者的意識和圖像在不同觀看條件之下的互動結果。他意圖透過鏡頭前面的語言[5]來呈現出畫面的形貌和形態，在他的實證研究中，「鏡頭和對象之間的距離可以造成很大的變化，」而此變化並不是技術帶來的差異，而是成像結果產生的不同。他指出長鏡頭拍攝的短景深畫面，場景常常被迫割捨和局限，而導致過於圖案化的結果[6]；而用廣角鏡頭拍出極短景深的畫面，則明確地保留了環境因素，提高了場景本身帶來的情境意義。而藝術家的角色，以《有春》為例，則可以明顯看出他肉身貼近大地之母的藝術實踐。而他鏡頭之下的短景深和聚焦位置，就明確地證明了藝術家當下在場的就地視野。

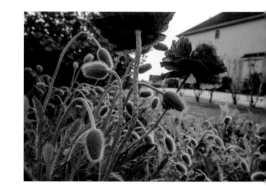

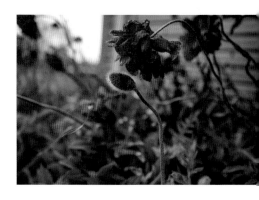

探討傅科關於身體、性與愛情的美學時，高宣揚（2004）提出：「人的身體（le corps）及其活動，並不只是限定在肉體及其物質運動形式方面，而且，也含有精神心靈創造活動的文化思想意義。身體、性（la sexualité）和感官的愉悅（le plaisir），都不是單純物質性或生物性的因素，」相反的，它們與人的精神、思想與生活風格緊密相關。他指出，傅科嚴厲批判傳統的身心分割理論，「他認為任何思想或精神的審美活動，都離不開身體、感官和性的方面的審美感受及其反應。事實上，並不存在純粹的生物學意義的身體和性的快感；在身體和性的快感中，自然地隱含著與精神心靈方面的審美意識、情感與感受的內在關係。」[7]而在傅科的所有著作中，也「反覆強調身體、性的慾望及其滿足，同思想、精神和語言運用藝術以及同整個社會文化關係網絡的不可分割性；而在身體、慾望和性的相

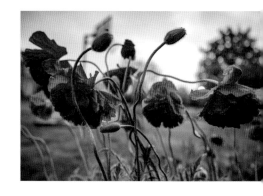

5　此處相對於約翰‧伯格主張攝影只能引用，沒有語言能力這件事。
6　游本寬，有關《有春》系列等相關問題的訪談記錄，林貞吟訪問，2023.6.7。
7　高宣揚，傅科的生存美學：西方思想的起點與終結，台北市：五南圖書，2004，頁 483-484。

左、右頁圖：《有春》系列　2023

互相關係中，性佔據了中心地位，通過性這個最敏感的場所，不但可以揭示身體和人的慾望的一切關鍵問題，而且，也可以揭示整個社會文化的核心問題。」[8] 某種程度上，游本寬的《有春》也在回應這樣的觀點，《有春》並非單純淺薄地以形來描繪情慾的象徵、挑起情色的幻想，而是藉由植物的形與意來描寫情慾之中的性別心理，以及深究與此相關的社會文化議題。他直接面向身體、性和性別議題，但不用粗暴低俗的方式來談論或表現，而採用極富美感的對象物來迂迴地陳述他意圖探究的核心議題。《有春》作品中的強烈美感和動態，把身體、性和性別議題轉移到美學的層次，從元素之間的關聯和焦點的變化、視線的移動、構圖的破形，使作品脫離圖案化和扁平化。而他這種隱晦、借喻的視覺表現，其實也就是他在作品中一貫採取社會性符號來指涉的隱喻語法，即如他在《既遠又近》系列[9]中重複出現的X型社會符號，即是類似的視覺傳說方式。

《有春》系列僅用七張單張作品，呈現出春宮圖的多個面向和片斷。這個系列不像游本寬其他大幅員的多重系列，是他極少見的小規模系列作品；但他的影像敘事，相對地擁有懾人的震撼力。七張單張作品，游本寬精細微妙地安排所有性別研究、情慾探索等社會文化重要內容，簡單的單張影像複雜地呈現出社會學、心理學和哲學的複合論述。特別的是，文字的書寫在游本寬的創作表現中向來具有相當程度的比重，在《有春》中則反常的隻字不提，情色和情慾表現保留在不言中，完全讓步給觀眾自由的想像和演繹。

《有春》也是在這樣的條件下，形成春色無邊的想像和詮釋。即如蘇珊‧桑塔格（Susan Sontag, 1977）所言，照片本身原本即是達到煽動慾望最直接有效的方式[10]。當然，觀看者的想像和詮釋，依據觀看者自身的種種主客觀條件等，自然也因接收到的視覺刺激不同而形成各異的訊息解碼、翻譯、解釋。那麼，慾望的形成和表現，

8　同註7。
9　游本寬發表於臉書（Facebook）的作品，屬《既遠又近……》前作，2022.7.6-8.15。
10　蘇珊‧桑塔格（Susan Sontag），黃燦然譯，論攝影（On Photography），台北市：麥田出版，2010，頁45。

也就不會局限於性的解說。

事實上，這類的閱讀和回應常常出於觀看者的本能。伯格即指出，照片相當程度上也能喚起我們的記憶，但兩者之間仍有差異：「人們記憶中的影像，是連續生活經驗中的殘餘物，照片則是將時間裡斷裂的瞬間面貌孤立出來。」[11] 他的觀點在於，人活著的各種意義並非在瞬間片刻產生，而是在各種關聯之中出現，並且始終處於一種不斷分裂繁殖的狀態。相對來說，如果沒有故事架構、未經推衍發展，也就毫無意義。事實和資訊是存在現場的資料，本身並不具意義。

事實可以被餵進電腦裡，成為推測演算的要素之一，但電腦並不能生出意義來。當我們為一個事件賦予意義時，我們不但對此事件的已知面，並且對它的未知面都做出了回應：意義與神秘因而形影不離，密不可分，二者都是時間的產物。肯定確信或許生於瞬間，疑慮懷疑卻需時間琢磨，而意義，實乃兩者激盪下的產物。一個被相機所拍攝下來的瞬間，唯有在讀者賦予照片超出其記錄瞬間的時光片刻，才能產生意義。當我們認為一張照片具有意義時，我們通常是賦予了它一段過去與未來。（伯格，2007）[12]

簡而言之，照片的神祕性，和觀看者的預測和解釋有關，也和觀看者賦予這張照片的時間條件有關。時間軸的概念，在一張照片可能的輻射範圍中，也造就照片本身內容幅員的寬廣或窄短。因而在虛擬場域（如臉書）發表非系列單張照片的常見形式，往往因為時間的快速流轉和脈絡的缺乏，觀看者的感受和理解無法得到關係的連結，也很難分裂繁衍，作品和觀看者之間也就不容易形成有效的對話。即使創作者利用文字來製造關係，對於觀看者而言，仍然可能只會是個稍縱即逝的印象，對於創作者想要傳遞的訊號或想法，恐怕甚至不易抵達觀看者的大腦之中。或許，這也解釋了游本寬之所以強調適應場域特性的「系列作」表達方式。以《有春》來說，從系列中的任何單張來看，儘管影像本身的光影、造形、構圖都足以呈現創作者的功力，但影像內涵卻被削弱或甚至完全忽略了，如系列結尾〈有春0607〉的複雜表意，若不是以系列作的方式呈現，那麼其中探討的重要社會關係或結構，恐怕也就不易產生如此強烈的表述了。

11 約翰‧伯格（John Berger）、尚‧摩爾（Jean Mohr）合著，張伯倫譯，外貌，另一種影像敘事（Another Way of Telling），台北市：三言社，2009，頁94。

12 同上，頁95。

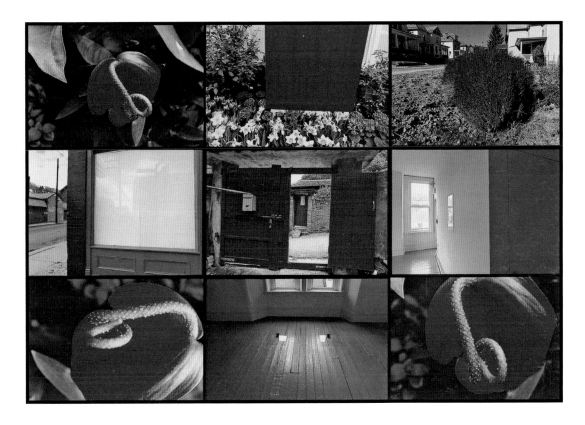

有關於性的意識，除了《有春》非常明顯張揚的表現形態之外，早在游本寬早期的作品中就
呈現出內斂而隱晦的初步探索。游本寬把「性」的意識包裹在作品之中，但在作品本身彰顯
的主要論述之外，性意涵也有條件地被合理而自然地忽略或隱藏。例如《游本寬影像構成
展》（1990）中的〈紅色染料 No.5〉（1988），包括藝術家或評論者，都極少見指向性的
議題討論，但這件作品恐怕是游本寬初次談及性議題的作品。畫面中明顯的火鶴指涉的性器
官和性暗示，在他「影像構成」的畫面結構中，形成極為顯著的圖象符號；右上角對映的紅
色植物，同樣也呼應對角翻騰的火鶴。正中間半邊開啟的門，門後還有門；左右兩側關閉的
窗戶、上下大紅遮蔽的簾子和正中間下方倒映的玻璃光影，這些片斷的不同視線和角度，都
組成強烈的訊息，引起性的想像。紅色染料把什麼染成了紅色？右側陰影中占相當比例的白
牆、左側白色大窗旁剩下小角的空間縫隙，暗示誰的在場、誰的移動？相較於一九八零年代
傑夫‧孔斯（Jeff Koons）囂張的情色演繹和九零年代普世藝壇熱情擁抱親吻的腥色羶，游本
寬的情色表現完全反其道而行。他沒有迴避，但也沒有隨波逐流，或故作清高，假借社會現
象、文化議題而玩弄性與身體的表現形式，而是巧妙地運用各種隱喻、暗喻和借喻的語言而
自成他獨特的情色書寫風格。

舉例來說，《影像構成》系列中〈週五天氣預報：晴時多雲〉（1988）、〈紅鶯鼓翅〉（1988）、〈穿上一雙黑襪〉（1989）、〈五支黑襪子〉（1989）、〈有關於高更〉（1989）等，作品中紅色元素的隱喻、黑色襪子的情慾暗示、水的意指、人體的漂浪、靜態照片的動態表現等，也都明顯具有性的表徵。當時游本寬甫自美學成返台，可以合理推測，當時他的異國戀情恐怕正面臨常見的分離危機，仔細推敲《影像構成》系列作品即可發現其中曾顯露出隱約的訊息，多少透露出攝影者某種難以言喻的私密情感和複雜情緒。其中〈有關於高更〉（1989）也清楚回應了〈紅色染料 No.5〉（1988）的性暗示，作品中採用的元素，包括寶加裸女的捲曲長髮、高更及大溪地濃烈的色彩和女人、紅色的果子，以及窗戶的符號對應等，都指向〈紅色染料 No.5〉的衍生和結束。其中〈紅色染料 No.5〉右上角的紅色灌木叢和〈有關於高更〉左上角裸女的捲曲長髮，也自動產生某種共通的象徵意涵，兩者在作品「性」的表徵中都占有重要位置。有趣的是，作品中窗戶的形態和符號意義，在《五九老爸的相簿》（2015）中也曾出現更為顯著的象徵。

這幾件作品，都是以明顯的男性觀點、女性特質來書寫情慾內容，尤其〈穿上一雙黑襪〉和〈五支黑襪子〉，由上往下的視線、情慾象徵的黑色絲襪、床邊的故事，都明顯顯示男性為主體的觀看位置。而〈穿上一雙黑襪〉中秋風掃落葉的萎靡，某種程度上也對應了作品英文名稱（Shrivel⋯⋯ Pull）的情色想像，即如《有春》（2023）中〈有春 0604〉至〈有春 0606〉的符號意涵，也有類似的隱喻。出現在〈穿上一雙黑襪〉右下角寫信或讀信的人物，

《影像構成》系列
穿上一雙黑襪
1989

應該可以視為創作者本人的角色，而手上的信件可能也借喻了一封意義上借自「分手信（Dear John）」的意象。換句話說，這件作品，雖說應用元素相對單純，但某種程度上，可以說和委拉斯蓋茲（Diego Rodríguez de Silva y Velázquez）的〈宮女〉（Las Meninas）具有相似的邏輯和複雜結構，或許也可視為創作者的自拍照。

〈週五天氣預報：晴時多雲〉也有類似的表徵，無水流的水面、靜止的紅色上衣女子、草地上遺留下無人的單張庭園椅子，以及正中央的男性軀體，都同樣顯示出創作者的自拍暗示。這張作品，男性位於核心位置，圖像比例、色彩都直接攫取觀看者的視線；而女性相關隱喻，包括情慾關係中的水、眼裡止不住的淚、划不動小船的河，都被縮小而邊緣化，因此很容易被誤認為是男性沙文主義觀點。但事實上，這張作品的男性主體人物，只留下巨大的男性軀幹，沒有任何明顯的性的表徵，或許也可以說是游本寬東方色彩的隱晦又不遮掩的沙文表述；但也或許更應該思考，是否男性主題人物的自我閹割代表了他被斲傷的情感。或許也可以說，這也解釋了游本寬的情慾作品何以並不表現歡愉的情緒，反而滿溢某種悲傷的氛圍。這一點，在〈蘇珊的日記第三十六頁〉或許可以得到驗證。〈蘇珊的日記第三十六頁〉直接呈現男性的性的想像和萎縮，山的高聳、水的平靜、水流的姿態、小船划行的速度和方向，以及核心人物的表情、動作和形態等等，可能都顯現出了創作者

的心理狀態。甚至，〈恐龍下樓梯〉也隱約呈現了相同的情緒暗示。而在自拍照的隱喻之外，〈蘇珊的日記第三十六頁〉中高山的樣貌和變化，也出現在《五九老爸的相簿》中〈晨夢七春〉（2015）牆上如尖山的建築形體掛畫。他的圖形借喻，在《黑白攝影》系列的〈三個乳頭的女人〉中，也清晰可辨。

游本寬不同作品系列的表現，互為印證，或許恰好可以看出游本寬在類似主題表現上的某種偏好和習性；而他作品中的藝術性，則巧妙地從各種不同的藝術實踐中獨立跳脫出來。儘管《影像構成》系列中的每件並置作品都互不相關也互不連結，但內容中他採用的影像語言和符號，仍構成了解析和詮釋作品的某些相似線索，並使作品中的個別元素自動歸位。

好比他作品中的「紅色」元素，即貫穿了不少相關但不同系列的作品，尤其是與自我認同、情感或情慾有關的作品。雖然各個系列有不同主題和指涉對象，但他應用的某些特殊元素，例如正紅色的物體，即出現在不同系列的某些元素中，跨系列地形成了某條虛擬的故事線，看起來是次要內容的這些特殊元素，全都指向他作品中至為關鍵的論述核心。每次紅色出現時，在該系列都具有顯著的特殊性和標示性。例如，《游本寬影像構成展》（1990）中的〈穿上一雙黑襪〉、〈週五天氣預報：晴時多雲〉、〈十九幅光的作品〉、〈紅鶯鼓翅〉、〈恐龍下樓梯〉、〈蘇珊的日記第三十六頁〉、〈五支黑襪子〉，以及結尾的〈有關於高更〉；《游潛兼巡露——「攝影鏡像」的內觀哲理與並置藝術》（2012）中的〈低潮〉、〈刺紅〉、〈穿紅〉；《五九老爸的相簿》（2015）中的〈晨夢一春〉、〈晨夢七春〉、〈晨夢八春〉、〈白宮〉等；《口罩風景》（2020）中的〈冰、水同源，不多話〉以及《台灣新郎》（2002）中的大紅布袋戲偶、《有春》（2023）系列中的罌粟花、《太太的義大利照相簿》（2023）[13] 系列中主題人物身上重複出現的紅色物品如背包等等。這些作品中的「紅色」意象，都帶有極為關鍵的意義，是他的情緒和情感至為張揚的表現。其中《口罩風景》中的〈冰、水同源，不多話〉，看似和其他有關於私密情感的作品關係疏遠，但若從後來的《招·術》（2021）回頭來探究，或許可以從中看見游本寬多件作品延續而來的「窒息」隱喻，不論是大至政治上、社會上、文化上，小至生活上和私人情感上，這點反而使〈冰、水同源，不多話〉中的紅色水管成為「紅色」

13 游本寬發表於臉書（Facebook）的作品，2023.7.1-7.25，與《釘地》有隱性關聯。在臉書發表結束後，亦限量出版「展覽書」《太太的義大利照相簿》（2023），惟內容因脫離臉書限制而有部分變動。

的核心焦點。「紅色」的警戒，從游本寬（2020）的創作論述中對於疫居的生活形態描寫，即清晰地顯露出來：「大流行在社會意義上的結束，不是醫學征服了疾病，而是人厭倦了恐慌，學會了與疾病共處的心態。」[14]

這些「紅色」，跨系列地形成隱形的關聯，它們雖不屬於相同或相關系列，但這些關鍵的「角色」或「配置」，或許反而傳遞出他內心中至關重大但被刻意隱藏的創作因子。

亦如游本寬在《游潛兼巡露──「攝影鏡像」的內觀哲理與並置藝術》中所說的：「……作品最好是有：如同偵探小說的懸疑、情詩般的迴繞，或哲思散文的轉折氛圍（如此一來，觀眾才能破解作者在視覺語彙方面的密度，或者是非傳統結構上的意外喜悅）。」[15] 他的作品，本來就常常具有某種迷霧森林的氤氳氣味，而前述的「紅色」因子，即在他的系列作主線之外，成為跨系列的隱藏線索，意外地揭開某種拆解游本寬影像思路和創作邏輯的密碼。甚至即使不是有意的安排，這些有意或無意的密碼被破解之後，內容的核心物質即因此被明確的認知和感知。而這些虛線的關係，也構成他作品幅射的關鍵路徑。

涉及游本寬內心情感、情緒以及內在剖析的作品中，除了《游本寬影像構成展》以外，最強烈表述他內在感受的，無疑是《台灣新郎》（2002）[16]。同時期他拍攝的作品包括《不經意的記憶》（2000）系列[17]、《我的美國畫框》（2001）系列和《台灣

14 游本寬，口罩風景（台北市：著者自印，2020），頁 75。

15 游本寬，游潛兼巡露──「攝影鏡像」的內觀哲理與並置藝術（台北市：著者自印，2012），頁 73。

16 《台灣新郎》系列 2002-05 年曾在台灣政治大學藝文中心及美國賓州（2002 in Southern Alleghenies Museum of Art, Altoona, Johnstown, and Ligonier Valley and 2005 in The Grossman Gallery）巡迴個展，並參與聯展在長流美術館、美國紐約州水牛城 CEPA 藝廊、關渡美術館，以及台中市、高雄市、新竹縣、澎湖縣、桃園縣、雲林縣、彰化縣、高雄縣等文化局巡迴展出。此系列並未止於展覽書《台灣新郎》（2002），其後繼續發展出另外兩個子系列，從美國賓州的街道走向家庭的情境，進入《家庭照相簿》系列的「家庭·照像」脈絡之中，但除《有人偶的群照與聖誕樹》之外並未公開展出。

17 《不經意的記憶》系列在「第三屆台北國際攝影節」（2002）僅展出單件作品，完整系列並未公開展出。

新郎》，而從他的實際人生歷程來對比，或許可以推測，《我的美國畫框》系列和《台灣新郎》除了在文化衝突的論述之外，某種程度上也體現了他內在的自拍反射。這三個系列都明顯可以看出，影像呈現的異文化衝突，以及外來文化的渺小無力。其中的《台灣新郎》和《我的美國畫框》系列 [18] 同樣都是以編導式攝影來表現他的「自拍照」顯影，兩者最大的差異，在於《我的美國畫框》系列是以實體人物來複印他處在非我的環境中，把自己套進自己費心建造的美國框架之中的一種雙重否定的無可奈何；而相對的，《台灣新郎》則是幽微地掀開他內心受創的自我，直接明白地把東方父權的大男人縮小到小布袋戲偶的極端渺小，毫無遮掩地進行他處在巨大美國的大國情境之中，一種無能為力且無力辯駁的「傷痛書寫」[19]。《我的美國畫框》中喜怒無形的主題人物，和《台灣新郎》中面無表情的台灣布袋戲偶，似乎皆直指攝影者內心難以言說的當下處境：無力反擊，只能借諸影像中的角色無聲吶喊。小說或傳說中異國婚姻的美好想像，在實際的人生體驗中，是否因為生活中的各種現實摧殘反而放大了異文化融合過程中的自我扞格？從這件作品，即可明顯感受到渺小的布袋戲偶處在他者之間的格格不入。而穿著正紅新郎袍的小布袋戲偶，即使相對比例非常微小，但身上鮮豔的紅色衣裝則成為影像中強烈至極、迴避不了的刺點，是文化錯雜的痛處現形，是否也是游本寬自拍的痛楚顯影？即如施凱倫（1997）的觀察，從《台灣新郎》作品中顯露的異文化交匯和連結，可以看出他作品中小布袋戲偶背後的博爾斯堡（Boalsburg）[20] 顯現出來的地方紋理與特色，實則象徵著游本寬對於美國的矛盾心理。[21]

此外，他的自拍照透露出來的另一個重要面向，也就是在他的許多作品中顯現的，一種身體移動的意義。從〈十九幅光的作品〉（1988）以來，他的自拍照，是他用身體直接接觸外在環境產生出來的連結和反應，這是他實證的表現，也是他和環境之間實存的關係。從這些不名為「自拍照」但卻某種程度上顯露出他人格或感知的影像作品中，不論是探討文化衝突或社會關係，他的「自拍照」都反映出了一種創作者隨時隨地自省的過程。

相似的，《游潛兼巡露——「攝影鏡像」的內觀哲理與並置藝術》表現出來的諸多內在觀想，則應該可說是游本寬自《台灣新郎》（2002）之後，第二次剖析自己的內在情感矛盾。這時

18 《我的美國畫框》系列創作期間在 2001 年前後，亦即游本寬美國賓州自建的新家經歷找地、設計規劃、建造施工的建設階段。他相當於逐步建造了「自己的」家，美國畫「框」的指涉意義恐怕也隱藏有弦外之音。

19 在《台灣新郎》的論述中，游本寬曾以「傷痛書寫」來描述他的內在狀態。

20 《台灣新郎》的拍攝地點以游本寬的賓州生活圈為中心往外輻射，博爾斯堡即是其中的主要背景之一。

21 Karen Serago, A Multiplicity of Experience, The Puppet Bridegroom, Taipei, 2002, p.3.

的游本寬，已經脫離傷痛書寫的情境，但在時間的長流之下，內在許多對於政治社會文化的體悟，仍與自身的情感有極大的關係。

或許是，
長期戶外創作，渴望能坐在室內、電腦前，如同作家般的書寫影像；
或許是，
過往長期冷心境、類紀錄的「照像臺灣」，心靈到了得大喘息的時辰；
或許是，
對臺灣人憨厚本質、潛藏其不可視能量特質的另一種深悟形式；
或許是，
對過往影像符號的截錄、創造、閱讀、詮釋，此刻意圖作出反向的檢視；

但是，
最、最底層者應該就是，
邁入中年以來，
家庭、事業、個人內心的大感觸。
（游本寬，2012）**22**

這點也說明了，游本寬嚴格表現、再現政治、社會、歷史、文化的多重面向之外，何以家人在作品中如影隨形。舉例來說，除了《家庭照相簿》以外，《游潛兼巡露——「攝影鏡像」的內觀哲理與並置藝術》即出現長子游原尚（Sean Yu），《五九老爸的相簿》、《口罩風景》則出現次子游明叡（Peter Yu），而太太施凱倫（Karen Serago）則以各種形貌和形態出現在諸多不相關的系列之中，包括《影像構成》系列、《五九老爸的相簿》、《轉·念》系列 **23**、《口罩風景》、《太太的義大利照相簿》系列等等等。《轉·念》系列可說是已發表作品中，游本寬家人出現頻率最高的作品。這件作品的核心內容直接觸及當下對象的情感轉移和時空對應，全球在《口罩

露》系列展
011

22 游本寬，游潛兼巡露——「攝影鏡像」的內觀哲理與並置藝術（台北市：著者自印，2012），頁34。
23 游本寬發表於臉書（Facebook）的作品，2021.6.15-8.31。

風景》（2020）之後進入世紀疫情高點，全世界的邊界彷彿被社會性切割，而人也就在這樣特殊的時空中，面對無可奈何的處境而產生內在的轉化。此時家人之間的實體接觸也遠高於外部的環境。相對於元素的必要性和不可替代性，這些人物的角色，反而顯露出游本寬隱約的情感。圖像的意義在於他理性的影像邏輯，而結構元件的背後則真實地映照出他內在的生命核心。

如游本寬所言，「拍照成像過程是人內在的心智，帶領著眼睛去看到外在有形的世界——相機並無法因感受到外在，而自行按下快門。」[24] 也就是說，拍照時鏡頭中的原始物件已被新的物件取代，此時的「鏡像作品」自不同於紀錄或紀實的影像刻畫。

也因此
任何成熟的「鏡像作品」，無論其內容是
具象可辨、模糊、失焦，均可被視為
作者廣義內在精神的轉換
（游本寬，2012）[25]

《五九老爸的相簿》（2015）即是他進入生命新階段對於自我的解剖（或解嘲），他作品中談論的是人在不可逆的老化過程中各種角色和態度的變化，以及隨之而來的各種能與不能。陽具崇拜的隱喻，在《五九老爸的相簿》中有極大化的呈現，例如〈晨夢九春〉，即可看出

《五九老爸的相簿》
晨夢九春
2015

24 游本寬，游潛兼巡露——「攝影鏡像」的內觀哲理與並置藝術（台北市：著者自印，2012），頁 40。
25 同上。

他意圖影射的明顯是權力架構的變化。這系列作品應是他在《游本寬影像構成展》之後第二次以直述句來表現有關於性的內容。他採用隱喻和借喻的描述法，大量應用各種社會性符號，透明、直接又迂迴地提出各種社會關係之間的百般不適以及性與權力之間的相對無言。《五九老爸的相簿》某種程度上可以說延伸了《台灣新郎》的文化角色和權力的對立和角力。

不過他在《五九老爸的相簿》中探討的劣化危機和終老現象，和今日看來面對生命階段相對平和自在的斯多葛學派的哲學家主張卻是背道而馳的，他們認為「年老和死亡是人生最幸福、最快樂和最有意義的時刻。塞涅卡曾經一再地強調，年老和死亡不是生命的終點或結束，也不是生活中無所作為的消極時期，而是生存過程的最重要、最高級和最充滿內容的組成部分。老年是人生的高潮階段，也是人生嘉年華表演的最美好的時刻。」[26] 他們追求的年老，即如羅素所言滔滔江河匯入大海的遼闊，並非指六十歲以後的生命階段，也是審美生存的某種理想狀態，抵達人生此階段，也等於類似自我實現的階段了，人人都可以經由過去的種種累積，透過自身的實踐而達到某種完滿的境界。或許，這樣的影像自白，也自動提現了東西方觀點的內在差異。特別是對於生命的態度，游本寬即直截了當地表現出未脫離原始東方想像的文化概念。換句話說，與其說他投射的是自我的狹小觀想，更應該說他探討的是東方文化的普遍現象。但相對的，在內容的重要性上，生活顯影在他多年不斷的「閱讀台灣」之外反倒再次進入創作的核心。

「家庭・照像」是拍攝者、鏡頭、對象和影像之間的藝術行為；只是，潛隱的藝術駕馭甚少被外人所感知。「家庭・照像」是攝影者體悟了內心和對象情感的黏稠度；是底片在「當事人情境」、「心連心氛圍」方面的過度曝光；更是當大眾只拍下快樂、正向、榮耀的對象時，還能按下和自身相關的負面與低迷，甚至眾人覺得不宜公開的失敗內容。「家庭・照像」的作品，不等同限人閱讀的文字日記。「家庭・照像」的藝術性是，創作者對影像在公、私領域尺度上，所做出的量衡與抉擇。（游本寬，2015）[27]

但與此同時，他也反思：「影像創作者如何藉『攝影鏡像』擬真特性，藝術化日常生活中的象徵符號？在平凡對象中，表現出另一層次的藝術真實？」[28] 這點，劃出藝術與非藝術的界線，也是他在美術攝影的實驗和實踐中堅定自持的創作基石。

26 高宣揚，傅科的生存美學：西方思想的起點與終結，台北市：五南圖書，2004，頁 539。
27 游本寬，五九老爸的相簿（台北市：著者自印，2015），頁 7。
28 同註 24。

在美術攝影中，題材的日常性是攝影家極為重要的面向。但游本寬三十年來的創作主軸幾乎都在談論龐大的政治社會與文化議題，雖然許多藝術家早已提出「越好的藝術內容距離藝術家自身越近」[29] 的觀點，而他也在非常早期就受到美國攝影家尼可森（Nicholas Nixon）、曼恩（Sally Mann）的啟發，對於家庭、日常照片的創作和藝術性，已有新的看法和認知；亦如傅科提出的生存美學，即意味著日常生活和生存，均可說是具有審美價值的藝術實踐。也就是說，生存和生活，在本質上即是「美感」的組成和落實。相對於傅科的抽象性，游本寬把生活的日常性納進藝術實踐的真實內容之中，或許也可以說相當程度地影像化了傅科的觀點。然如游本寬所言：「當代攝影術，如果是因為本身的簡易、普遍性，而沒有一點點『藝術、專業』的門檻時，再好的照片，是否都只會是一種『有用的生活記錄』或低俗、大眾化的傳播工具？可見，當一格畫面內的影像，不再只是一種『圖象式的生活名詞』，用來快速的辨識青菜、雞鴨、房子、警察等社會性功能，而是可以提現出類似小說中一個小小的意念時，鏡頭便有了自己藝術話語形式的力量了。」[30] 也就是說，日常的藝術性，和美術攝影的應用理想，事實上仍然有段不小的距離。

然而，除了「1996 台北雙年展」展出的《家庭照相簿》燈箱裝置（1996）以外，他甚少發表描繪自己近身的生活場景和日常片斷的作品。即使是較新近的《二零二一・疫舍台北》系列（2021）[31]、《轉・念》系列（2021），也是關於他內在焦慮和恐慌的描寫，對於個人生活中出現的各種真實樣貌，並沒有過多具體的描繪，他的抽象表現遠多於具象的陳述。

在《五九老爸的相簿》中，可以看出他曾再次思考及實現家庭照像在藝術中的可能性，他說：「拍照之餘，想想『家庭・照像』的社會意義與其文化內涵是有趣的，第一層次是私人的影像日記，但集結了千百人的影像日記後，就可能呈現一段非語言體系的文化代言。」幾次訪談之間，他常感嘆台灣的攝影創作者似乎常常局限於某種窠臼或框架，而不把生活中各個近身的面向納入藝術的面貌中。然而他本身也因為長期聚焦於《閱讀台灣》的各個子系列，很少正式發表他實驗美術攝影中這個重要面向的相關作品。即使是《五九老爸的相簿》，也還是屬於畫家劉獻中所陳述的「具象物的抽象化」語言。

29 游本寬，游潛兼巡露——「攝影鏡像」的內觀哲理與並置藝術（台北市：著者自印，2012），頁 50。
30 游本寬，五九老爸的相簿（台北市：著者自印，2015），頁 77。
31 游本寬發表於臉書（Facebook）的作品，2021.8.31-9.15。

而《太太的義大利照相簿》系列（2023）可説即實現了游本寬的生活藝術觀點，也從《家庭照相簿》和《不經意的記憶》中的家庭照像概念繼續衍生。從早期對於史蒂格利芝（Alfred Stieglitz）、卡拉漢（Harry Callahan）家庭照片的疑惑不解到受到尼可森（Nicholas Nixon）家庭照片藝術化的震撼和衝擊，游本寬在《家庭照相簿》中刻意保留的鬆弛構圖、時間刻印、紅眼現象等，除了意圖轉換一種家居生活的日常性為藝術性的影像舞台語言之外，他陳述的即是對於尼可森「把一個最靠近自己、最熟悉的內容給藝術化」的回應[32]。《太太的義大利照相簿》系列的主軸是以他的太太施凱倫為核心，包裹在 2023 年他們兩人到義大利旅行的日常記錄，含藏了輕鬆翻頁的日常生活、眼前看到的歷史文化藝術建築、每天快步慢行的十餘英里道路。這系列作品以《影像構成》系列為起點，穿越了幾件家庭生活記錄的作品，包括《不經意的記憶》、《台灣新郎》、《五九老爸的相簿》、《游潛兼巡露——「攝影鏡像」的內觀哲理與並置藝術》等，回到「紅色」的影像核心。藝術家的日常和藝術家的情感，串流了三十多年的時間之河，在《太太的義大利照相簿》系列的生活美學中以最幽微的表情、最細微的生活細節，得到最大程度的釋放。

太太的義大利
照相簿》系列
尋 13
2023

舉例來說，《太太的義大利照相簿》的封面作品〈尋 13〉，即具有非常神秘的美感特質，甚至具有觀念攝影非現實影像的味道。就觀看者來說，「觀者不分析物品的視覺成份，而是將它視為整體。也就是説，形式的美感特質應就整體的形式而言，而不是就任何特別的單一形式而言的。」[33] 此處指稱的即是影像結構，也就是某種形式與形式之間的和諧與並進。前述討論許多游本寬的作品中，並不特別談及技術如光圈、速度、光影、構圖等等，但在《太太的義大利照相簿》系列中，構圖中的結構元件，也就是不同的視覺形式之間產生關聯、形成整體的形式意義，在概念上則自然而然地成為作品中極為重要的組成要件。例如〈尋4〉，背後立柱劃開天空兩色，背景聖馬可廣場

32 游本寬，有關於這些影像，IMAGE 影像雜誌 22（1996.5），頁 42。
33 賈克・馬奎（Jacques Maquet），武珊珊、王慧姬等譯，美感經驗：一位人類學者眼中的視覺藝術（The Aesthetic Experience: An Anthropologist Looks at the Visial Arts），台北市：雄獅圖書，2003，頁 163。

的透視三角、地上的白色線條，主題人物和立柱形成的結構，每個塊面的切割再重組，都層層堆疊出平面中的不同視野和關係。而主題人物的視線、姿態、動作形成的動態，和周遭人物和空間產生的連結和距離，則彷彿凝結了時空，自動演繹出當下的故事情境。游本寬的影像探討的對象和時空之間的脈絡和關係，在《太太的義大利照相簿》中，有明顯強烈的連結，某個形而上的層次也涵蓋了現象學的討論，在作品中不同的視覺線索，暗示了其他感官的存在，也觸及了對象物身體與其他物件之間的關係。時間和空間的哲學意義，在這裡面同樣也被相當程度地突顯和放大。回到〈尋 13〉，即使觀看者看的是整體的概念和印象，但視覺中心的施凱倫，輻射出去的左側「如畫」的義大利景色和右側牆面的兩張畫，物象和時空場域之間的互動和連結，也隱約而自動地轉化形成觀看的意義，同時也組構形成此處所稱的美感特質。這些視覺元素，全都來自創作者的心靈之眼。換句話說，主題人物施凱倫的視線，是被拍攝者所關注的視線，而施凱倫周遭的環境和情境，是發散自主題人物，但也是拍攝者吸取到的氛圍。或許可以說，除了拍攝者自己擁有的美學涵養以外，美感的產生，也來自於拍攝者的私有情感。

而對於觀看者而言，美感的產生，則是基於「價值共鳴」。[34] 也就是作品內容象徵的價值，和觀看者之間形成的和諧共感。拍攝者的情感，經由作品的構圖和構圖元件，包括主題人物、主題人物的視線、主題人物的情感，得到觀看者累積的視覺經驗轉換。

「傅科探討生活藝術和生存美學的過程，也就是發現生存美學的核心問題，即『關懷自身』的過程，」[35] 而《台灣新郎》、《五九老爸的相簿》即極為顯著地傳遞了傅科的生存美學觀點，這兩系列作品，與其說是游本寬的傷痛書寫，或許更應該說是他有力的生存美學書寫。高宣揚（2004）研究傅科的觀點說：「他把審美創造當成人生的首要內容，以關懷自身為核心，將自己的生活當成一部藝術品，通過思想、情感、生活風格、語言表達和運動的藝術化，使生存變成為一種不斷逾越、創造和充滿快感的審美享受過程。」[36] 某種程度上，這也高度符合尼采的概念。他同時指出：「非要經過長期曲折的磨煉和陶冶，在快樂和苦難的雙重淘洗中，才能真正地體會和掌握到人生的審美藝術。真正的生存之美，只能存在於重複、更新、模糊、變幻和皺褶的生活歷程中，因為正是在那裡，才提供了尼采所說的『永恆回歸』的可能性及其永久值得循環回味和令人流連往返而無限嚮往的迷幻境界；也只有在那裡，才有可

34 賈克·馬奎（Jacques Maquet），武珊珊、王慧姬等譯，美感經驗：一位人類學者眼中的視覺藝術（The Aesthetic Experience: An Anthropologist Looks at the Visial Arts），台北市：雄獅圖書，2003，頁 189。
35 高宣揚，傅科的生存美學：西方思想的起點與終結，台北市：五南圖書，2004，頁 407。
36 同上，頁 348。

能使人自身，達到既脫離主體性、又無需客體的最高自律領域。」[37] 或許這說明了，藝術之存在，不在於作品的具體存在，而在於生活中的所有片刻，那麼，《太太的義大利照相簿》也相對非常顯著地淘洗出了如此的觀想。而約翰‧伯格認為「被擷取出來的片斷」，或許在這樣的觀點之上也可以說反而傳遞了某個層面的傅科美學。而至於化約為一張影像、一件作品的藝術表現，也許也可以說是表達和回應了傅科和尼采的哲學語言。

因此，可以說游本寬的《我的美國畫框》系列、《台灣新郎》、《太太的義大利照相簿》系列都隱含了這些社會學和哲學觀照。而他的三本私密相簿中，《家庭照相簿》顯現他自身文化混血的矛盾與融合，《五九老爸的相簿》表述他的生存美學，《太太的義大利照相簿》則是特別顯著地呈現出他關注自身及從自身輻射出去的世界，以太太施凱倫為中心，擴大至文化的根源及複雜的文化觀點。表面上看起來是關於太太義大利尋根之旅的記錄，但內容上卻不只是遊記，主題人物施凱倫是所有作品的中心點，即使她不見得出現在作品的正中心。作品中有游本寬的視線、施凱倫的視線，而施凱倫的視線，亦即是游本寬關注的視線。而觀看《太太的義大利照相簿》，不能以紀錄攝影或畫意攝影的觀點和角度來看待，關鍵即在於拍攝者明顯的主觀情感。游本寬曾說，台灣攝影家的作品中，自己最親近的家人，常常是蒸發的，是隱形的，是不存在的；但對他來說，把焦點放在自己近身的家人身上，才是關愛世界的前提。他的《太太的義大利照相簿》，即是在他關愛世界之前專心注視的腳下，也是他把自身私密空間對外開啟的藝術作為。

相對而言，在《台灣新郎》的表現之中，則可以明顯看出掌握話語權的男性主題人物意圖指陳的各種文化現象和自我裂解，這件作品並沒有施凱倫回應的語言或聲響，甚至可以說，在《台灣新郎》痛苦不語的吶喊之中，聽不見《美國新娘》的咆哮或低泣。經過二十年，從《家庭照相簿》（1996）中的眾聲，到《台灣新郎》（2002）的噤聲，再到《太太的義大利照相簿》（2023）的溫言，異文化婚姻中的文化衝突，進入融合的「並肩」甚至「齊步」[38]。而游本寬的影像語言，從《家庭照相簿》的家庭影像構成，到《台灣新郎》的自我裂解，再到《太太

《博‧念》系列
210829
21

37 同註35，頁5。

38 人在日常的散步中，即使時而並肩，有時也不見得齊步。或許可以說，齊步是兩個人有心共同努力創造的韻律。根據《太太的義大利照相簿》中並置的文字和影像，即使畫面中只出現主題人物，但從影像元素的處理例如刀叉、背包，或空間中的行動例如觀看、行走、停頓、比劃，作品中所有細微的語言、動作，均直指夫妻兩人的相對關係。

《潛・露》系列
雨果
2012

的義大利照相簿》的融合，影像呈現複雜的「美感」、構圖（形式）和內容，但是文字卻在描述兩人旅行中的日常「看見」，這種反差或對映，是典型的「游本寬」風格，但過去僅見於影像中。《太太的義大利照相簿》在影文並置的表現形式中，可以說自《超越影像「此曾在」的二次死亡》（2019）之後，文字和影像再次取得平等的位置。

而在《轉・念》系列中重複出現的諸多元素，例如大石頭、大樹、兩扇開啟的門和兩扇關閉的門如〈20210829〉，也可看出游本寬借喻的情境。相對的，《二零二一・疫舍台北》的自囚和自我釋放，則從牢籠走向身體的開放性表現清楚顯現出來。《二零二一・疫舍台北》系列中有許多身體塊面的顯露，這樣的表現形式從未出現在游本寬過去任何的創作中，即使在《影像構成》系列的許多明顯自白，也並未採用如此透明清晰的表述方式。這系列作品，可以說是游本寬僅見也最直接具體的身體藝術作品。

《二零二一・疫舍台北》系列，是游本寬在 COVID-19 世紀疫情大流行期間回台居隔十四天發表的作品，雖是表現疫情期間，國際政治、社會的變動造成的人身不自由，作品中有極多暗示牢籠的符號、隱喻，顯現出全球化之下的文化合流和共感；但此系列從外在的禁錮反映出內在的自囚，其實也可以說是游本寬焦躁不堪的自拍照系列。此系列作品的符號、隱喻，也出現在《口罩風景》（2020）、《烏蘭惡斯之春》系列（2022）**[39]**，包括《口罩風景》中的〈欄，不迎賓〉、〈疫，無笑聲〉、〈想出去〉、〈要繞道〉、〈黑罩，吸吐難〉等，以及《烏蘭惡斯之春》的多件作品中。此外，《二零二一・疫舍台北》系列緊接在《轉・念》系列之後，從作品中的諸多元素，例如牆、圍籬、玻璃窗、封閉的空間、曲折的身體等等，也可以看出

39　游本寬發表於臉書（Facebook）的作品，屬《既遠又近……》前作，2022.5.1-5.31。在臉書發表結束後，亦限量出版「展覽書」《烏克蘭》（2023），惟內容因脫離臉書限制而有部分變動。

左圖：
《□罩風景》
，無笑聲
019

左圖：
《烏蘭惡斯之春》系列
0220501
022

左圖：
《□罩風景》
，不迎賓
019

作品之間的相關性或延續性，換句話說，《轉‧念》表現的應是他在相對穩定環境中自我扭轉的心緒轉化，而《二零二一‧疫舍台北》反映的則是他釋放或溢流的情緒和自力紓解的出口。

柏拉圖曾說身體是思想的牢籠，而傅科（Michel Foucault, 1926-84）則認為，心靈是身體的

監獄（傅科，1975），「事實上，人的文化的各種型態及其發展程度，都離不開身體的社會命運及其社會遭遇。人的身體的各個部分，都記錄著歷史發展的痕跡，既有快樂，又有悲傷；它們都審美地表現了人身本身的悲劇與喜劇相結合的特徵。」[40] 從《二零二一・疫舍台北》系列中，不同的身體表情，的確出現游本寬混雜的情緒反應。於此再次體現了，「身體不只是社會文化存在和發展的基本標誌，也成為人的心靈、思想、精神狀態和氣質的『窗戶』或表現形態。」[41]

人的身體作為象徵性的結構，也是一種文本，它是文化符號和象徵性語言的凝縮，是各種歷史事件的見證。在人的身體及其各個部分中，呈現了人類的所有喜怒哀樂的經歷和體驗。身體及其各個部分的審美意義，是身體伴隨人類歷史發展的各個階段的記錄和見證。（高宣揚，2004）[42]

從游本寬作品中出現身體塊面的形態、表現，清楚可見他的符號意義和象徵意涵。舉例來說：《游本寬影像構成展》中的〈穿上一雙黑襪〉、〈五支黑襪子〉等；《五九老爸的相簿》中的〈。、？〉、〈：，，。〉、〈晨夢三春〉、〈晨夢四春〉、〈晨夢五春〉、〈晨夢八春〉等；《游潛兼巡露——「攝影鏡像」的內觀哲理與並置藝術》中的〈低潮〉、〈叮咚〉、〈赤足〉等；《二零二一・疫舍台北》系列中的〈14/15-1〉、〈14/15-2〉、〈14/15-3〉、〈14/15-4〉等等，這幾件作品均少見地明顯出現大塊面的身體部分。身體透露出來的行為和社會語言，轉譯了社會、

40 高宣揚，傅科的生存美學：西方思想的起點與終結，台北市：五南圖書，2004，頁 484。
41 同上，頁 487。
42 同上。
43 高千惠，當代藝術中的皮囊概念，當代藝術絲路之旅，台北市：藝術家，2001，頁 55。

圖：
五九老爸的相簿》
晨夢八春
015

下圖：
烏蘭惡斯之春》系列
0220522
022

下圖：
太太的義大利
相簿》系列
25
023

歷史與文化的各種脈絡與樣態，即如高千惠（2001）指出的，「在人與存在環境的拼裝表演中，這種觀念性的實驗，事實上已成為社會行為的某種案例。」**43**

但相反的，在《五九老爸的相簿》中，則同時也以另一種身體的語言，呈顯出了身體的動態和表徵，例如〈：。〉、〈！！！？〉；這幾件作品，均明顯地對應出身體的符號意義。換句話說，不論身體的表現以具體或隱喻、借喻的方式存在，游本寬在這類型的作品中，均呈現出了他袒露的自我和他隱藏的私密情感，對應了「窗戶」對外開啟的訊息。

這樣的藝術書寫方式，在他長年的創作中，其實也形成了他對自我深度開啟又極度隱蔽的特殊表現風格，雖不似「紅色」串起的跨系列隱形線，但也成為「紅色」因子之外不可忽略的另外一種情感元素的輸出。

《影像構成》系列
有關於高更
1989

《影像構成》系列
週五天氣預報：晴時多雲
1988

《潛‧露》系列
刺紅
2011

《五九老爸的相簿》
白宮
2015

《五九老爸的相簿》
；。
2015

《五九老爸的相簿》
！！！？
2015

左、右頁上圖：《口罩風景》 黑罩，吸吐難　2019

左頁下圖：
《太太的義大利照相簿》系列
尋 3
2023

右頁下圖：
《太太的義大利照相簿》系列
尋 4
2023

冰、水同源，不多話

《太太的義大利照相簿》系列
尋 23
2023

閱讀游本寬：
用影像說故事的藝術家

游本寬在三十多年的創作中不斷實驗與實踐各種可能性，《釘地》（2023）操弄的觀念和行為藝術表現是否又更接近他的藝術信仰？

過去我對於游本寬的所有認識，都來自於攝影兩個字。我看到的游本寬，從 YTA 至今，在他將近三十五年的影像創作和教學中，攝影等於游本寬，游本寬等於攝影。就像沒有拿著相機的游本寬，你認不出那是游本寬；但看見路邊一個拿著相機盯著「看不出有什麼好拍的」按快門的人，你知道那是游本寬。他的創作，是一種關於內在的觀看和閱讀。

他的每一個完整的系列，每一本展覽書，都是完全不同的概念。每次訪談時和他討論某一個系列或某一本書時，從其中的內涵和他的「藝術密碼」**1**，常會一時以為這絕對

1　意指他在作品中主張、探究、討論或表現藝術概念而利用的元素、內容和形式等。

是他最「經典」的作品了；但一旦討論另一個題目時，另一個系列或另一本書，又成為一個不可比擬的範例。他的藝術精彩之處，就在於每一次深度閱讀時，得到的那種久久難以平復的驚喜，永遠有多過於「以為已領會」的意料之外。或許也可以說，這是游本寬對於觀看者或評論者最大的溫柔，他最好的那一件作品，不是他在創作過程中的他的「看見」，而是交到觀看者手中的那分絕對的自由。觀看者的感受，牽涉個人的知識、經驗、偏好和私有情感，不完全或甚至通常不會基於理性分析，何況藝術作品最感動人的成分，通常也是在於感性的剎那領悟。這一點，是由觀看者自主決定的，沒有其他人干涉得了。

問一個藝術家他的哪件作品最好，常常得到的答案是未知的「下一件」；但問游本寬，他會很認真地思考這個問題，然後告訴你：他沒有答案。經過思考之後的「沒有答案」就跟他的創作精神毫無二致，是一個極富哲學意涵的抽象解答。

他經常自我懷疑：「拍照成像過程快速的特質，是不是無形的造成了攝影者心浮氣躁、缺乏耐性的創作態度？拍照的心，是否總是缺少那麼一點點自我沉澱的涵養？」[2] 經過多次訪談時得到的體會，反而有相反的理解和看法。他對於時間的流逝有種深度難解的焦慮，同時腦子裡面同時運轉的想法也千絲萬縷，表面上看起來似乎有點急躁，要說是拍照成像的快速特質造成了他的急躁，倒不如說是因為他腦子的高速運轉，只有拍照成像的速度足以適應他的追求和應用。但同時，他卻也總是能夠不厭其煩地解釋、討論、分享許多複雜、衝突的理論和藝術概念，也不斷重複扭轉、推翻、重建自己的藝術創作和想法，他的眼、腦、心和手，隨時都在擷取、拍攝創作素材，建立、抽取龐大的創作圖庫。他的有問必詳答，應該也是因為他在分享和傳遞的過程中也得到相對的獲得和滿足。就如同，他很入世，不光是他的題材，他的創作模式也讓他直接進入創作的情境和脈絡之中。

他的自我懷疑，與其說是造成了他在創作上的自我推翻或自我否決，不如說是增加了他的自省，形成了他的獨特創作方式。例如，圖庫式創作就滿足了他對可能性的極大化追求；觀念藝術的本質則促使他不斷地在創作中自我辯證。他對觀看者提出問題的同時，也對自己提出同樣的質問。

看他眼睛發亮談作品的樣子，有時候會以為他似乎生下來就注定是個藝術家了。但他的年少

2　游本寬，超越影像「此曾在」的二次死亡（台北市：著者自印，2019），頁5。

時期，從現在往回看，其實並沒有少了年少無知的徬徨。他覺得自己不像大哥會唸書，只有生物還算拿得上台面。雖然喜歡畫畫，但也並沒有以此為志向的想法。就像多數年輕人，在人生面臨向左走向右走的交叉路口時，他什麼積極的想法也沒有。但他是糊裡糊塗走上了創作的路嗎？也不是。就像他說的，是老天給了他訊號。

這時他的貴人上場了。就在巧合的日常對話中，受到父親友人翁通楹無意間的鼓勵，他考進了當時的國立藝專（即國立藝術專科學校，今國立臺灣藝術大學）美工科。而在那之前，他花很長時間在劉獻中畫室學畫，也曾短時間在陳景容畫室學習素描。自此和畫家劉獻中也建立了亦師亦友的關係。劉獻中不僅是他的伴郎，也是他每年新作發表時的請益對象，每年新作發表前他必定抱著作品到劉獻中畫室與他促膝長談，一談好幾個小時，深夜不止。

當年的國立藝專是台灣培養藝術家的極重要場域，美工科有平面設計和工藝設計兩組，多數人選擇平面設計，他反而選擇了名額較少的工藝設計。當時對他影響很大的教授王銘顯出身日本筑波大學，可說是當時台灣工藝設計的領航人，這樣的淵源使他一度決定跟著前往日本筑波大學繼續深入工藝設計領域。當時他在工藝設計領域已接受了幾乎完全的包浩斯訓練，包括金工、木藝、塑膠、陶瓷、編織、玻璃、產品設計等，也曾進入工廠花幾個學期實作。他曾說，當初在木藝的實作中初次學習到榫接的概念，突然了解了：「這就是結構！」小小的發現和體悟，可能現在看來沒什麼了不起，但卻像開啟了他腦中的開關。也就是在這些訓練過程中，對於各種材質親身的五感體驗，讓他在後來的影像創作和影像裝置的表現上，非常注重實實在在的手感，包括觸感、量感等等，也使作品產生真實而顯著的力量。

生命前段出現的這些人，都是他後來在創作的道路上以及現在的人生中非常重要的角色。至於後來如何走向了攝影和影像創作，就是前文提過的另一段故事了。

訪談《釘地》的創作概念到中段時，作品已經和開始時完全不同，我問，是否偏離了原始的創作論述？幾次談話中，多少能夠體會他創作中的多變性，但我腦中仍然自動輸出了新作可能的長相。游本寬反問我：「還在想我乾冷的觀念攝影嗎？」我內心默默驚詫，因為我有限的腦細胞確實還停留在這樣的想像中。他的思路曲折迂迴，跳得高，速度也快，我還沉浸在前一個難題中時，他已經往前又跑了好幾英里，就像他每天的「散步」，來來回回幾英里，都是他的日常。猜不透他作品的同時，其實我反而覺得放鬆，覺得永遠可以看見一個全新、全然不同的游本寬。

但是他也是隨時停下腳步的人，會暫停下來檢視自己的腳步，也會慢下來等待走在旁邊的人。訪談過程中，有時候他就算在拍照，也沒有完全忘記這世界上還有其他人的存在，他會停下來，找找剛剛在講話的人掉到哪裡去了，再把還沒說完突然拿出相機跑掉時的話繼續說下去。他會特地去看年輕創作者的新作，自己認真地看完兩圈，然後仔細地聽創作者的解說，再逐次拋出問題，緩步引導創作者深入思考和提出自己的見解和表現方式。他也會穿著短褲、涼鞋和教授林元輝到處吃銅板美食，閒談國內外重大事件。

我本以為創作是他生命中不可割捨的事，是他二十四小時醒著睡著都在思考的事。沒想到令人意外的，他卻毫不遲疑地告訴我，家人才是他充分必要的選項。異文化和經常相隔太平洋兩端的生活，從來不是浪漫的想像。從美國學成回台以後，他一直都在大學裡面教書，剛結婚時和兩個孩子出生後幾年，人生美好得像是老天特別的眷顧。不到十年，他就開始了台美往返聚少離多的生活方式，年輕的爸爸隔著太平洋想念家人，卻只能在寒暑假回美和家人團聚短短兩三個月，然後又得飛回來。瞥見他講完電話放在桌上還沒變黑的手機畫面，首頁不是他的作品，是全家人的照片。

要經歷多少磨合和彼此讓步，大概文學作品裡面也已經寫得太多，何況在真實生活裡面，更多的絕對是挫折。但就像他拿出相機不斷後退的感悟，他在觀景窗中後退，練習在構圖中自我割捨的勇氣，因而得以看見「非專業鏡頭下」平實動人的「美」；他說，在生活中後退，同樣也可以看到平常的日子裡許多更真實且更美好的面貌。比之於《家庭照相簿》系列的「家庭‧照像」，二十八年後的《太太的義大利照相簿》系列，就顯現出了更多隱約而濃密的「盡在不言中」。他在發表過程中偶爾的「今晚沒話說！」，也不只是令人莞爾而已。而觀看者看到的此時此刻，其實到底經過了多長時間的醞釀和發酵？涵蓋了多少的累積和取捨？

從訪談中，看見游本寬做為藝術家的各種特質和個性，他在藝術創作中的信念，在他每一次的藝術實踐中，都以不同的變化挑戰過去的每個自己，也追求未來更好的自己。他在每個轉折點做的每一個選擇或決定，應該都是基於父親留給他的志氣兩個字。在他未曾停歇的創作和人生中，他每分努力也都在實現父親對他的教誨，做一個「有志氣的人」。也可以見得，在他未來不斷繼續發展的作品中，還有難以預測的可能。

游本寬簡歷

現任國立政治大學傳播學院兼任教授

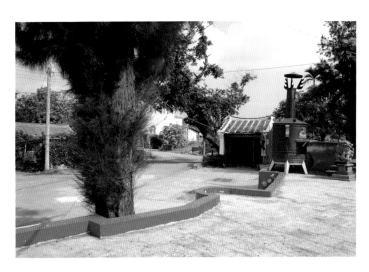

有紅線的風景
2008
私人收藏

作品發表紀錄

個展

2002 「台灣新郎」,「跨文化視野」,美國賓州 Southern Alleghenies Museum of Art,Altoona、Johnstown、Ligonier Valley 三地巡迴
2002 「法國椅子在台灣」,美國費城彭畫廊
2001 「回憶與再現──游本寬 1988-1999 大影像作品展」,台北政治大學藝文中心
2001 「閱讀台灣,1212」,新竹交通大學藝文中心
2000 「台灣房子在柏林」影像裝置,德國柏林 Forderkoje 藝術空間
1999 「法國椅子在台灣」影像裝置,台北伊通公園
1990 「影像構成」,台北市立美術館、台中省立美術館(今國立臺灣美術館)
1989 「龍的視野」,美國俄亥俄大學 Seigfried 藝廊
1987 「Made in Taiwan」,美國俄亥俄大學研究生藝廊
1985 「城市獵人」,英國 Greylands 學院
1984 「游本寬首次攝影個展」,台北美國文化中心

聯展

2021 「藝情時代──2021 桃園市美術家邀請展」,桃園市政府文化局、桃園國際機場
2018 「不可思議的生活」攝影聯展,台北爵士攝影藝廊
2017 「《砥礪六十》國立臺灣藝術大學工藝、視傳設計系創系 60 週年慶校友聯展」,汐止人文遠雄博物館展覽二館
2017 國立臺灣藝術大學工藝、視傳設計系創系 60 週年慶校友聯展」,台北松菸壹號倉庫
2017 「TAIWAN ANNUAL──2017 台灣當代一年展」,台北圓山花博爭艷館
2016 「快拍慢想:編導式攝影的社會光譜」,高雄市立美術館
2016 「綿綿若存:新進典藏展」,台北市立美術館
2013 「藝術家聯展」,台北大趨勢畫廊
2013 「斜面連結──典藏展實驗計畫」,台北市立美術館
2013 「禮物」限量作品展,台北伊通生活空間
2013 「從那之後──伊通公園 25 週年慶」,台北伊通公園
2012 「2012 台北攝影節──影像新視界」,台北華山文化創意產業園區
2012 「未來通行証」,北京今日美術館
2011 「保庇‧保庇──當下描述」,台北大趨勢畫廊
2011 「時代之眼──臺灣百年身影」,台北市立美術館
2011 「台灣影──當代影像展」,台北大趨勢畫廊
2011 「臺北市立教育大學視覺藝術系教師美展」,臺北市立教育大學第一展示中心
2010 「第十四屆桃城美展」評審委員邀請展,嘉義市政府文化局
2010 「苗栗縣 99 年度苗栗美展」評審委員邀請展,苗栗縣政府文化局
2010 「攝影鬥陣」,台北臺灣攝影博物館(預備館)
2009 「Photo Taipei 2009」,台北六福皇宮
2009 「2009 台北╱平遙攝影文化交流展」,台北華山文化創意產業園區
2009 「2009 Taiwan Photo Bazaar」,台北信義公民會館
2009 「非 20℃──臺灣當代藝術中的『常溫』影像展」,中國深圳何香凝美術館
2008 「小甜心──伊通公園二十週年慶」,台北伊通公園
2008 「攝影家的書──世界名家攝影集特展」,台北 TIVAC 台灣國際視覺藝術中心
2007 「2007 府城美展──外遇新天地」,台南市政府文化局
2006 「生態‧藝術‧文化──九九峰生態藝術園區啟動宣示活動」,文建會、台中國立臺灣美術館
2006 「台北二三:二三觀點」,台北市立美術館
2006 「超−現實:當代影像典藏」,台北市立美術館
2006 「第六十屆全省美展評審邀請展」,台中、高雄、新竹
2005 「第五十九屆全省美展評審邀請展」,台中市、高雄市、新竹縣、澎湖縣、桃園縣、雲林縣、彰化縣、高雄縣等文化局
2005 「第十七屆全國美展評審邀請展」,台北、高雄、花蓮
2005 「蓬萊圖鑑──世紀末臺灣歷史意象」,台北大趨勢畫廊
2005 「二〇〇五關渡英雄誌──台灣現代美術大展」,台北藝術大學關渡美術館
2004 「Co4 臺灣前衛文件展 II──藝術轉近」,台北縣政府行政大樓、文化總會
2004 「第七屆 CEPA 攝影藝術拍賣雙年展」,美國紐約州水牛城 CEPA 藝廊
2004 「立異──九〇年代台灣美術發展」,台北市立美術館
2004 「熟悉‧陌生:人間閱讀──2004 典藏常設展」,台北市立美術館
2003 「時間的刻度──台灣美術戰後五十年作品展」,桃園長流美術館
2002 「磁性書寫 II:光隙掠影──影像在凝視我們」,台北伊通公園
2003 「2003 千禧之愛──兩岸攝影家聯展」,台北國立歷史博物館、台中縣立港區藝術中心、台南市攝影文化會館
2002 「爵士二十風華」,台北爵士攝影藝廊
2002 「幻影天堂──台灣攝影新潮流」,台北大趨勢畫廊
2002 「第十六屆全國美展評審邀請展」,台北、高雄、花蓮
2002 「亞洲超真實生活──台、日、韓三國攝影聯展」,日本橫濱港都藝廊
2002 「2002 亞洲攝影雙年展」,韓國漢城 La Mer 藝廊
2002 「第六屆 CEPA 攝影藝術拍賣雙年展」,美國紐約州水牛城 CEPA 藝廊
2002 「尋找未來的樂園」,美國喬治亞州亞特蘭大當代藝術中心

2001	「尋找未來的樂園」，美國紐約州水牛城 CEPA 藝廊
2001	「臺北市立師範學院美術節教授聯展」，臺北市立師範學院人文藝術學院美術大樓藝廊
2000	「第三屆台北國際攝影節」，台北國父紀念館
1999	「複數元的視野」，台北國立歷史博物館、高雄山美術館、新竹交大藝術中心、北京中國美術館
1999	「台灣傳統藝術之美」，桃園中原大學藝術中心
1999	「入→ZOO」，台北大未來畫廊
1999	「萌芽・生發・激撞」典藏常設展，台北市立美術館
1999	「中、歐藝術家『你説・我聽』主題展」，法國巴黎畢松藝術中心
1999	「第十五屆全國美展」評審邀請展，全國巡迴
1998	「中、歐藝術家『你説・我聽』主題展」，台北市立美術館
1997	「中華攝影教育學會教師作品聯展」，台北國父紀念館
1997	「第三屆台南市美展評審邀請展」，台南市文化中心
1996	「1996 雙年展：台灣藝術主體性」，台北市立美術館
1996	「台灣近代寫實人像攝影展」，台北國父紀念館
1996	「'96 華燈攝影節邀請展」，台南華燈藝術中心
1996	「第二屆台南市美展評審邀請展」，台南市文化中心
1994	「真假之間——游本寬、章光和、陳順築攝影聯展」，台北阿普畫廊
1993	「花蓮縣『太魯閣風情特展』評審邀請展」，花蓮市文化中心
1992	「十一月韓國攝影水平」邀請聯展，韓國漢城市立美術館
1992	「'92 台北攝影節老、中、青三代聯展」，台北恆昶攝影藝廊
1991	「'91 台北攝影節老、中、青三代聯展」，台北彩虹攝影藝廊
1990	「首屆攝影開賣聯展」，台北視丘影像空間
1989	「重構的照片」，美國費城 LEVEL 3 攝影藝廊
1989	「第一藝廊邀請展」，美國紐約第一銀行
1983	「VIEW-FOUNDER 攝影群聯展」，台北爵士藝廊
1981	「光影流連」，台北來來藝廊

典藏紀錄

2018	《潛・露》系列十張，台北國家攝影文化中心典藏
2013	《遮公掩音》系列三張，私人收藏
2011	《潛・露》系列五張，台北市立美術館典藏
2011	《東看・西想》系列八張，中國上海師範大學收藏
2011	《台灣新郎》系列十張，台中國立臺灣美術館典藏
2010	《台灣水塔》系列十張，中國福建泉州華光攝影藝術學院「郎靜山攝影藝術館」收藏
2009	《真假之間——信仰篇》十六張巨幅照片與影像裝置，台中國立臺灣美術館典藏
2008	《台灣公共藝術——地標篇》十張巨幅照片與投影裝置，台中國立臺灣美術館典藏
2008	〈有紅線的風景〉，私人收藏
2005	《台灣新郎》系列兩張，美國賓州 The Grossman Gallery 收藏
2004	《台灣新郎》系列一張，美國紐約州 CEPA 藝廊收藏
2002	《法國椅子在台灣》系列一張，美國紐約州 CEPA 藝廊收藏
2001	〈芝加哥地圖 C-5〉，台中國立臺灣美術館典藏
2000	《台灣房子在柏林》衣櫥系列，德國柏林 Forderkoje 藝術空間收藏
1993	〈有關於高更〉、〈蘇珊的日記第三十六頁〉及〈紅色染料 No.5〉，台北市立美術館典藏

研究計畫

2009	「台灣『當代攝影家』對影像數位化的互動研究」，國科會（2009.8.01-2010.7.31）
2008	「『國立臺灣美術館』攝影收藏品的現況研究」，國立臺灣美術館（2008.6.1-11.31）
2005	「美國大學攝影教育在『後攝影』之後的研究」，國科會短期出國研究補助（2005.9.1-2006.1.31）
1999	「美國大學攝影教育的現況研究」，國科會短期出國研究補助（1999.8.1-2000.7.31）

研討會與期刊論文

2014	「手感『超現實』影像的數位觀」，高美館《藝術認證》55
2013	「臺灣當代業餘攝影中的長、老文化思」，國立臺灣藝術教育館《美育雙月刊》193
2012	「數位紀錄照片文獻祭」，高美館《藝術認證》32
2012	「當代寶島業餘攝影怎麼玩？訪談錄」，國立臺灣藝術教育館《美育雙月刊》185
2011	「臺灣當代攝影論」，台北市立美術館《現代美術學報》22
2011	「『鏡像』的內觀與並置藝術」，台北市立美術館《現代美術》155
2011	「看見・台灣・公共・藝術」，國立臺灣藝術教育館《美育雙月刊》182
2011	「從照片在『觀念藝術』的角色中試建構『觀念攝影』一詞」，《中國攝影》三月刊
2010	「台灣『當代攝影家』對影像數位化的互動研究」，2010 中國麗水攝影高端論談

2008	「磚瓦、水泥之外」，台北市立美術館《現代美術》137
2008	「學拍照？還是學攝影？」，國立臺灣藝術教育館《美育雙月刊》162
2008	「美國大學攝影教育現況——兼窺探其數位化的未來」，國立臺灣藝術教育館《美育》161
2007	「從 Adobe『數位影像圖庫』看廣告攝影教育的可能轉向」，第十五屆中華民國廣告暨公共關係學術與實務研討會
2005	「台灣大專院校數位攝影教育適應性的觀察與省思」，台北市立美術館《現代美術學報》8
2004	「台灣大專院校數位攝影教育適應性的觀察與省思」，第十二屆中華民國廣告暨公共關係學術與實務研討會
2002	「從照片在『觀念藝術』的角色中試建構『觀念攝影』一詞」，國立政治大學《廣告學研究》11
2002	「拍照記錄的藝術」，台北市立美術館《現代美術》101
2002	「從照片在『觀念藝術』的角色中試建構『觀念攝影』一詞」，第十屆中華民國廣告暨公共關係學術與實務研討會
2002	「『數位攝影』舊美術的新科技工具？」，國立臺灣藝術教育館《美育雙月刊》125
2001	「攝影現代化中的『純粹性』審視——以美國『形式主義攝影』到『表現主義攝影』為例」，台北市立美術館《現代美術學報》4
2001	「『科技藝術』數位化的人文省思」，臺北市立師範學院「藝術的理性面相：人文科學與自然科學的探討」研討會
2000	「從馬可利的『印度』系列談照片論述」，《攝影天地》
1999	「通俗照片在當代觀念藝術中的角色」，《攝影天地》
1997	「『美術攝影』試論」，攝影與藝術專題學術研討會
1997	「從『美術攝影』到捏造美術——以『非常捏造影像展』為例」，台北市美術館《現代美術》73
1997	「台灣近代廣告攝影的影像表現形式研究」，中華攝影教育學會 1997 年會
1996	「數位影像紀元中的國小攝影教學」，花蓮師範學院「藝術教育的根源省思學術研討會」
1996	「風景攝影導論」，風景攝影專題學術研討會
1996	「台灣廣告攝影的現況省思」，《中華民國廣告年鑑 1995-1996》8
1994	「超現實主義攝影」，中國珠海「第二屆華人華裔攝影家研討會」
1994	「超現實攝影在雜誌廣告上的應用——《天下》雜誌廣告內容分析研究」，第二屆中華民國廣告公共關係學術研討會
1993	「超現實影像在廣告攝影中的角色探討——以服飾攝影為例」，一九九三中文傳播研討會
1992	《世界攝影簡史》，基隆市立文化中心
1992	「從『照像』、『造像』中看西方六〇年代以後的美術攝影」，省立美術館《臺灣美術》16
1992	「矯飾攝影的縱觀與橫思」，台北市立美術館《現代美術》44

翻譯

1997	「近代女性主義肖像攝影」，《中華攝影教育學會攝影與藝術論文集》
1994	「六〇年代到八〇年代的攝影與藝術運動」，《現代美術》54-55
1993	「女性主義及其在後現代主義中的地位」，《現代美術》50
1992	「新地誌型攝影」，第二屆台北攝影節專刊

學術著作

2017	《「編導式攝影」中的記錄思維》
2003	《美術攝影論思》（台北：台北市立美術館）
1995	《論超現實攝影——歷史形構與影像應用》（台北：遠流）
1992	《影像千秋——世界攝影簡史》（基隆：基隆市立文化中心）

策展與專輯策劃

2012	《美育》「觀・當代影像」專輯（Vol. 185），國家教育研究院
2009	「台灣美術系列——『紀錄攝影』中的文化觀」，國立臺灣美術館
2009	《手框景・機傳情——政大手機影像書》，國立政治大學

展覽書

2023	《釘地》
2023	《太太的義大利照相簿》（超限量版）
2023	《烏克蘭》（超限量版）
2022	《既遠又近……》
2021	《招・術》
2020	《口罩風景》
2019	《超越影像「此曾在」的二次死亡》
2015	《五九老爸的相簿》
2014	《《鏡話・臺詞》，我的「限制級」照片》
2012	《游潛兼巡露——「攝影鏡像」的內觀哲理與並置藝術》
2011	《台灣公共藝術——地標篇》
2008	《有人偶的群照與聖誕樹》（手工限量版）
2002	《台灣新郎——「編導式攝影」中的記錄思維》
2001	《真假之間，游本寬閱讀台灣系列之一》
1990	《游本寬影像構成展》

《鏡話・臺詞》，
我的「限制級」照片
勿拿走
2011
p.33

《鏡話・臺詞》，
我的「限制級」照片
水 27.19
2010
p.33

《鏡話・臺詞》，
我的「限制級」照片
皮包請右背
2012
p.33

《鏡話・臺詞》，
我的「限制級」照片
鴨片飯
2012
p.33

《鏡話・臺詞》，
我的「限制級」照片
姿色五折
2013
p.34

《鏡話・臺詞》，
我的「限制級」照片
入來坐呷巧
2014
p.35

《招・術》
內巷算命
台中市大甲區
2010
p.36

《烏蘭惡斯之春》系列
20220525
2022
p.37

《法國椅子在台灣》系列
九份
1998
p.41

《法國椅子在台灣》系列
木柵
1998
p.41

《台灣新郎》
Pleasant Gap, PA, USA
2000
p.42

《台灣新郎》
Gettysburg -1, PA, USA
2002
p.42

《台灣新郎》
Philadelphia, PA, USA
2002
p.43

《台灣新郎》
State College-1, PA, USA
2001
p.43

《台灣新郎》
Gettysburg-2, PA, USA
2002
pp.44-45

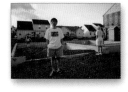

《我的美國畫框》系列
之 2
State College, PA, USA
2001
p.46

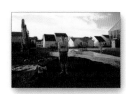

《我的美國畫框》系列
之 3
State College, PA, USA
2001
p.46

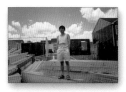

《我的美國畫框》系列
之 4
State College, PA, USA
2001
p.46

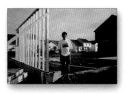

《我的美國畫框》系列
之 5
State College, PA, USA
2001
p.46

《我的美國畫框》系列
之 8
State College, PA, USA
2001
p.46

《我的美國畫框》系列
之 9
State College, PA, USA
2001
p.46

《不經意的記憶》系列
之 25
State College, PA, USA
2000
p.47

《遮公掩音》系列
女王・你遮我擋
2013
pp.48-49

《遮公掩音》系列
觀音・掩音
2013
pp.48-49

《台灣公共藝術——地標篇》
台南市
2005
p.50

220

《台灣公共藝術——地標篇》
苗栗縣·卓蘭
2007
p.50

《台灣公共藝術——地標篇》
雲林縣·斗六
2006
p.51

《台灣公共藝術——地標篇》
新北市·北海岸
2006
p.51

《台灣公共藝術——地標篇》
屏東縣·東港
2006
p.52

《台灣公共藝術——地標篇》
屏東縣·獅子
2009
p.52

《台灣公共藝術——地標篇》
屏東縣·滿州
2009
p.53

《台灣公共藝術——地標篇》
新北市·三峽·大埔
2008
p.53

《口罩風景》
白規則，不玩
2019
pp.54-55

《既遠又近……》
台南市安平區 -2014
2022
p.54

《既遠又近……》
北斗鎮田中三民社區 -2008
2022
p.55

《烏克蘭》
烏心
2023
p.56

《烏蘭惡斯之春》系列
20220527
2022
p.56

《釘地》
半路響
2023
p.57

《烏蘭惡斯之春》系列
20220725
2022
p.63

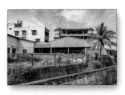
《烏蘭惡斯之春》系列
20220726
2022
p.63

《烏蘭惡斯之春》系列
20220727
2022
p.63

《超越影像「此曾在」的
二次死亡》封面作品
2018
p.65

《招·術》
南天
台中市豐原區
2020
p.70

《招·術》
新娘甘蔗敬天宮
新竹縣關西鎮
2020
p.72

《招·術》
鹿和訓犬有賣車
彰化縣鹿港鎮
2020
p.73

《招·術》
黑色土雞右轉
新竹縣關西鎮
2012
p.73

《招·術》
台北·假恆春
台北市大安區
2019
pp.74-75

《招·術》
前人種樹後人砍樹
彰化縣溪湖鎮
2020
pp.74-75

《潛·露》系列
水巡
2011
pp.76-77

《潛·露》系列
足凝
2011
pp.76-77

《真假之間》系列動物篇
之 30
台南·永康
1996
pp.78-79

《招·術》
紅運不驚
台中市大甲區
2010
p.80

《真假之間》系列動物篇
之 9
苗栗·通霄秋茂園
2001
p.81

《真假之間》系列動物篇
之 23
台南縣·南鯤鯓
1994
p.81

《真假之間》系列動物篇
之 24
台南縣·南鯤鯓
1994
p.81

《真假之間》系列動物篇
之 5
台北·西門町城隍廟
1994
p.81

《真假之間》系列動物篇
之 17
台北縣·新莊
1994
p.81

《超越影像「此曾在」的
二次死亡》封底作品
2018
p.82

《影像構成》系列
十九幅光的作品
1988
p.85

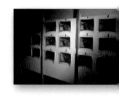

《影像構成》系列
水果照片
1990
p.86

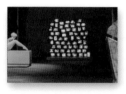

《家庭照相簿》
燈箱裝置
1996
p.89

《家庭照相簿》
燈箱裝置
1996
p.89

《真假之間》
圖像河展開
2001
p.90

《真假之間》
圖像河展開
2001
p.90

《既遠又近》系列
20220814-1
2022
p.95

《烏蘭惡斯之春》系列
20220502
2022
p.95

《既遠又近……》
高雄市仁武區 -2021
2022
p.97

《中線》系列
之 2
1983
p.98

《中線》系列
之 3
1983
p.98

《黑白街景》系列
之 2
1983
p.99

《黑白攝影》系列
才不用烘乾機
2016
p.100

《台灣房子在柏林》系列
2000
p.100

《台灣房子在柏林》系列
2000
p.100

《台灣房子在柏林》系列
2000
p.100

《我的美國畫框》系列
之 6
State College, PA, USA
2001
p.101

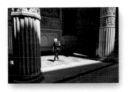
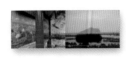

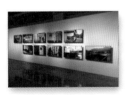

《影像構成》系列
五月花二號
1988
p.129

《有人偶的群照與聖誕樹》
2008
p.132

《有人偶的群照與聖誕樹》
2008
p.132

《有人偶的群照與聖誕樹》
2008
p.132

《真假之間》系列
影像裝置
2001
p.134

《影像構成》系列
無止境
1988
p.135

《影像構成》系列
下樓梯的杜象
1987
p.138

《台灣水塔》系列九宮格
1 宜蘭縣·礁溪鎮　2008
2 宜蘭縣·礁溪鎮　2008
3 嘉義朴子·船仔頭　2006
4 台南縣·渡子頭　2006
5 桃園縣復興鄉·角板山形象圈　2008

1	4	7
2	5	8
3	6	9

6 彰化縣·坤頭鄉　2008
7 彰化縣·秀水鄉　2008
8 彰化縣·溪湖鎮　2008
9 桃園縣復興鄉·角板山形象圈　2008
2008
p.139

《影像構成》系列
喂,蘇珊在嗎?
1988
pp.140-141

《口罩風景》
疫居,無社交
2020
pp.142-143

《口罩風景》
穿了又脫
2020
pp.142-143

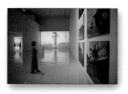

《台灣公共藝術——地標篇》
影像裝置
2008
p.144

《台灣公共藝術——地標篇》
影像裝置
2008
p.144

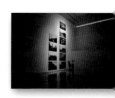

《台灣公共藝術——地標篇》
影像裝置
2008
p.144

《台灣公共藝術——地標篇》
影像裝置
2008
p.145

《台灣公共藝術——地標篇》
影像裝置
2008
p.145

《台灣公共藝術——地標篇》
影像裝置
2008
p.145

《台灣公共藝術——地標篇》
影像裝置
2008
p.145

《台灣圍牆》系列
影像裝置
2008
p.146

《台灣圍牆》系列
影像裝置
2008
p.146

《台灣圍牆》系列
影像裝置
2008
p.146

《台灣圍牆》系列
影像裝置
2008
p.147

《真假之間》系列
影像裝置
2004
p.148

《真假之間》系列
影像裝置
2004
p.149

《真假之間》系列
影像裝置
2004
p.149

《潛‧露》系列
微箭
2011
pp.150-151

《潛‧露》系列
魚甘
2012
pp.150-151

《潛‧露》系列
赤足
2011
pp.152-153

《潛‧露》系列
冰輪
2011
pp.152-153

《鏡話‧臺詞》，
我的「限制級」照片
拔辣
新竹縣湖口鄉
2013
p.154

《鏡話‧臺詞》，
我的「限制級」照片
大人物答謝金
2013
p.155

《鏡話‧臺詞》，
我的「限制級」照片
嘴8開進來
2013
p.156

《鏡話‧臺詞》，
我的「限制級」照片
地方髮院出口
2013
p.157

《鏡話‧臺詞》，
我的「限制級」照片
不破嘴
台中縣東勢市
2010
p.158

太太的義大利照相簿》系列
尋 12-2
2023
p.164

《太太的義大利照相簿》系列
尋 19
2023
p.165

《太太的義大利照相簿》系列
尋 10
2023
p.165

《超越影像「此曾在」的
二次死亡》
超越影像「此曾在」的
二次死亡
2019
pp.168-169

《超越影像「此曾在」的
二次死亡》
英式羊肉
2019
pp.170-171

《招‧術》
不啼叫公雞
彰化縣花壇鄉
2020
pp.172-173

《招‧術》
鐵皮收驚
台中市大甲區
2010
pp.174-175

《釘地》
打剪
2023
pp.176-177

《有春》系列
有春 0601
2023
p.180

《有春》系列
有春 0602
2023
p.180

《有春》系列
有春 0603
2023
p.180

《有春》系列
有春 0604
2023
p.180

《有春》系列
有春 0605
2023
p.181

《有春》系列
有春 0606
2023
p.181

《有春》系列
有春 0607
2023
p.181

《影像構成》系列
紅色染料 No.5
1988
p.183

《影像構成》系列
穿上一雙黑襪
1989
p.184

《五九老爸的相簿》
晨夢三春（部分）
2015
p.185

《影像構成》系列
蘇珊的日記第三十六頁
1988
p.185

《五九老爸的相簿》
晨夢七春（部分）
2015
p.186

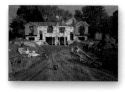 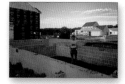

《台灣新郎》
State College-2, PA, USA
2002
p.187

《我的美國畫框》系列
之 1
State College, PA, USA
2001
p.187

《五九老爸的相簿》
晨夢九春
2015
p.190

《太太的義大利照相簿》系列
尋 13
2023
p.193

《轉·念》系列
20210829
2021
p.195

《潛·露》系列
雨果
2012
p.196

《口罩風景》
疫，無笑聲
2019
p.197

《烏蘭惡斯之春》系列
20220501
2022
p.197

《口罩風景》
欄，不迎賓
2019
p.197

《五九老爸的相簿》
晨夢五春
2015
p.198

 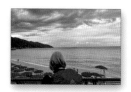

《五九老爸的相簿》
晨夢八春
2015
p.199

《烏蘭惡斯之春》系列
20220522
2022
p.199

《太太的義大利照相簿》系列
尋 25
2023
p.199

《影像構成》系列
有關於高更
1989
p.200

《影像構成》系列
週五天氣預報：晴時多雲
1988
p.201

《潛·露》系列
刺紅
2011
pp.202-203

《五九老爸的相簿》
白宮
2015
pp.202-203

《五九老爸的相簿》
；。
2015
pp.204-205

《五九老爸的相簿》
！！！？
2015
pp.204-205

《口罩風景》
黑罩，吸吐難
2019
pp.206-207

《太太的義大利照相簿》系列
尋 3
2023
p.206

《太太的義大利照相簿》系列
尋 4
2023
p.207

《口罩風景》
冰、水同源，不多話
2019
pp.208-209

《太太的義大利照相簿》系列
尋 23
2023
p.210

有紅線的風景
2008
p.215

《釘地》
險崙子
2023
封底

國家圖書館出版品預行編目（CIP）資料

解構游本寬影像美學 = Ben-Kuan YU／林貞吟著 .
-- 初版 . -- 臺北市：藝術家出版社 , 2023.11
228 面；21×27.1 公分

ISBN 978-986-282-328-6（平裝）

1.CST: 游本寬　2.CST: 攝影師　3.CST: 攝影作品
4.CST: 藝術評論

959.33　　　　　　　　　　112017285

解
構
游
本
寬
影
像
美
學

林貞吟　著

Ben-Kuan YU

Ben-Kuan YU

發 行 人 ——— 何政廣
總 編 輯 ——— 王庭玫
美 術 編 輯 ——— 王孝娜
出 版 者 ——— 藝術家出版社
地　　　址 ——— 台北市金山南路（藝術家路）二段 165 號 6 樓
電　　　話 ——— （02）2388-6716
傳　　　真 ——— （02）2396-5708
郵 政 劃 撥 ——— 50035145　戶名：藝術家出版社
網　　　址 ——— www.artist-magazine.com

總 經 銷 ——— 時報文化出版企業股份有限公司
地　　　址 ——— 桃園市龜山區萬壽路二段 351 號
電　　　話 ——— （02）2306-6842

製 版 印 刷 ——— 鴻展彩色製版印刷股份有限公司
初　　　版 ——— 2023 年 11 月
定　　　價 ——— 新臺幣 820 元

ISBN 978-986-282-328-6（平裝）